U0072773

01

PACKAGE DESIGN

|包|裝|設|計|。二版

華文包裝設計手冊

Mandarin Package Design
Guidebook

歐普設計 · 王炳南—————著

目次 | CONTENTS

前言｜ FOREWORD

關於包裝設計這門課

設計行業橫跨的領域相當廣泛，比方平面設計，底下又可分為許多獨立的項目。設計業中大家最為熟悉的就是「廣告」，廣告與人們的日常生活息息相關，其傳播效果最為直接且有效，其趣味與創意往往能造就風潮，成為設計產業的時尚顯學，吸引大批年輕人投入從業。

但同為平面設計範疇中的「包裝設計」，雖沒有廣告業多元有趣。但是一位專業包裝設計師的養成，絕非一朝一夕，沒有三到五年的基礎實務培養，很難有穩定的表現。一個成功的包裝作品，其成就與一則商業廣告來比。其落差在於廣告是以「大量主動式」的傳播法來達成行銷目的，也就是屬於「暴衝性的視覺設計」，而一件商品包裝則是「個別被動式」的傳播載體。兩者在創作過程中付出的時間及精力一樣，但以傳播收效來看，廣告創作者的成就滿足感卻遠比包裝設計師大。

深入探討廣告與包裝設計的差異，除了表現的方式、媒介、目的、載體的不同外，最大的差異還是在前置作業。廣告創作的作業型態由於設計層面較廣，需團隊作業鏈支撐，而包裝設計則可由設計師獨立完成。團隊作業模式需要小組成員達成共識才能進行下一步，最後成敗是由成員共同承擔。在各種尋求共識的過程中，成員個人的風格會逐漸消融。對於創作人而言，妥協之下發展的作品，或許就沒那麼多熱情想要去擁抱它了。

回來談談包裝設計這門專業，一個好的商業包裝作品，爆發力及持續力往往比短期的商業廣告來得深遠。許多商業廣告表現素材都是擷取自包裝創作元素，加以組編後製成廣告。在一個產品的開發過程中，包裝設計的開發遠比廣告更早介入。一個專業的包裝設計人員，能在產品中找出亮點，為其制定概念及定位，透過視覺化使「產品」轉換成「商品」。

當廣告人憑藉創意站在舞台上成為焦點，接受眾人的喝采與肯定時，這樣的榮耀對幕後的包裝設計人員是鼓勵也是砥礪；廣告人天生注定站在舞台上，包裝設計師卻是在幕後默默耕耘，掌聲或許稀少，但沒有幕後的貢獻，商品也無法一蹴而成大放異彩。

現今有心從事包裝設計工作的人愈來愈少，想要躍上舞台的人，卻爭先恐後地投入廣告業之中。筆者從事八年正規廣告公司工作後，最後決定離開團隊的工作鏈，自我摸索包裝設計的新領域，一步一腳印地朝專業包裝工作者邁進。取自團隊作業的優點，自組小型包裝設計公司，透過不斷試驗與修正演化出理想的作業模式。三十多年來的設計工作經驗，從平面到包裝、再到立體結構，跟隨時代與包裝工業的演進時時紀錄當下，今有機會分享個人的經驗，祈求有更多的活水注入，讓包裝設計領域發光發熱。

進入專業的科學包裝創作

當一個行業或一個市場人才投入比例愈多，就會得到更多重視，注目率一旦提升，行業愈熱門，業界相對競爭也愈激烈。在競爭的情況下，愈能激發豐沛的創意與質量。當優質的作品愈多，包裝業聚集的榮耀就愈大。客戶能在眾多優秀的從業人員中得到高品質的包裝作品投入市場，所獲得的良性回饋也愈大，業主也更願意將資源投入商品包裝設計。

想要投身包裝設計領域，在心態上需有很大的轉換，只用平面視覺的設計經驗來看待龐大的包裝設計系統，是完全不夠的！抱持這樣心態所設計出來的包裝作品，可能只達成「視覺」部分的美感，而沒有做到整體「完形」[1]的設計規劃；視覺的美醜在於主觀的認定，而完形認定就客觀的多。

有人說廣告創作是很科學化的行業，這話一點也沒錯。廣告一切都看「數據」，首先作市場調查，從分析中找到機會點，再來定方向、策略、找目標客群，拍支廣告片也需要拿去調查研究一番，最後投放廣告。投放到一段時間後，還要觀察市場消費者的反應，再決定下一步是加碼投放還是修正或停播。一切廣告的操作其背後都是由數字來決定，這些數字背後所代表的就是一連串的科學統計行為。但別忘了數據固然可精準地統計出來，需經過詮釋後才能運用。因此一個有豐富經驗的解讀人對廣告來說是極重要的。

　　同樣的，一個完型的包裝設計作品，也需要很多科學化的基礎來支撐。它像廣告一樣是建立在「客觀」下的工作，而非一張建立在設計師主觀意見下做出的包裝設計稿所能夠相提並論的。完形包裝設計領域裡所提的客觀是：「策略」及「技術」。若說策略是軟實力，那技術就是硬功夫。軟實力靠的是多看多做的經驗及經歷，必須有將經驗轉換為客觀處理資訊的能力，才不致陷入個人主觀裡；而硬功夫是要能應付龐大的包裝工業技術系統，如：印刷技術的多樣性、包裝材料新式樣的研發、包裝工業結構的物理性、上下游協力廠的整合、國際規格的要求、運輸及賣場陳列的環境限制、預算成本的計劃等，更要具有冷靜及客觀的態度才行。

　　由以上的論述來評斷一個包裝設計，我認為應該把重點放在「對、錯」的客觀上面，而不該把焦點放在「好、壞」的美醜主觀範圍內，這才稱得上是「專業的包裝設計工作者」。

● 1
　　「完形」完形（Gestalt）源自於德文，原意為形狀、圖形。為一群研究知覺的德國心理學家，他們發現，人類對事物知覺並非根據此事物各個分離的片斷，而是以一個有意義的整體為單位。因此，把部分或因素集合成一個具有意義的整體，即為完形。此外，就「形與景」的角度而言，能將目標物從周遭的背景環境中區辨出來，將注意力集中在目標物上，明白的辨別出它與背景環境的界限，亦是形成「完形」，即形成「背景」與「形」的意思。巴爾斯（Fritz Perls）曾對完形下過一個解釋：「完成乃是一種形態，是構成某事物個別部分的特定組織。完形心理學的基本前提是，人類本質乃一整體，並以整體（或完形）感知世界，而不同事物也唯有以其組成之整體（或完形）方能被人類瞭解」。

隨商業的發展而更加需要

　　早期包裝設計工作是歸屬在廣告公司的設計部門內，大部分是服務客戶需求附帶的設計品，而隨著時代的演進，商業環境趨向多元化且愈來愈複雜，單就廣告的創作就有許多項目要處理，如要再儲備及培訓包裝專業人才，對於廣告公司在追求經濟效益上較不利，也難滿足客戶對包裝項目之要求。因此，包裝設計慢慢從廣告公司轉移到獨立專業的包裝策略規劃公司。

　　這樣的模式在歐美各國早已行之多年，這裡舉個例子來說明獨立設計的事實。一般商品正式開發前會先進行產品研發（Research and Design, R&D），從這個階段開始就需要有一組商品設計人員介入，從屬於內部機密型態的研發階段開始投入規劃與意見，直至產品逐步地完成。開發過程中面臨的多半是需要被解決的「具象問題」，如：商品的材積、體積、包材的理化特性、生產的流程、儲運的過程等，這些問題的背後都需要對應一個具體的解決方法，若沒有設計人員豐富的經驗及知識，適時提出準確的解決方法，有可能問題不但無法解決，反而衍生出更多麻煩。

　　並非廣告人不善處理這類問題，而是術業有專攻，包裝、廣告各司專業之職。終究廣告的創意是去製造亮點、創造話題，愈「抽象」的事廣告人愈擅長，這就是廣告人的訓練養成吧！

從全面性的角度探討包裝的價值

　　廣告行銷中，人人都在談 4P（Product 產品、Price 定價、Place 通路、Promotion 促銷），在遵循多重標準的行銷時代裡，包裝確實被賦予了更重要的使命。以傳統包裝概念來說，它是商品的最後一關，但隨著現在新的行銷手法不斷地被研發，包裝確實可以增入行銷 4P 策略中的第 5 個 P（Packaging 包裝），由世界各地多已將包裝比賽獨立為一個獎項，可見其重要性。從不同的角度看現代包裝的使命，有些非營利組織團體為了籌募公益基金，在商品包裝上大量地呈現活動辦法，已經超越傳統包裝只是販賣商品的範疇。除了公益性的包裝（在國外曾看過在鮮奶的包裝側面印上「失蹤兒童的協尋廣告」，除幫助協尋外也提醒家長要注意自家孩童安全），還有常見的紀念性包裝，這些形而上的概念，往往已超越視覺設計的領域（圖 1、圖 2）。

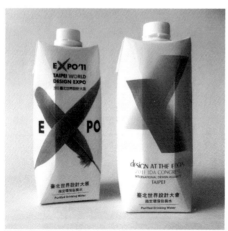

圖 1 ———
2011 年臺北世界設計大會紀念水包裝。

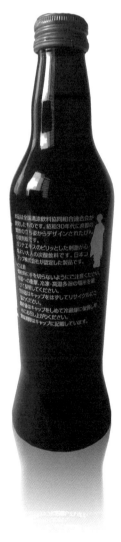

圖 2 ———
日本全國清涼飲料
協同聯合會，為記
念該會成立 50 年
而共同所開發之
紀念包裝。瓶身
是根據昭和 30 年
（1955）京 都 藝
技的站姿而設計出
來的複刻版。

　　在本書中，筆者將從事包裝設計多年的實戰工作經驗，從理論到實際案例全面性的將過程加以介紹。如何將一個「產品」經過設計策略後變成「商品」、談結構與包裝材料的重要性、包裝設計流程及製作技巧、解析實際上市的包裝個案與未來環保包裝趨勢，並擬定個案練習，讓讀者親自體驗，並理解一個包裝結構設計需注意的細節，最後詳列一些設計常識與需知，期讀者們能在基礎上更加深入研究這門學問。

於臺北歐普
2015/10/1

PACKAGE
DESIGN

第
一講 ×

關於包裝設計這門課。

THE COURSE ABOUT
PACKAGE DESIGN

品牌有形與無形的價值，
建立在消費者的主、客觀認知中。
—

Brands have the tangible and intangible values that
based on the subjective and objective awareness which
related to consumers.

第一節｜何謂「包裝」

品牌有形與無形的價值，建立在消費者的主、客觀認知中，這個認知與商品包裝設計息息相關，在此將詳述幾個與包裝設計有關的重要定義。

1. 包裝的功能與行銷的關聯性

　　商業設計無論用何種形式或呈現方式，都不應建立在設計者個人英雄式的主觀之下。設計的背後需要有明確解決問題的觀點支撐，而不應只停留在「創作」。創作是天馬行空的，但若沒有適切的設計理念切入，如何在眾多紛亂的靈感來源中，找到正確的元素加以運用？理性客觀的觀察市場需求，就像一把鑰匙，用它來開啟商業市場是最適合的。同樣的，做包裝設計也是依循著這樣的邏輯，不宜主觀行事，設計過程中要思考到讓每個步驟的存在都是「必須的」，每筆創意也都要「有意義」。

　　從現有消費市場來談包裝功能，可二分為「實用功能」及「傳遞訊息功能」需求（表 1-1）。在「實用功能」的部分它必須具備：產品「儲存」及「可攜帶」的功能。儲存的目的在於保存產品於一個特定空間內，如此商品的概念才能形成，這就是行銷 4P 中的第一個 P「Product 產品」。包裝要能保護產品，使其不受氣候、季節的影響，進而延長產品的保存壽命，這個步驟尤為重要，因為它主導產品的定量（內容物的容量），方能明確的反映出定價，這也就是行銷 4P 中的第二個 P「Price 售價」。解決保護商品的方法後，就可以安全且方便地傳遞或運送商品到各地的賣場及通路，這便是行銷 4P 中的第三個 P「Place 通路或渠道」。

● 現有包裝功能

1 傳達
企業文化

2 提供
消費資訊

3 提升商品
附加價值

4 品牌形象
再延伸

5 自我銷售

提供消費生活的益處
BENEFIT

● 包裝基本功能

6 保護商品

7 方便運輸

表 1–1 ———
現有消費市場包裝的功能。

　　包裝的「傳遞訊息功能」則扮演著商業展售的目的，包含了「告知」、「溝通」、「促銷」。告知的目的在於傳達企業文化及延伸品牌形象，意味著商品的品質及價值；而溝通則是在資訊的互動上扮演了重要角色，包括提供消費資訊、介紹產品及提昇商品的附加價值。促銷的目的是透過妥善的設計，讓商品在貨架上自我銷售，所以包裝又可稱為「無聲的銷售員」，這就是行銷 4P 中的第四個 P「Promotion 促銷」（表 1-2）。

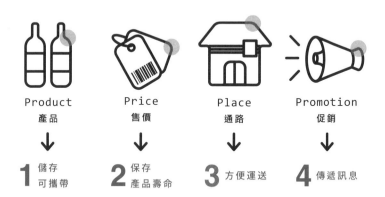

表 1-2 ——
廣告行銷 4P 與包裝的關係。

2. 包裝版式架構定義及範疇

　　包裝設計創作過程，可由「主觀」的喜愛與「客觀」的認同二方面來談；品牌概念及品牌形象是包裝創作的審核依據，也是設計過程中檢核方向是否正確的重點。因設計合作過程中會有許多人參與，層層關卡都會產生「主觀」上的認知落差。而「版式架構（Template）」的建立，就能讓參與人員以較「客觀」的角度去評斷設計的效果，讓問題回歸到概念認同或不認同上，而非「主觀」的喜好或對錯。關於版式架構可以分別從「色彩」及「格式」談起。

A. 包裝版式架構上的「色彩」論述

　　包裝上的圖文訊息必伴隨色彩，即使是黑白，也是所謂的無彩色。普遍來說消費者無法完整記得包裝上的圖形細節，但上頭的色彩卻往往令人印象深刻。比方說到紅茶，就讓人聯想到立頓（Lipton）這個品牌，及包裝上鮮明的「黃色」印象。

　　色彩帶給人的刺激是直接而迅速的，也因此色彩具有極高的辨識性，能夠在包裝上起以下作用：
- 區分不同的商品。
- 貼近消費者的喜好。

　　色彩由色相、明度、彩度等三要素組合而成，能很快地被辨識。只要從無數的色彩當中，挑選一個與常見色彩差異較大、又符合商品概念的「異色」[2]，就可以拿來作為包裝的顏色。

　　商品包裝設計不能僅依靠色彩既定的象徵意象來進行色彩運用，如：紅燈停，綠燈行，黃燈注意等約定俗成的色彩認知。想要讓某種「色彩」成為自己公司商品的獨特意象，需要將大量的商品包裝陳列到通路貨架上，透過商品行銷與廣告宣傳等手法，讓消費者以耳濡目染的方式，不自覺地印象深刻。直到看見黃色就會想起立頓紅茶，紅色則聯想到可口可樂，這時色彩意象才能從基本的「區別」功能，轉變成為具有「識別性」（圖1-1）。

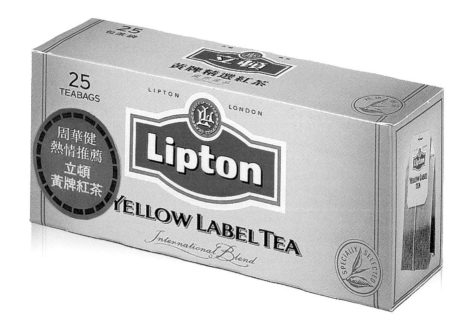

圖 1-1 ──────
品牌印象被接受後，延伸到任何包裝型式，都能輕易地被消費者認出，上圖為立頓紅茶的經典包裝，延伸到右圖的包裝上，個個都承襲經典包裝的品牌印象。

　　識別除了有基礎的區隔功能，還具有更深層的象徵性。例：法國國旗（三色旗）利用縱向的藍、白、紅條紋來和其他國家國旗做區別，沿用至今，對法國國旗有認知的人看到設計中藍白紅同時出現時，便能意識到國家色彩。色彩除了供人區別、識別和象徵外，還可直接作用在感覺上，引發好惡之情，這種情感如「一樣米養百樣人」般的複雜。除了個人的差異，色彩情感也會隨地域、國度、文化的不同而有主觀認知上的不同。

　　由於資訊全球化的腳步日趨頻繁，人們對色彩的觀念和感覺也開始有了改變，各種商品行銷手法與廣告活動，各式各樣的視覺宣傳使得人們對色彩的禁忌逐漸被解放。早期的色彩教育告誡紅配綠狗臭屁，意指負面的搭配；黑色是沒有食慾感的色系，不宜使用於食品的配色等說法，也隨著各類商品視覺大膽推出獲得迴響而被推翻。色彩的搭配標準已不適用於這個時代，隨特定目的去研究消費者色彩心理與偏好，取代了傳統依據習慣或約定俗成的配色標準（圖 1-2）。目前市面上包裝的色彩版式架構可分成下列兩種：

- 異化 — 個體的區別化、識別化。
- 同化 — 種類的區別化、識別化。

●2
　　「異色」指的是各類商品有屬於各自的「被認知色」，如鮮奶，認知色是一白色，而柳橙是一橘色，這些生活中的經驗色，在包裝設計中常被拿來做為設計用色，如大家都憑直覺來做設計，如能在同類競爭商品的包裝色系中，採用一種獨特可被記憶的特別顏色，這個「異色」在長期傳播後，就成為這商品的品牌色。

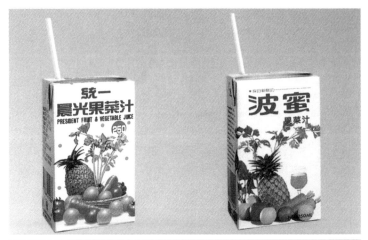

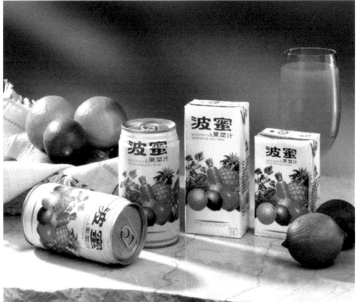

圖 1-2 ————
消費者對果菜汁的包裝印象,就是一堆蔬果、鳳梨及芹菜,每家的包裝都用這些元素(同化),而為求種類的區別化,波蜜更新版的果菜汁(下圖),長期經營下來,自己樹立了個體的區別化及識別化(異化)。

　　採用哪一種版型架構，完全看市場戰略而定。以新開發商品來看，多採同化的方式，來帶出與同類商品相乘的效果，強化新概念的灌輸。不過，也有些商品在概念確立後追求異化，藉由與其他商品區隔來強化識別。待策略方向成功後，隨每階段行銷目的的不同，選擇同化或異化的色彩來推出商品。以果汁包裝為例，分析其色彩運用，一般都以水果或果汁原色作為物品識別色，各家公司都依循同化的版式架構。這時使用同化，有助於使消費者不致誤認商品種類。在色彩必然同化的商品上謀求異化時，就必須採取色彩以外的技巧（圖 1–3）。

圖 1–3 ———
果汁包裝色系大部分已被同化，除了主色系的定調外，可用一些輔助色系來求取異化的獨特風格。

B. 包裝模組上的「格式」論述

平面設計的版式架構（Template）定義為：在平面設計物上所規範出的制式樣版，意指每個包裝上的必備元素皆有明確的相對位置及比例尺寸，可供同品項系列發展設計時依循。運用在包裝設計上，其實就是將平面設計（2D）的設計面轉換成立體（3D）的構成。基礎設計學發展已過百年，經過漫長的時空變遷，也歷經工業、商業的變革，設計一詞早已融入人們的生活，很多基礎美學都是相通的。包裝設計既然是延續平面設計而來，故在談「格式」的概念時，本書會在平面設計學的基礎上加以論述。承如上述平面設計對「模組」、「型態」、「版式」之說明，用在包裝設計策略上也是相通的。

從企業主角度看包裝，各家企業都會希望自家商品能推陳出新、建立良好鮮明的形象，強化記憶點與促使人們選購。從消費者角度看包裝，在選購商品的時候，會希望能快速的從貨架上找到平常慣用的商品，除了節省購物時間外，也會有安心的感受。在商業包裝設計策略上，若能善用「格式」的視覺管理手法，可以很清楚地為包裝設計工作分類，尤其是在系列性的商品規劃上。

不過包裝設計與平面設計由於目的不同，在「材質及結構」的設計策略上會有更多的考量，這也是包裝設計更多元靈活的差異點。

版式架構的建立能為品牌帶來收益。當一個品牌長期在包裝上投入專屬的版式架構，這將會為該商品帶來識別性，在消費者認識之後成為該品牌的資產。但對色彩而言就較難有如此

的價值，因為現在可視的色彩，我們很難再去創新，大都是在應用或是重組，所以無法達到顏色的象徵性對應到商品的獨特性，所以在國際上眾多品牌，無不大舉創造能屬於自己品牌特色的「包裝版式架構」。宛如可口可樂的曲線瓶，一再應用在其視覺行銷上，而有些非玻璃瓶的罐裝商品，除了可口可樂的品牌標誌外，也大量地使用「曲線瓶」的視覺造型，在在都是為了延續其品牌資產與消費者的認同（圖 1-4）。另一案例為 Apple 的產品包裝，也企圖在創造出 Apple 的獨特包裝版式架構，它採取的不是在「版式架構」上的造型感，而是以追求「極簡」及「開啟儀式」[3] 上的創新，利用消費者打開新產品包裝當下的感受，來延續其對 Apple 品牌的認同感（圖 1-5）。

●3 ————————————————————————

「開啟儀式」指的是開啟產品包裝時，當下所產生的心理價值。案例：有些商品是要愈貴愈有效，化妝品行業就流行這一招，對於美的追求當然是無價，基於心理層面的因素，十個人有十一種說法，而又不能用設計說明什麼？

心理的事任誰都說不明白，但當看到心悅的事物，就認定是它，任誰也攔不住，而這心悅之物，是可以被創造出來的，就拿化妝品的包裝模組及質感來說，如果將相同成分的臉部保養霜，放在不同的瓶子，一份是放入精緻有質感的瓶內，並印有國際知名品牌標誌，另一份放在一般的玻璃瓶內，假若送你免費試用，等同於賺 2000 元，但你敢拿來往臉上塗嗎？

就是靠包裝及包材方能產生的價值，從心理層面來看包裝及包材的價值就出現了，但背後還有更深的一層意義，就是「儀式」的過程產生了認同，進而增加了價值，有很多高價奢侈品其包裝結構或模組，就是要讓消費者在啟用時，翻開層層包裝，宛如在進行一場盛大的儀式，目的是將被動的消費者轉變成積極的參與者。

圖 1-4 ───────
成功品牌的包裝印象，可被延伸到任何包裝型式上，都能被消費者接受。

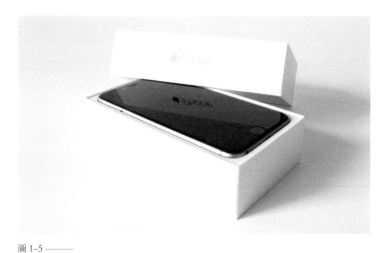

圖 1-5 ───────
消費者不太會在意 3C 產品的包裝，但一個好的包裝能給這個品牌加分，Apple 的包裝讓
消費者有很好的開啟體驗。

　　案例（圖 1-6）前面的兩瓶是臉部保養的「日霜及晚霜」，將瓶蓋用鍍銀及鍍金的方式來區分日、晚霜，為具有整體感，再設計一個黑色的底座，放置這兩瓶保養霜，瓶上透明蓋，目的是防塵及防止接觸到空氣，降低產品的質量，另附小杓棒是避免手指直接碰觸到保養霜，這套從掀起透明蓋子，打開瓶蓋，拿起小杓棒，杓出保養霜，塗抹保養完，再倒著回去一次的過程，至少也要五分鐘吧！這就是儀式與價值的關係。

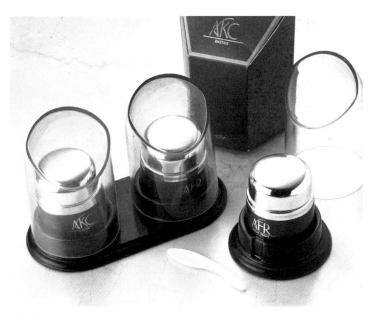

圖 1-6 ——
包裝結構版式架構設計，可增加使用過程的儀式價值。

C. 包裝識別定義及範疇

　　識別（Identity）在企業形象 CIS 之中，負責「身分、特性、個性」的範疇。當一個品牌擬定定位策略後，發展出的視覺識別規劃，會為品牌建立形象資產，其後延伸到其他應用範圍。

　　策劃一款包裝設計，原則上必須將上述品牌形象的「識別」概念考慮進去。包裝識別的建立，必須透過具一定數量的商品包裝系列群體、與長時間且持續的推廣，才能建立「識別度」。然而一次性或是特殊專案行銷性質的商品包裝，在設計執行中卻較少討論到長期的視覺策略課題，大多是為了符合單一行銷目的或傳達商品特性、特殊需求去作表現。

　　說到包裝識別（Package Identity）的規劃目的，就是要使商品和其他同質性的商品有所區別，賦予產品最佳的識別性。隨著商業行銷的發展與日趨激烈，同質性的商品愈來愈多，就造成了高度的競爭情況，企業主紛紛借助包裝設計，透過視覺表現手法強化商品的識別性，系統化的建立品牌身分、特性及個性。

　　包裝是與商品連結最強的設計範疇，也是品牌價值傳遞的最終載體，包裝與消費者的關係，已是品牌管理中不可忽視的課題。包裝識別中，除了品牌形象外，包裝形式、包裝材質、包裝結構、包裝色彩等，都是包裝識別的要素與特有資產，所以國際性的品牌，才會不斷地創造及追求「品牌包裝識別」。

　　大型食品或化妝品廠商旗下若有多種產品類型，一般會根據產品的種類和品質進行等級分類，為每個大分類建立一個品

牌（商標），品牌旗下的就是系列商品，例如資生堂旗下除了
常見的專櫃彩妝，也包括開架式的戀愛魔鏡、專司防曬的安耐
曬、髮妝品牌瑪宣妮、男性洗護保養 UNO 等品系。這類品牌商
品包裝，其設計的重點會依循品牌價值識別，而非企業視覺識
別（Visual Identity, VI）。

　利用商品品牌作為識別的方式，稱為企業行為識別（Brand
Identity, BI）。強調 BI 的商品包裝，VI 往往成為出廠的說明，巧
妙地退居於後；相對的，如果商品品系之間的主從關係很明確，
則一般主要商品多以 VI 強調，從屬商品則以 BI 強調。以可口可
樂（Coca Cola）為例，身為該企業主要的商品，便是以企業的
文字商標作強調，至於旗下其他商品，如雪碧汽水（Sprite）或
其他商品，企業的文字商標，也就是 VI，則僅出現在說明出處
的地方。

第二節 | 包裝的主要目的及基本功能

包裝設計的主要目的是在解決行銷上的問題並幫助，所以設計上所採用的任何圖文都需依此目標為主，而包裝的基本功能是要能保固或延長商品壽命。

1. 包裝的功能與行銷的關聯性

A. **介紹商品**：藉由包裝上圖文在視覺要素的編排，使消費者在選購商品時能快速的認識商品的內容、品牌及品名。

B. **標示性**：商品的保存期限、營養成分表、條碼、承重限制、環保標章等必要法規訊息，都須依照法規一一標示清楚。

C. **溝通**：有些企業為了提升企業形象，會在包裝上附加一些關懷文宣、協尋兒童或正面的宣導訊息，藉此與消費者產生良性互動。

D. **佔有貨架位置**：商品最終的戰場在賣場，不論是商店內貨架或自動販賣機，如何與競爭品牌一較長短、如何創造更佳的視覺空間，都是包裝設計的考量因素。

E. **活絡、激起購買慾望**：包裝設計與廣告的搭配，能使消費者對商品產生記憶，進而從貨架上五花八門的商品中輕易的脫穎而出。

F. **自我銷售**：現在賣場中已不再有店員從旁促銷或推薦的銷售行為，而是藉由包裝與消費者做面對面的直接溝通，所以一個好的包裝設計必須確實地提供商品訊息給消費者，並且讓消費者在距離 60 公分處（一般手長度）、3 秒鐘的快速瀏覽中，一眼就看出「我才是你需要的！」因此成功的包裝設計可以讓商品輕易地達到自我銷售的目的。

G. **促銷**：為了清楚告知商品促銷的訊息，有時必須配合促銷內容而重新設計包裝，如：增量、打折、降價、買一送一、送贈品等促銷內容。

包裝的目的

A 介紹商品

C 溝通

B 具標示性

1 條碼
2 營養成分
3 保存期限
4 環保標章
5 承重限制

D 佔有貨架位置

E 活絡、激起購買慾望

G 促銷

F 自我銷售

2. 包裝的基本功能

A. **集中、儲存、攜帶**：透過「包」與「裝」的動作，能將產品集中或置入同一包材空間內，以方便商品的儲存、計算內容量、計劃定價及購買或運輸時能方便被攜帶。

B. **便於傳遞及運送**：產品從產地到消費者手中，須經過包裝工廠的處理，才能將商品組裝及運輸至各地賣場上架販售。

C. **訊息告知**：藉由包裝的材質及形式之分類，讓消費者知道內容物的商品屬性，傳達消費資訊，如同為 PP 的塑膠瓶，可裝入的產品太多了，喝的鮮奶到洗衣精都是用這種包材，如在包裝設計上沒有將內容「訊息告知」明確的標示，有可能會造成消費者在使用上的危險及傷害。

D. **保存產品、延長壽命**：視商品屬性及需求，有時為了延長商品壽命，包裝的功能性，往往勝過視覺表現，甚至必須付出更多的包材成本。像罐頭、新鮮屋等包材的開發，讓消費者使用商品的時機不受時間、空間的影響，大大提升了產品的保存期限。

E. **承受壓力**：因為堆疊或運輸的關係，包材的選用亦是關鍵；如真空包裝香腸、零嘴等膨化商品即採用充氮包裝，讓包裝內的空氣有足夠的緩衝空間，使產品不致壓碎或變形。

F. **抵抗光線、氧化、紫外線**：在許多國家已有法規明訂，有些商品須採用隔絕光、紫外線、抗氧化的包材，以防商品變質。

包裝的基本功能

A 集中、儲存、攜帶

B 便於傳遞及運送

D 訊息告知

C 保存產品、延長壽命

E 承受壓力

F 抵抗光線、氧化、水份

　　臺灣商家對於所販售的商品大都只停留在「零售」的階段，在馬路邊常看見商家把一些雜貨堆到人行道上展售，如右頁的安全帽，零售業者將產品裝入透明塑膠袋直接販售。對於安全帽這類產品講求的是安全，這樣的陳列方式，消費者看不到品牌的標章與訊息，是否能讓消費者感到安全呢？右頁上圖是經過包裝設計規劃過的安全帽，外盒上除了有清楚的品牌標章及商品訊息，在包裝箱的側邊設計了兩個開口，方便消費者提著走，完成了包裝的目的及基本功能。說明了「產品」與「商品」間的差異（圖 1-7）。

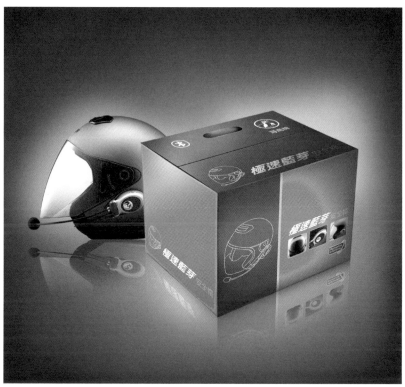

圖 1-7 ———
安全帽「產品」（下圖）與「商品」（上圖）的差異。

第三節 | 包裝設計賦予商品的附加價值

包裝除具備前述的基本功能，在現有競爭激烈的消費市場裡，包裝設計肩負的責任更廣泛，從下列各點可看出包裝設計所賦予的附加價值。

1. 傳達商品文化

此項與廣告有關。消費者從廣告形象中，大致對此企業的文化有一定的印象與認識，因此產品包裝須與企業形象大致相符。例如：三隻雨傘標友露安感冒糖漿與廣告訴求相互呼應。

2. 提升商品附加價值包裝再利用

商品使用完之後，包裝可再次利用，除增加商品附加價值，也減低包裝垃圾量，企業與消費者是時候改善彼此的關係，從此開始建立正確的消費觀，如此一來都可為環保盡一份心力（圖1-8）。

3. 品牌形象再延伸

品牌形象的延伸，有許多操作模式，利用包裝設計是一種方式，藉由廣告訴求也是一種手法。例如立頓以黃色為品牌形象延伸的基礎。藉由何種媒介或手法，端賴企業主與設計者之間的溝通（圖1-9）。

圖 1-8———
Nac Nac 禮盒就是規劃取出商品後，空箱子可以收納寶寶的衣物或家中的雜物，所以將大
小盒的尺寸上統一制訂等長，而寬度也有固定的組合比率，方便堆疊。

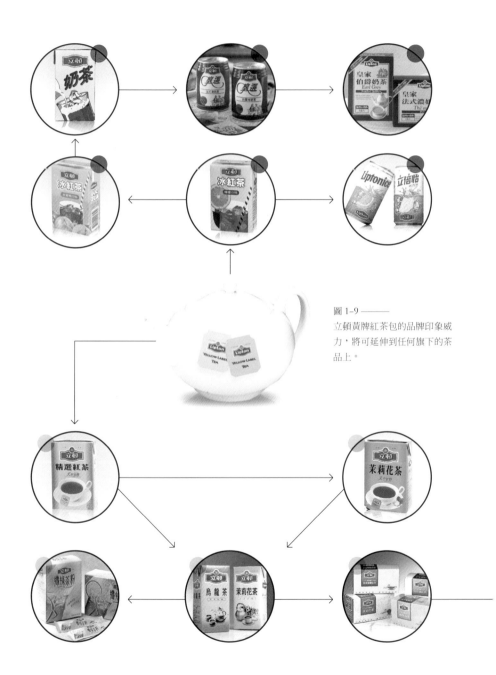

圖 1-9 ——
立頓黃牌紅茶包的品牌印象威
力，將可延伸到任何旗下的茶
品上。

第四節｜執行包裝設計前的基本認知

在進行包裝設計之前，須和企業主做充分的溝通，既可避免錯誤的嘗試，也可節省彼此試探的時間及成本。

1. 確認產品推出的目的

新包裝的推出不一定是新產品的上市。產品的行銷規劃影響包裝的設計方向，因此，確認產品推出的目的是進行包裝設計工作前最基本的認知。

A. **新品牌新產品**：市場上全新產品的推出必定有一新品牌。

B. **新品牌一般產品**：一般性的產品，在市面上競爭品牌眾多，為了建立不同的品牌形象，需建立一新品牌以為區隔。例如：市售的嬰兒專用清潔品很多，而麗嬰房從一個嬰童服飾品牌要介入清潔品類，就必需創造一個新品牌，所以有 Nac Nac 嬰兒清潔用品系列誕生（圖 1-10）。

C. **新產品上市 + 促銷**（sales promotion）：配合新產品上市所推出的促銷包，以吸引各個通路或消費者注意。

D. **原有品牌新產品**：當現有品牌朝新產品發展時，亦需將原有品牌印象融入新產品的包裝。例如：沐浴乳對市場來說並非新產品，但對彎彎品牌原有系列產品來說則是一新產品（圖 1-11）；三合一奶茶粉非市場新產品，對「立頓」產品線而言是新產品（圖 1-12）。

E. **現有產品新口味、新品項**：將現有產品延伸，如新口味的推出或是成分比率的調配。例如：波蜜果菜汁在原有口味之外又推出低卡系列（圖 1-13）。

F. **現有產品改包裝 (舊品新裝)**：為符合不同通路或民情的需求，同樣的內容物會因通路的不同而採用不同的包裝設計。一般而言，此類商品多屬低關心度、須藉由外包裝的巧思

以刺激消費者購買慾望。例如：零嘴類的商品包裝，常因時尚流行而推出新包裝（圖 1–14, 1–15）。

G. **現有產品加量**：往往在競爭環境下，業者不願降價促銷，轉而增加內容量的一種手法。例如：立頓冰紅茶不打降價而改以加量的策略（圖 1–16）。

H. **新產品上市＋促銷 SP**（sales promotion）：配合新產品上市所推出的促銷包，以吸引各個通路或消費者注意。

I. **現有產品＋促銷 SP**（sales promotion）：為了在特殊的通路不定時地舉辦促銷，有時會因時間的限制，往往只能以現有產品加上贈品為促銷手法。

J. **現有產品組合裝**：企業主將旗下產品重新組合或是消費者依個人喜好自行組合產品口味。例如：立頓水果茶系列推出節慶組合包（圖 1–17）。

K. **現有產品禮品裝（針對特定節日）**：因應特定節日所推出的禮盒裝。例如：禮坊每年推出的生肖禮盒（圖 1–18）。

L. **販促組合**（Sales Kit）：企業主為了告知新產品的上市，會匯集各通路經銷商舉辦上市說明會，會中除說明產品特性及銷售利基之外，亦贈送 Sales Kit 予各經銷商；此一方式已漸成為一種新的行銷手法（圖 1–19）。

● 新品牌　　　　　　● 新產品　　　　　　○ 現有產品

A 新品牌新產品　　　C 新產品上市＋促銷　　E 現有產品新口味、新品項

B 新品牌一般產品　　D 原有品牌新產品

圖 1-10 ———
麗嬰房自創品牌 Nac Nac
嬰兒清潔用品系列。

圖 1-11 ———
彎彎沐浴乳。

圖 1-12 ———
立頓三合一奶茶粉。

圖 1-13 ———
波蜜果菜汁由低糖過渡
到低卡的演變。

其他

現有產品改包裝

圖 1-14 ———
孔雀香酥脆四格漫畫系列。

現有產品加量

圖 1-16 ———
立頓今冰紅茶不降價以加量
策略來因應市場。

現有產品禮品裝

圖 1-18 ———
禮坊每年推出的生肖禮盒。

販促組合

圖 1-19 ———
麗仕新商品說明會的贈禮，
將新產品特性及促銷方案結
合的 Sales Kit。

圖 1-15 ———
雀巢檸檬茶冰激系列。

新產品上市＋促銷SP

現有產品＋促銷SP

現有產品組合裝

圖 1-17 ———
立頓水果茶聖誕節的促銷
組合包，可讓消費者一次
接觸多種口味。

2. 從策略面了解商品訴求

在進行包裝設計之前，須和企業主做充分的溝通，既可避免錯誤的嘗試，也可節省彼此試探的時間及成本。從策略面切入點來看，設計師應先抓住企業主想表現的重點，設計方向才能準確無誤。

A. **塑造品牌形象**：包裝設計以表現品牌形象及目的為主要訴求。

B. **新產品告知**：立頓茗閒情立體茶包新上市時，「立體茶包」的訊息告知即為設計的重點（圖 1-20）。

C. **新品項告知**：係指現有商品拓展產品品項，如新口味上市，或女性衛生用品新推出「夜安型」、「加長型」等（圖1-21）。

D. **強化產品功能**：透過包裝設計訴說產品的獨特賣點（Unique Selling Proposition, USP）。如立頓茗閒情立體茶包，立體茶包的空間可讓原片茶葉充分舒展，味道更醇厚。

E. **強化使用情境**：多使用於感性訴求的產品包裝。如罐裝咖啡的口味其實大同小異，需藉包裝以塑造出「藍山咖啡」或「曼特寧咖啡」的獨特情境。

F. **擴大消費群**：當市場的大餅已趨飽和或穩定時，有企圖心的企業主往往會另創一市場。如傳統的洗髮精市場，愈趨飽和，就有廠商推出含各式各樣配方來開拓另一個市場。

G. **打擊競爭品牌**：最明顯的例子是增量包，「超值享受不加價」對消費者來說實在迷人，對競爭者而言更頗具殺傷力。

H. **低價策略（打高賣低）**：多用於贈品 On pack 或促銷商品，例如消費者可用加價購買的方式，以較低價格獲得精美贈品。

I. **引發興趣及注意**：利用人物或話題來結合包裝設計，為產品的上市述說故事。如臺灣味丹企業曾推出 SIX 水果離子飲料，採用名人楊惠姍設計的瓶型，在上市初期的確造成一股風靡，但企業主若未細心經營，消費者可能因為好奇心消退而減弱其忠誠度（圖 1-22）。

J.　與廣告故事作結合：藉由廣告故事的搭配，使消費者對商
　　品有更深刻的印象。

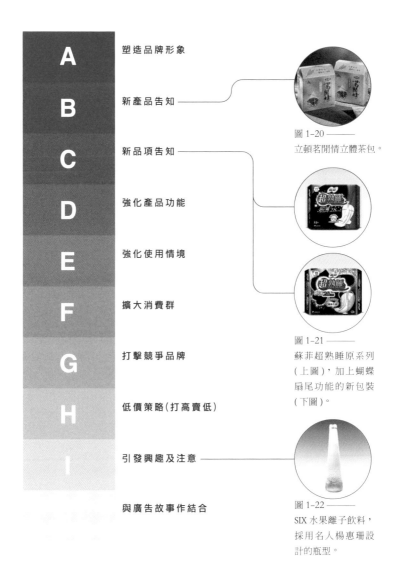

A　塑造品牌形象

　　新產品告知

B

　　新品項告知

C

圖 1-20 ———
立頓茗閒情立體茶包。

D　強化產品功能

E　強化使用情境

F　擴大消費群

G　打擊競爭品牌

圖 1-21 ———
蘇菲超熟睡原系列
（上圖），加上蝴蝶
扇尾功能的新包裝
（下圖）。

H　低價策略（打高賣低）

I　引發興趣及注意

　　與廣告故事作結合

圖 1-22 ———
SIX 水果離子飲料，
採用名人楊惠珊設
計的瓶型。

第五節｜如何審視包裝設計的好壞

一件包裝作品的好壞，不單只是美感的掌握，應從下列五個層面一一檢視：視覺表現、包材應用、生產製作、成本控制、通路管理。

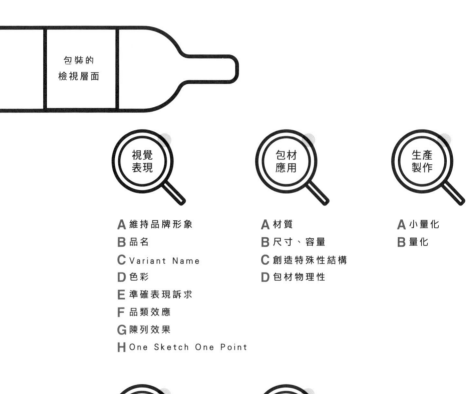

包裝的
檢視層面

視覺
表現

A 維持品牌形象
B 品名
C Variant Name
D 色彩
E 準確表現訴求
F 品類效應
G 陳列效果
H One Sketch One Point

包材
應用

A 材質
B 尺寸、容量
C 創造特殊性結構
D 包材物理性

生產
製作

A 小量化
B 量化

成本
控制

A 包材成本
B 生產成本
C 通路成本
D 上架成本

通路
管理

A CVS便利商店
B 超市、量販店、大賣場
C 專賣店、百貨公司
D 郵購(網路)、直銷

1. 視覺表現

　　正式進入視覺規劃時，包裝上的元素有品牌、品名、口味別、容量標示等，有某些項目有邏輯可循，並不能以設計師天馬行空的創意來表現，企業主若沒有事先釐清，設計師也應根據邏輯推演方式來進行。

A. **維持品牌形象**：某些設計元素是品牌既有的資產，設計師不能隨意更動或捨棄。如立頓黃牌紅茶包裝上的黃色色塊，延伸到利樂包以及冰紅茶包裝上，也都保留了黃色色塊的印象，甚至立頓茗閒情包裝也承襲了一致的品牌形象。

B. **品名**：品名的突顯可讓消費者一目了然。

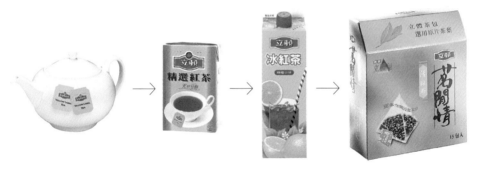

C. Variant Name （口味、品項）：與色彩管理概念相通，利用既定的印象為規劃原則。如：紫色代表藍莓口味、紅色代表草莓口味，設計者絕不會違反這種既定的規則來混淆消費者的認知。

D. **色彩**：與商品屬性有關。例：如果汁包裝多採用強烈、明亮的色彩；嬰兒用品多採用粉色系等色彩計劃。

E. **準確表現訴求**：商品包裝可藉由理性（Functional）或感性（Emotional）的方式表達。例如：藥品或高價商品多採用理性訴求，藉以傳達商品的功能及質感；感性訴求多用於低價、忠誠度低的商品，如：飲料或零食等商品。

F.　**品類效應**：往往消費者在選購商品時，在心裡會有一個品類群像，例如：男性洗護類商品，都會比較偏向金屬色或是暗色系，而女性洗護類商品，則較偏向亮色或是簡雅的構圖，這類的感覺是長期以來廠商與消費者互動後所積累出的經驗。

G.　**陳列效果**：賣場是各家品牌一較長短的戰場，如何在貨架上脫穎而出，也是設計的一大考量。

H.　**One Sketch One Point**：如果包裝上每一設計元素都要大又清楚，在視覺呈現上反而會顯得凌亂、缺乏層次且沒有重點。因此，設計師在進行創作時，必須清楚地抓住一個視覺焦點，才能真正表現出商品的訴求「重點」。

2. 包材應用

　　設計師在創意發想時可以天馬行空，但在正式提出作品之前，需一一過濾執行的可能性。不同屬性的商品，對包材的要求也不盡相同。因此，包材的選用亦屬於設計考慮的範疇內。

A.　**材質**：為求產品的品質穩定，材質的選用也是關鍵，例如：花果茶或茶葉類產品採用 KOP 保鮮包材。此外，在運輸過程中為了確保產品的完好性，包材的選用更應考慮。例如：膨化零食類的包裝，其緩衝與保護商品需求絕對是包裝設計功能的第一要件（圖 1-23）。

B.　**尺寸、容量**：係指包材的尺寸限制及承重限制。

圖 1-23 ——
易碎商品通常都需要外加一些緩衝包材，在包罐破損下，尚可保護到商品。

C. **創造特殊性結構**：為求包材工業更趨精緻化，國外有許多
 企業努力鑽研開發新包材或新結構。如：利樂包研發出「利
 樂鑽」結構包裝，消費者對其印象深刻，市場上也引起一陣
 話題（圖1-24）。

圖1-24 ———
利樂鑽包裝推出對飲料市場是一個方便的包材。

D. **包材物理性**：利用包材的化學物理性，以解決商品保存的
 問題，同時也應注意包材熱漲冷縮的原理。如：香腸採充
 氮包裝以保鮮（圖1-25）；冰淇淋以淋膜的紙盒外加收縮
 膜，取代了傳統不環保的保麗龍盒。

圖1-25 ———
採用充氮氣來延長產品的期限。

3. 生產製作

生產製作可依數量多寡來決定包裝方式。

A. **小量化**：若產品屬高價、精品類商品，且生產的數量不多，包材生產的成本比例可略微提高。因此，若設計出結構複雜的包裝能提昇產品價值感，亦可建議客戶採用。

B. **量化**：一般消費性商品需求量大，為求生產快速，包材成本或結構複雜程度亦應降低。

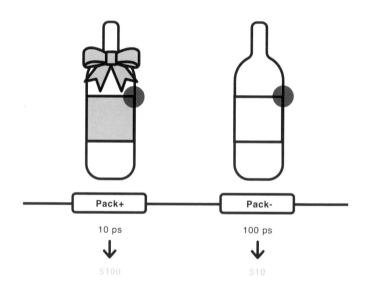

4. 成本控制

　　企業主總希望以最低廉的成本,生產最高級的產品。因此,設計師在進行個案規劃時,若能替企業主控制生產成本,無疑地將為此一包裝作品加分。

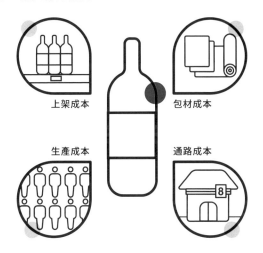

A. **包材成本**:商品精緻感的呈現,不一定要依賴高級、高成本的包材來包裝。設計師可以利用視覺及結構的巧妙結合,選用其他替代性的包材,同樣可以為產品經營出高級質感。

B. **生產成本**:設計師在進行個案規劃時,也必須顧及生產成本,如:印刷套色數、手工製作、配件及生產線上的操作等人工成本(圖 1-26)。

C. **通路成本**:在裝箱運輸過程中,商品、包裝及配件若能化整為零避免零散,亦可降低通路成本。

D. **上架成本**:每件商品的上架費並不低,包裝設計若能考慮排面大小、高低,在有限的空間內發揮最大的效益,此一包裝設計才算成功(圖 1-27)。

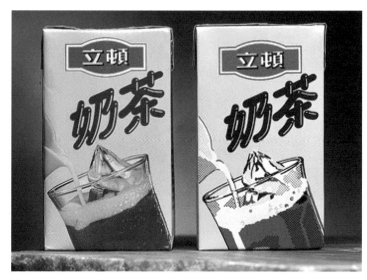

圖 1-26 ———
一個穩定的商品，在不影響商品的品質下，可透過包材的改進省下一些成本，立頓奶茶
原彩色版包裝（左圖），改為套色版可省下大量的包材成本，並不會有損形象（右圖）。

圖 1-27 ———
有限的貨架空間，大多的包裝設計都會採用一面直排、一面橫排的構圖方式來因應。

5. 通路管理

　　企業為了因應不同通路的需求，須生產各式包裝以適合各個通路。例如：立頓茗閒情為了進入 7-ELEVEN 通路，特別設計生產 20 入包裝（圖 1–28），而且此一包裝只有在 7-ELEVEN 才能買到。以下將分別描述常見的各種通路：

A.　CVS（Convenience Store）**便利商店**：商品多樣，單品排面小，上架費高。

B.　**超市、量販店、大賣場**：貨架上品牌眾多，如何在近距離立即抓住消費者的目光，實為第一要素。

C.　**專賣店、百貨公司**：此類通路同屬性的商品匯集在一區，因此產品品項務必清楚，才能與同屬性商品有所區隔。

D.　**郵購（網路）、直銷**：因應成本考量，此通路的商品在包裝設計上大抵以功能需求大於視覺需求。

圖 1-28 ———
立頓茗閒情 20 入包裝。

第六節｜包裝的視覺美學

一件包裝的成敗，視覺的美觀度占有很重要的地位。除了維持品牌形象、品名的清晰度外，這些基本的限制，往往就是在考驗一位設計師的美學力。

　　戲法人人會變，各有巧妙不同，一些品牌形象的限制，到了有經驗的設計師手上，這些限制就會變成是視覺資產，而包裝上的視覺設計除了我們已知的色彩、字體、訊息整合、影像處理等，皆屬型於外的主觀元素，還有一些偏向策略思考的客觀元素，就這部分大致上將分別以「形、色、質」三個面向來論述。

1. 形―造型、結構、尺寸

　　在「形」的面向上通常比較偏向以理性功能（Function）來論述，泛指包裝的「造型、結構、尺寸」，這些都是屬於客觀的元素，如你採用了圓型的設計，別人看到的也是圓型，這些客觀的認知正好可以讓我用於包裝設計上，因為設計或企業不用花時間，再去教育消費者對於形的認知。

　　我們的日常生活經驗中，不自覺的已經幫我們，累積了很多豐富的體驗，而設計者只要好好順著這個體驗的潛規則，用普遍性的客觀條件去發展包裝設計基礎元素，就能與消費者達到一個共識。

　　關於「形」的認知，從以往的商品發展過程中，可以窺知一二，在這些歷史資料中我們可以看到，某些商品的品類調性，為何會發展到今天這樣的包裝型式，是隨著工業技術及生活水準不斷提升而來，也就是供需雙方互動而成。

　　設計師算是社會的科學家，不斷的在創造生活所需，不斷的在提供社會上更「美、好」的生活品質，因此消費者對商品包裝的認知，早已被廠商教育而接受，而廠商為了得到消費者的青睞，也全力提供好的商品期能被消費者接受，這也是我常主張的，一位設計師要過一般人的生活，要走入人群中去做設計，而不是一直擁抱設計人「獨傲」的性格，因為大眾化商業設計品，不同於個人藝術創作品，商業包裝設計更是講求與目標消費者共生的工作。

● 1873　　　　　● 1908

圖 1-29 ———
龜甲萬醬油在 1873 年推出的瓷瓶包裝，原本是地方性釀造業商品，擴大成為全國性的商品，因為採用此包材，將取代原本釀木桶，攜帶不方便性的問題，而在包材工藝上還可以利用模具將品牌圖騰置於瓶上，增加品牌知名度。

圖 1-30 ———
味之素早期是以味精商品起家，這是 1908 年的商品包裝，當時已有玻璃材料，也有套色的印刷術，這些最時尚的材料往往被拿來做為包裝材料，而這裡要談的是，在瓶口的封密材料採用錫箔紙，可以延長商品的保存期限，而消費者也能很方便的使用，以當時的封口技術而言算是先進的。

● 2014　　　　　● 1984

圖 1-39 ———
現在的包材技術很發達，仿古的設計多能做的很到味。
圖片提供＼東方包裝(股)有限公司設計、2014 製造

圖 1-38 ———
「黑漆描金雲龍玉玩匣」（1736-1795），當時就能創造出，盒內多匣式的工藝，給現在包裝結構有很大的啟發。

圖 1-37 ———
筆者於 1984 年設計的醬油包裝，在包材上已採用更輕更安生的 PET，而在瓶型設計上也較符合使用者人體工學，將瓶子重心移到下半部，讓使用者更好控制醬油流量。

● 1940

圖 1-31 ———
1940 年間臺灣販售醬油的商
社,在架上陳列的商品包裝,
所採用的玻璃瓶已有染色的技
術,也有印刷標貼及薄紙包覆
整支瓶子,用起與區分高低價
商品。

圖 1-32 ———
早期的醬油販售包裝,這些木
桶使用完後需返還,再經由工
廠清洗後再充填醬油。

圖 1-33 ———
早期的醬油包裝在量上都很
大,現在的商品也隨著小家庭
化,生活精緻化,而慢慢的改
變商品的容量,所以設計師需
思考的是整體生活型態的演
變。

● 1982 ● 1961 ● 1946

圖 1-36 ———
筆者於 1982 年設計的拌手包裝
組,消費者已被教育看到提把,
就會將其當做手提禮盒,在低
成本的時代裡,這種手提式的
包裝結構會是一種好選項。

圖 1-35 ———
於 1961 年日本 GK Group 設計
公司榮久庵先生,為龜甲萬醬
油所設計的桌上瓶,它不只是
一個包裝的設計,而是一個產
品功能的改變,將原本在廚房
內的烹調品,移到餐桌上成為
沾食調味品,擴大了消費群,
而不只是產品功能的改變,包
裝的使用機能也是一個創舉。

圖 1-34 ———
隨著工業的發展,包裝材料也
愈來愈多元,設計師的取材也
愈來愈成熟,1946 年這瓶味之
素味精,已經是很完整的包裝
了,以包裝的基本功能而言:
集中(玻璃容器)、儲存(塑
膠瓶蓋及外面的透明玻璃紙)、
攜帶、訊息告知(玻璃瓶上的
味之素品牌印刷),以上都具
備了包裝的條件。

2. 色—策略、感性、故事

在「色」的論述上通常比較偏向從感性訴求（Emotion）的大方向來談包裝的策略面，色彩的辦識度是最直接，也是最主觀的一個元素，色彩可以傳達情感，也能表現食慾，而在消費者的記憶中，可建立固不可破的印象。在飲料品類中看到紅色，百分之ㄣ八｜我們會聯想到可口可樂，如再加上一條白色的曲線，那百分之百指的就是可口可樂，所以在品牌形像的規劃中，品牌色的建立是一個重要的品牌資產。

色彩也能代表一個民族、國家或是區域，而色彩更是一個節慶的代表，在大量的推廣及被教育下，我們看到紅配綠的時候，絕大部分會聯想到聖誕節。而在各地民俗節慶裡，都會有著長期來慣用的色彩，這些屬於文化面的色彩，任誰也無法改變，只能從中找到色彩組合新元素。

如此尚可幫助一個包裝在某方面無法用文字說明時，可用色彩發揮它的輔助功能，再把色彩能給與將我們的各種情感、情緒及情慾，應用廷伸到一個包裝設計上，除了個人主觀的色感，還可以用它來溝通一些品牌故事，例如：有些主張環保的企業，就愛用屬於自然界的綠來說故事，當然一個動人的故事一定需要有圖有文才能生動，由此再度說明了色彩的重要性，在包裝設計策略上，是屬於感性面的，不單只是我目視所及的紅色或綠色的色相層次。

圖 1-40 ——
節慶的色彩印象,任何商品都想沾一下便
車,而百用不厭,消費者也百般接受。

圖 1-41 ——
立頓黃牌紅茶的印象,是它的品牌資產,但
用於華人的送禮市場上又少了些民俗味,換
成大紅的禮盒又不能少了立頓品牌,是設計
的重點。

圖 1-42 ——
即使看不懂韓文,但這個包裝一看我們就知
道是香蕉果汁,色彩在此扮演了說明或是指
示的功能。

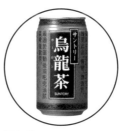

圖 1-43 ——
三多利烏龍茶 1981 年牛島志津子設計,採
用烏龍茶湯的顏色,印製在鋁罐上所呈現出
的包裝印象,在包裝上沒有採用茶的元素,
只以色彩來傳達。

圖 1-44 ——
善用色彩的群化效果,在陳列上整體有統
調,近看各個口味也容易辨別。

圖 1-45 ——
家用民生必需品,長期以來消費者已麻痺無
趣只有品牌的包裝設計,色彩元素也是一種
表現手法。

3. 質—包材、素材、質感

　　一個包裝的設計條件，除了上述「形式與色彩」有策略性的經營外，再來可以發揮的就是「質」這個元素，在質的方面，我們談的都是比較客觀的「材質」面向，如果說「形式與色彩」是一個包裝設計的大原則，而「質」就是一個包裝的細節，有時一個創意極佳的包裝設計，選錯了材質，對整體而言會是一個遺憾。

　　在包材方面是最容易解決的元素，它是依附在包裝及材料工業上，設計師個人是無法去撼動這個系統，雖是如此，但只要成為一個系統，我們就有機會去學習了解，慢慢的就會應用它。

　　目前市售的包裝材料的質感，大致分為兩大類：一類是採用原材料的質感或是原肌理來做為設計元素的一部分，另一類是包材成型後，再透過後製的印刷加工或是加上一些複合材料而成，不論是原材料或是後加工的質感，都是要依設計所需而應用，除非是原創的材料，不然「質」的表現往往都是附屬的選項。

　　相對「質」的處理，比起前面的「形式與色彩」容易的多，因為再怎麼設計應用它，展現出來的都會有一定的「質感」效力，消費者對於質感會有一定的客觀認知，與設計要表達的相去不遠，雖然廠商提供的包材大同小異，但透過質材的統調或是質感的差異，相互的應用便能創造出千變萬化的獨特性。

包材

1 原材料質感做設計

2 印刷加工複合材料

● 鋁製瓶

● 保特瓶

● 玻璃瓶

◉ 打凸

◉ 收縮膜

◉ 印刷

第七節 | 消費市場的包裝策略

在自由化的社會經濟活動中，任何的商業價值通常是擺在「消費市場」上來判斷及評估它，然而經濟價值力總是在上市後才能見其成果。

　　因此，不論之前投入多大的努力，成功了就屬於高商業價值產品，失敗了就請重新再來吧！所以我們才會常見同一類商品，A 品牌一推出就是一路狂飆，長紅又創高峰；而 B 品牌剛上市不久就再也無法在貨架上找到，匆匆上架便一鞠躬下台，換上新裝重新再來。這種類似的遊戲一直在整個消費市場間不斷地上演著。事實上，並非 B 品牌在上市前的準備工作沒做好，而是現今整個消費市場已不再是從前的生產導向，整個世界的經濟結構在變、社會在變、消費行為在變，就連消費者也在變。就在這種不按牌理出牌的商業戰場裡，你是否還在信守以往的作業模式呢？

1. 包裝設計與包裝策略

　　從前的包裝設計偏重在「包」與「裝」的實質功能上，如食品業，其包裝重點在於如何能把產品「包」好，能在漫長的倉儲及物流過程中發揮其最大的設計空間。而一般工商業的包裝也普遍著重在如何把產品包裝成組，以便在末端通路上方便銷售。這時期的消費市場競爭較小，只要能用一點心思把包裝「設計」好，就不會有太大的問題。而現在的消費市場千變萬化，生活水準的提昇，消費者自我意識的抬頭，又需面對眾多國內外的同類競爭廠商，因此，想獲得消費者的青睞，並非是件容易的事。

　　以上所述是有形能見的市場變化,而最難的是,現今消費者所接受的資訊並不會比廠商少,而且個個都是聰明人,這些聰明的個體都有其個別獨特的喜好,因此,在規劃一項商品時,其事前的資料收集、競爭者評估、市場分析、產品研發及再研究等,設計師是否都有把握掌控這一切?常聽「成功並非偶然」,確實,一件成功的包裝作品,其產生並非單靠「設計」就能達成,而是需加上「策略」的運用,來滿足那些聰明的「人」。

2. 商業性包裝策略的重要

　　目前的包裝可分類為工業性包裝及商業性包裝兩大類,然後再視其種類、特性、功能及訴求重點細分。工業性包裝大致著重結構、倉儲、物流及使用上之方便性等,因為它較不需要直接面對零售市場,所以在視覺的設計上較不被重視,而著重於功能及保固性;商業性包裝因需直接面對消費大眾,因此需要直接承受來自「人」的壓力。

但在和消費者溝通，在商業包裝設計的過程裡有一些決定性的工作，是要與客戶的「負責人」溝通的，如此方能順利進行整件包裝的策略規劃，如果連這一關都溝通不良，包裝設計勢必難以完成。現在從幾個方向來談目前的商業包裝設計策略。

A. 品牌形象策略 （Brand Identity）

目前企業間愈來愈重視整合企業識別系統（CIS）的活動，這個活動所費不貲，但實際上有些產業並不急需從企業形象的規劃上來改造公司的現狀，因此，尚須視公司本身經營的目標而定。例如在產銷業上，先著手規劃幾個品牌或是引進國外的品牌，總比進行企業形象的改善要更能快速獲得銷售上的直接幫助。如臺灣的食品業龍頭「統一企業」，在旗下有幾千種商品，其中自創的品牌也不下百種，然而統一企業雖進行集團識別系統的整合規劃，但對旗下的品牌影響並不大。又臺灣的製造服務業「震旦行」，進行企業識別系統改造至少有二十年了，雖然一方面整合了震旦體系，但旗下的儂特利速食業卻未能分享到企業識別系統的好處。

所以品牌成功的力量是由外（市場）導向內（企業），而企業識別系統的規劃則是由內（企業）導向外（市場）。但是，品牌跟企業的開發價值很難評定孰高孰低，若能在現今的消費市場裡給予消費者一個清晰的品牌印象（Brand Image），那就比成功的企業識別系統更有助於銷售，這也是商業包裝設計中的一個成功策略。

1 品牌形象的規劃是由外而內

消費者　　　　　　企業　　　　　　品牌

2 企業識別的規劃是由內而外

企業　　　　　　品牌／商品　　　　　　消費者

內部形象塑造

對外展現專業
特質

BI
品牌形象

戰術　　　　　　以善為本　　　　　　說服

▲ 品牌名　　▲ 包裝設計
▲ 廣告行銷　▲ 視覺表現

CI
企業識別

戰略　　　　　　以人為本　　　　　　收服

▲ 消費者　　▲ 生產成本
▲ 通路　　　▲ 企業形象

B. 包材開發策略

　　現今同類商品間的差異很小，這得歸功於科技的進步，使一般大眾能享受到同樣高水準的商品。食品、飲料業在有了食品工業的基礎研究下，各廠商都經營良善，在商品的研發技術上也不分上下。因此，包裝這個重要的環節就是成敗關鍵。好的包裝設計不能缺少的是包材的選擇及新包材技術的開發。要研發一個新包材，所需花費的心力極大，企業內部需從整個生產流程開始變化，而下游的包材生產協力廠商也需全力配合方能有所突破，此時若能讓包裝設計師參與研發工作，在整體包裝規劃策略中便能有較完整的過程。而一位專業的包裝設計者必須知道各式各樣的包材特點及生產過程、印刷製作、加工條件等，並善加運用於產品上，結合已知的經驗，將設計完美地與包材結合，才能形成一個好的包裝策略。

C. 視覺規劃策略

　　近年的設計工作不再只是視覺方面「形」與「色」的構成，講求的是「視覺傳達」：一項商品的利益點（Benefit）在哪裡？它的購買者在哪裡？它的使用者是誰？必須要先知道對誰（消費者）說什麼（商品好處），才來考慮怎麼說（視覺傳達），如此才能言之有物。而視覺規劃的策略又有其延續性的優點，當後續有新產品或是新口味時，便可使用當初的視覺規劃策略於品牌的橫向發展上，如此在不斷增加新品時較易規劃。視覺策略是無法與品牌策略分道而行，兩者實為一體；相輔相成的品牌形象（抽象的概念）是需由視覺策略（具象的形與色）來傳達，而視覺策略的成功與否更需品牌形象的存在來支持。

D. 通路陳列策略

品牌或商品開發實在不容易，費盡千辛萬苦，克服了種種難題後，終於完成了一個品牌或商品，而最後一關就是要體體面面地與消費大眾見面。在一切講求商業利益的市場裡，不見得辛苦開發的包裝就能如願上架，現在的貨架空間是以固定單位來計算上架費用，如果產品包裝怪異、尺寸特殊，通路不允許產品上架，就是不能上架，一旦不能上架，甭談如何跟消費大眾見面，更別談商品銷售。

專業包裝設計師必須知道包裝陳列的重要性，現在的通路眾多，有便利商店、超市、量販店、大賣場、專賣店及百貨公司、網路虛擬商場等，各有各的陳列條件及限制，一件包裝設計必須適合於多種賣場的陳列環境。所以，至今在整個包裝規劃中，最難掌握的就是上架陳列的狀況，每家店都有不同的貨架，陳列時兩旁有同類競爭品，而且還要考慮在陳列時最無法控制的問題：人力排貨陳列，因為無法將其系統規格化。

包裝進到通路陳列雖有不可測的變數，然而最有效的解決方法就是多看、多收集，預設各種可能性的發生，並可預先將包裝設計模型直接拿到各賣場去實地模擬，而眾多經驗的累積也會是通路陳列策略中可致勝的輔助劑。

E. 生產成本策略

如果上述的陳列有了因應的策略，再來就是要考慮整體包裝在加工製造過程的一切成本。往往一個商品的售價是根據種種因素而訂定的，但它就是不能比競爭商品貴（除非具有獨一

無二的特色），固定售價也是整體策略的一環。在包裝設計生產過程中除設計費外，大部分的皆為包材的生產成本，現今的生產設備一切自動化，能降低一些成本，然而太自動化生產出的包裝，卻難有較大的突破，兩者的關係猶如魚與熊掌難以兼得。此時便可視這一商品的階段性目標，放手讓設計者提一些較突破性的設計案，往往無心之舉恰可得到良好的反應；另一方面如能緊守包材生產成本的最高限，而做些策略上的突破，也可得到功德圓滿的結果。

F. 包裝附加價值策略

廢棄物能再利用一直是人類不斷追求的目標，因此在進行一項包裝的設計工作時，如能把此種概念融入設計中，確實也可盡到做一位社會公民的責任。目前正當環保意識大漲的時代，因此在包材的選用上，除了注意減量、可回收、再利用等條件外，還可從包裝使用後所剩下的包材，針對其剩餘利用價值來設計一些創意包裝；而這些創意包裝在其結構、陳列、生產加工等，應注意不宜本末倒置而影響整體包裝的策略；當然，也有一些包裝的設計，從一開始就採用以包裝之附加價值為其主要的銷售策略。

G. 包裝故事化的策略

在全部的一切設計、生產、成本的考量一一克服後，其包裝大致快成型了，而在此時如能再給包裝一些故事性的策略，那就很完美了，況且這些故事性的策略可間接給商品包裝帶來一些良好的形象。

　　一般而言，故事性的包裝，最直接的是可以給廣告促銷一些題材，如常在電視廣告上看到一些廣告訴求情節，最後片尾上的畫面會與包裝結合成一體，讓你被這故事化的情節吸引，而最後印象就留在包裝上。如此，在包裝上架後，其商品可在眾多的競爭商品中，較容易刺激消費者伸手去拿這些已留有印象的包裝。

H. 促銷策略 （Sales Promotion）

　　常見有些新商品一上市便以促銷或是在包裝上加一些特定的訊息作為促銷手段，如：NEW、新上市、新口味、%OFF、買一送一等來吸引消費者，而這些手法對較低價的日用百貨等民生必需品而言，確實是有效的策略。

　　當接到一個需要促銷策略之包裝設計案時，請注意它的處理方式，當階段性訊息因過時而必須刪除時，是否會影響到包裝設計的完整性，或是它需要經常更換訊息來刺激銷售，這時的處理手法就有不同的考量。較常用的方式為：貼紙、收縮膜或是再版加印等，許多的應變方式，當然得視實際需要而定了。

　　以上簡述了一些策略、設計的概念，以及現實的市場問題等，然而市場的變化難以揣測，消費者的心更是難以捉摸，但這些皆屬於市場行銷，消費者的資料可運用調查分析的手法一一瞭解，以得到一些客觀的訊息來進行設計工作，但卻不能保證一定會提案順利，因為最初一關也是最後一關，是必須讓客戶點頭的，如果碰上一位主觀意識強烈的客戶，任誰也無法跟他談策略；而這「主觀」如果也無法被設計者所接受，真不知最後設計出的包裝，是要賣給誰？

最後再次提醒，包裝設計師所從事的是商業性的包裝設計，雙方要以很客觀的方式來溝通，而溝通的重點當然要放在「人」的立場來討論，消費者是人；生產製造過程也靠人，客戶是人，故應當滿足各層面的「人」的需求。然而設計更是人，也應受到應有的尊重。

3. 賣場裡 60 與 3 的法則

無論我們花了多長的時間去設計一個商品外包裝，當這個商品包裝上架後，在消費者的購買行為中，不論設計好壞或美醜，只有「3 秒鐘」的時間被消費者看到，但被看到並不代表就會被消費者購買。

這就是我們要說的，包裝上架後「60 與 3 的法則」：

「60」— 指的是，一般消費者的手臂長約在 60 公分左右，在一個空間不大且擁擠的超商裡，每列貨架與每列貨架之間也不過如此寬吧？消費者在這些空間內都是近距離地接觸商品，所以每位看到的商品包裝都變的短視（焦距愈短，看到的視覺愈模糊）（圖 1-46）。

「3」— 指的是一般消費者，如沒有明確想要的商品，通常他的目光（視線）會在貨架上不定向掃射，在任一商品上來回巡視，而停留在每個商品上的視線不會超過 3 秒鐘（圖 1-47）。

圖 1-46 ———
消費者已習慣每天於擁擠的陳列架前選購商品。

圖 1-47 ———
一般商場貨架的商品陳列，你的目光會停留在哪裏？

　　每一個商品包裝都接受 60 與 3 法則的洗禮，而這個經驗法則正好給了設計師一些創意的線索，這個 3 秒鐘的視線接觸時機，才是設計要去掌握的地方，因為一般消費者都是先看到商品的外包裝（不管無論幾秒鐘），然後在腦海裡才會想起或記憶起以前的經驗（印象）而不自覺地伸手去拿商品（此時視線有可能還是模糊的狀態），這個過程都是在一瞬間發生，所以有些包裝設計要去掌握這結果，就會採取一些對比強烈的設計手法來吸引消費者的目光，這才漸漸有廠商使用金屬或會發亮的材質來印刷包裝，因為在賣場的鹵素燈光源的投射下，金屬材質的折射效果很好，人的眼球有自動追光的機制，這個包裝就特別會吸引你的目光，但如果大家都用強烈對比的設計手法來吸引目光，那久而久之同質化的包裝設計充斥整個貨架，任誰也沒有討到好處，最後還是需要一個專業有經驗的設計師，來創造更新、更搶眼的包裝。

　　另一種視線移動的測試，設計師尚可簡單做一個測試看看，就是將自己設計好的包裝，完成一個與實際大小一樣的實體色稿，將它放在超商的貨架上，利用 60 與 3 法則方式，去測試這個包裝的注目度，看看得到什麼結論再來優化這個設計。

　　實驗方法就是：將事先做好的實體色稿，放於同類商品的貨架上（或冰櫃內），約站離三四步遠的距離，快速瀏覽包裝，此時色稿的明視度及注目度為何？與周遭的同類商品對比為何（圖 1-48）？再往前走近至伸手可拿的距離（約 60 公分），同樣地觀察此距離內色稿的明視度及注目度為何？與周遭的同類商品的對比又為何（圖 1-49）？此時才定點不動，上下左右去瀏覽一遍，看看這個實體色稿是否夠突出、亮眼（圖 1-50），

以上的動作都需是連續進行，不能只作定點的觀察，那就無法
體會消費者的購買行為了。也可以請設計師站在一旁，靜靜的
去觀察，當真正的消費者在靠近你放的實體色稿時，他們是否
有被它所吸引而伸手去拿。

圖 1-48 ———
消費者離商品包裝三、四步遠，
此時所接受到的視覺訊息。

圖 1-49 ———
較接近貨架約三十公分時看商品
包裝的訊息視覺效果。

圖 1-50 ———
與同類商品包裝相比，這款設計
的視覺訊息較強烈。

第八節｜華文的包裝設計

漢字，是一字多意的文字。從「包裝」二字來看，「包」與「裝」兩字拆開後分別具有不同的意思，名詞「包」是盛裝物品的用具，而在動詞則有「裏、藏」的意思；名詞「裝」是穿著的服飾，在動詞是「貯藏」之意，然而這兩字組合在一起又有另外的意義衍生而出。

1. 文字創意延伸

光從這點來看，漢字具有很深的文化內涵，對於設計而言，很多很好的設計創意都來自漢字的靈感元素；而在包裝設計案例中，也可以看到一些用漢字華文來作為創意元素的例子（圖1-51）。漢字的結構大多是由象形文字而來，所以很多漢字看起來都像是圖，寫成狂草體還抽象到只能意會。我曾請董陽孜老師為我在包裝方面的設計作提字，我的想法是將英文字「package」結合漢字「包」（圖1-52），在中英文兩字的結構上做創意思考。

近來臺灣在地文化的興起，很多商品也引入一些本土味的創意，而閩南語的發音及字意，也常常是設計人愛用的元素（圖1-53），漢字的包容性很大，而漢字每一個字形就是一個圖騰，經過抽象化之後，左右上下顛倒看，都會產生不一樣的感覺，像這樣的設計元素身為華人的我們，應該好好地善用華文在創作中。

圖 1-51 ———

「唐點子」是新東陽食品，將旗下傳統小茶點商品群，匯集起來另外創造的一個副品牌，創意來至於「唐」跟「糖」同音，代表小糖點的意思，而「唐」又有古代傳統的概念，「點子」是要引喻為小甜點，也有好點子之意，三個漢字的品牌名，在我們生活經驗，它傳達的可是千言萬語。

圖 1-52 ————

package 董陽孜老師書寫，將英文 P 字母圖案化冠上包部首，經由書法創作，看似包字又是 P 字。

圖 1-53 ————

臺鹽公司的「台灣勁水」是取自海底深層的淨水，而在品牌名中的「勁水」用閩南語發音是「真水」（很美的意思），而「勁」又與「淨」近似音，包裝視覺元素，在瓶子背面印上王羲之的「勁」整體簡潔利落，與產品純、淨調性一致。

2. 圖文同時表現

　　包裝是「無聲的銷售員」，從這點就可看出設計的重要性，再加上包裝類型可分為理性功能及感性訴求，何種產品適合理性表現手法、哪些類型商品可用感性訴求，存在著一定的原則。在華人市場中，漢字是我們的母語，取漢字應用於包裝為創意元素，是最簡單直接的方式。例如：大部分的中秋月餅禮盒，不論兩岸四地的設計，在包裝上出現月字的機率相當高。月餅屬於「有餡的餅」，在華人生活中常看到訂婚喜餅、傳統餅舖的餅、夜市小街的餅等，都是有餡的餅，在應景時節的包裝上加上「月」字，大家就會立刻聯想到中秋月餅，這就是漢字與文化的連結了（圖1-54）。如設計人不用漢字，也會在「月亮」的圖騰上去思考，無論是用「月」字或是月亮圖騰，都是傳達中秋月夜近了的氛圍。

　　大陸有支名為「酒鬼」的白酒（圖1-55），他那麻袋隨意收口的瓶子造型跟酒鬼的名字結合得相當妙，真實地傳達出中國人喝酒的豪邁之氣。看見「酒鬼」兩字，您的心中會浮現什麼樣的畫面？大概會是不好的聯想吧！而一個設計師就是在這個地方發揮功力，抽離、解構、轉換再重組，從「酒鬼」的包裝上就可看到，字義是負面的，但也可以善用創意來轉換並成功地被消費者接受[4]。

　　而這裡也讓我想到我的作品中有一個 BI Logo 設計個案，是一家專門製作米食的工廠為提升到自創品牌，經營者本土味很濃厚、低調務實，我就幫他想了一個品牌名「飯童」，與「飯桶」（笨拙、憨直之意）有諧音之趣，就這樣，概念定了，視覺就出來了（圖1-56）。

圖 1-54 ———
禮坊給消費者的印象是專業訂婚喜餅，如要推出月餅則需有一個溝通的副品牌名，因此
我創了「戲月」這名字來對應中秋月餅。

●4 —————————————————————————————

　　「酒鬼」在湘西，「鬼」代表著一種超越自然、超越自我的神秘
力量，「鬼」訴求著一種自由灑脫的無上境界，「鬼」兆示著一種人
與山水對話、與自然融合的精神狀態，「鬼」寓示著一種至善至美、
質樸天然的審美情趣。楚國大詩人屈原在《山鬼》中將迷失於湘西山
野之中彷徨佇立的尋戀少女比喻成美麗絕倫的「山鬼」，「雷填填兮
雨冥冥，猿啾啾兮狖夜鳴。風颯颯兮木蕭蕭，思公子兮徒離憂！」而
素有畫壇「鬼才」和「怪才」之稱的當代大畫家黃永玉先生卻將出自
湘西的美酒題名為「酒鬼」，並題字「全或無」，一語道破酒鬼酒所
蘊藏的文化內涵和所闡釋的人生高妙境地，道出飲品（酒鬼）與飲者
應達到的完美精神境界。酒鬼酒瓶和湘泉酒瓶均為黃永玉先生精心設
計而成。

圖 1-55 ——
酒鬼包裝採用布袋摔在地上的扭曲感，表現喝酒時的率性。

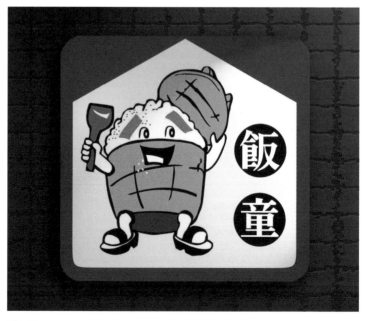

圖 1-56 ——
飯童品牌，將品牌意義，直接用畫面呈現，更有畫龍點睛的直訴效果。

3. 感性與理性的並存

　　感性與理性並存的包裝案例也常常看到。有些產品很普通，而要在沒有特色中找出特色，即可用此方法來應用。採用感性與理性並存的設計手法有統一四季醬油（圖 1-57）、三多利烏龍茶（圖 1-58）、統一紅茶（圖 1-59）、工研醋豆子等，都是採用感性與理性並存的設計手法。就醬油及茶類而言，已是成熟的消費性商品，而醬油又是民生必需品，任何一家公司推出醬油商品，都不需要去教育消費者此為何物。

　　有時直接理性地訴求此為醬油、此為何種茶品，反而是有效的方式，因為提到醬油或烏龍茶，每個人的記憶中馬上會去對應包裝印象，一連串的聯想反而讓消費者的思緒偏離商品要傳達的內容，倒不如直接說是烏龍茶、紅茶，這樣就更直接理性了。但是任何產品總是需要一個品牌名稱被消費者指名認知購買，「四季」兩字大多聯想到風景的畫面，如用感性的風景畫面，每個人對畫面的解讀不一，此時直接使用「四季」兩個漢字就可完全地消除這樣的疑慮。看到「四季」兩字，您會聯想什麼樣的景象，只有您自己知道，但應該是美好的，我們腦袋裡有許多感性美好的記憶，應用這種無形的感覺來結合理性的醬油產品，這個想像空間就留給消費者去思考了。同樣地，工研醋豆子產品包裝也是用此方法來設計包裝。產品內容是工研在釀醋的過程中留下的豆渣，其營養價值高，將其填充成商品，我想說什麼也講不清楚完整的產品特性，倒不如直接就將產品屬性放在包裝上，「醋豆子」就是這樣而來。在「豆」字上加上黑豆的圖騰，看起來又是字又像圖，大大的字佈滿標貼的正面，就這樣，包裝完成了。好像什麼也沒做，但在理性的直訴中，也帶到感性的圖騰在其中（圖 1-60）。

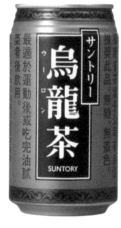

圖 1-57 ———
統一四季醬油，將「四季」兩字為畫面主視覺，是
品牌名也具有感性的引導。

圖 1-58 ———
SUNTORY 三多利烏龍茶—牛島志
津子設計。

圖 1-59 ———
統一紅茶，紅茶 Black Tea 沒有差別化的商品，在設
計就更需要設計出差異性。

圖 1-60——
工研醋豆子,將產品特性直接當品牌來用,直接理性說明商品屬性。

　　提到包裝有「包裹」之意,呷七碗的彌月油飯包裝設計就是轉借這樣的意義而來(圖 1-61)。早在古代皇室貴族中就有這類型的御用盒器來盛裝食品。印象中(圖 1-62),小時候親友來訪都會帶伴手禮相互敬謝,當時物資匱乏,即拿盒器來裝,再用家裡的花布包裹食物當作禮物,到對方家送禮後留下食物,花布還得收回來下次再利用。這樣的互動中傳達了分享、報喜、敬謝的文化氛圍,不用言語即可讓對方感受到送禮的誠意。彌月油飯產品就是這樣的古早美好印象而衍生出的商品,包裝設計就用紅緞布來包裹整個盒子,受禮者收到後就可感受到喜悅的氣氛。

圖 1-61 ———

呷七碗的彌月禮盒，就是採用仿緞布包裹的概念，用印刷及打凸加工做為表現。紅緞布來包裹整個盒子，受禮者收到後就可感受到喜悅的氣氛。

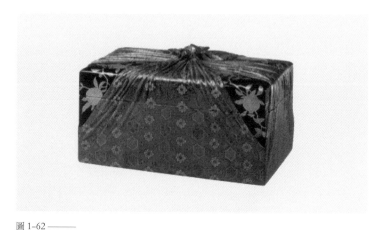

圖 1-62 ———

宮庭御用「黑漆描金花果袱繫紋方形漆盒」（1723–1735），在木盒上可以雕出生動的布紋質感，這樣的工藝就是一個包裝的表現了。

4. 諧音與雙關語的應用

　　漢字裡也有「諧音」及「雙關語」的用法。北京今麥郎「A區麥場」方便麵就是利用諧音的方（圖1-63），將「麥」與「賣」雙關運用。從字義去看可以立刻理解是「A級最高檔的麥田所生產的小麥」，而讀出音來就會有A區「賣」場的聯想，意味著「優質的商品只在A級的通路才能買得到」。像這類型的包裝創意常會出現在我們的生活中，但是，好的創意產生容易，要與華文文化結合卻不是一件很簡單的事。華文漢字博大精深，五千年來雖然我們每天在使用，但也常覺得英文好像比較美、易於編排出有美感的設計，卻因此忽略了漢字之美。在臺灣從事創意工作者比別人更幸福，我們每天使用漢字、說漢字、寫漢字、畫漢字，更要好好地愛漢字！

圖1-63 ——
A區麥場方便麵，將獨特品牌放大處理，黑色配色讓品牌更清楚地呈現，想像空間更大。

第九節｜從設計提案到完稿

整個包裝的成敗，最後全在完稿製作上，它能將一個抽象的設計概念，徹底的實踐出來，並可量化生產，所以一個專業的完稿，比一個專業的設計重要。

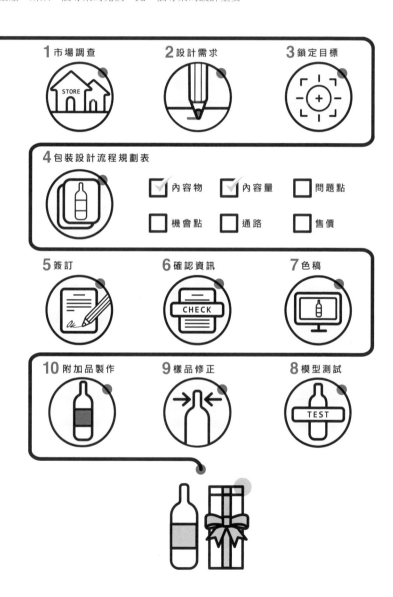

1. 市場調查

　　如何做好包裝設計，一個新商品的產生，最初從企業內部的 R&D、商品定位、生產流程、包材生產設備、行銷計畫到定價策略等，細節相當繁雜。此時，包裝設計的好壞除直接影響到商品的成敗外，也間接地與消費者的生活型態息息相關。

　　因此，商品的包裝是與我們的生活習慣緊密相連的，商業包裝是消費者接觸最多的包裝，在貨架上陳列的包裝直接面對消費者，也是與同類競爭商品一較長短的重要關鍵。

　　商業包裝常隨時間、地點不同，而扮演著一個非常重要的角色，如：陳列架上的競爭、特殊通路包裝、各種節慶的特殊包裝、特別販賣或促銷包裝等。

　　一個好的包裝設計確實能提供商品訊息給消費者，因此，我們常說「包裝是無聲的銷售員」；而現代化的便利商店充斥整個市場，整個銷售行為也從傳統的推銷式演變成自選自足的 DIY 形式，已不再有店員從旁促銷或推薦的銷售行為。所以，目前的包裝都須以銷售商品為目的。

　　「你看到的不是商品，而是包裝。」這句話的意思是說，當我們到賣場時，看到的不是商品本身，而是各式各樣的包裝。因為，沒有包裝，即無商品存在，由此可知包裝的重要性（圖 1-64）。

圖 1-64 ———
在現在的貨架上，我們看到的不是商品，而是包裝。

2. 設計品需求

有些新的包裝概念，會賦予包裝社會責任，企業為了展現企業形象的公關能力，在包裝上便會加上一些關懷文宣、協尋兒童或正面的宣導訊息，藉此包裝與消費者產生良性互動，達到回饋社會的目的。

在設計包裝時我們常以環保的角度來設計，現在設計的趨勢已偏向全球性的環保大原則。環保問題方面可從包材減量（REDUCE）、可再生（RECYCLE）的包材及可再利用（REUSE）的包裝方面來進行設計。

　　雖然環保是一個課題，但消費者對包裝的期許往往會忽略這個課題方面的重要性，從禮盒市場的消費觀來看，一般消費者對商品或包裝的需求不盡相同。在禮盒包裝設計上，常受地方文化、個人信仰、傳統觀念等影響選購禮盒的條件；而送禮，須考慮受禮者的感受，在一般人為了避免失禮，大多選購較一般的禮盒，送禮者也希望買的商品使用方便、具知名品牌，最好是高貴不貴又買一送一，所以一般禮盒設計都採取「打高賣低」的策略來進行禮盒設計（圖 1-65）。

圖 1-65 ———
當您的目光被面向陳列架上的禮盒吸引時，您腦海裡想著買或不買，還是環不保環保的問題。

3. 鎖定目標群

　　從一般消費市場的消費觀來看，另外一個常見的情形是，消費者會因為心態的滿足而決定選購某類商品，例如：穿上名牌衣服，又背上名牌皮包，所選的鞋子也肯定是名牌，喝的飲料也要有品牌。

　　有趣的是消費者都有消費的雙重個性，可接受極高級或昂貴的真品，同時也能接受路邊攤、仿冒的贗品，所以在進行包裝設計時，盡可能地傳達出預定的商品定位，並適度地突破品牌是絕對必要的。

　　無印良品受一般消費者所熱愛的。「無印良品」概念來自於日本西武百貨。當初為了要減少因流通過程中所產生的費用而轉嫁到消費者身上的成本，遂至原產地採購商品，直接到西武百貨賣場販賣，這樣便可以減少許多運輸及流通成本，直接將成本反應給消費者，且商品的品質也得到保證，在包裝規劃上以「可用、好用」即可的概念來進行設計，不增加包材可減少油墨印量，因此稱為「無印良品」，意即「沒有品牌的好商品」。而在臺灣的地攤、夜市也常見類似「無印良品」的好商品，我們也希望能用最低的價錢，買到最高品質的商品。因此，包裝設計也要考慮這樣的觀念，不要因包裝的關係而影響商品售價。

4. 包裝設計流程規劃表

　　談了包裝與消費者的互動關係之後，再來看看如何做好一個包裝的流程規劃，此包裝流程規劃可用一流程表格來做推演（表 1–3）。

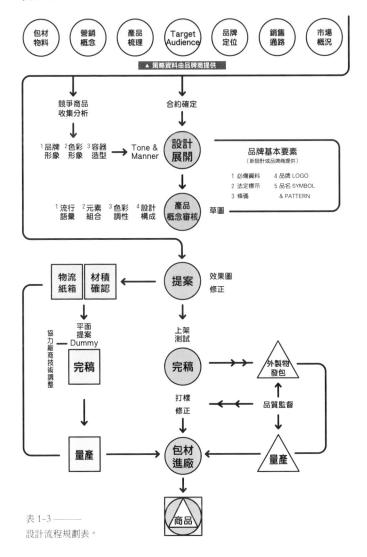

表 1–3———
設計流程規劃表。

　　首先，在商品規劃之前，必須由企業主或其廣告代理商提供詳細資料；如無完整資料，在包裝個案發展之前，設計公司也必須主動收集以上種種資料以進行包裝設計（圖 1-66）。

圖 1-66 ———
商品包裝規劃之前，必須收集種種的競品資料，並從所收集的資料中分析出所需資訊。

　　在表格最上層的資料中，從「產品分析」來看，包括以下幾點：

A.　**內容物**：包裝內之商品屬性。

B.　**內容量**：牽涉到包裝設計之結構及大小等。

C.　**問題點**：觀察商品現有大環境、競爭商品或自己商品本身無法克服的問題為何。

D.　**機會點**：係指新商品的開發或改變，且別於競爭商品優勢的特點。

E. **通路**：商品的販售地點，泛指一般大型量販店、超市或中盤商等，這些會影響到設計的取材及方向。

F. **產品開發概念**：一個產品的開發一定有其商品利益點存在，必須將其擴大成包裝的訴求重點或切入點。

G. **售價**：定價高低往往影響到設計層面或包材結構選用等。

H. **行銷概念**：在商品開發的初期，行銷概念必須與整體規劃一起運作，因其關係到商品後期的上市策略或特殊行銷技巧等。

I. **市場分析**：可從現有市面上競爭廠牌的角度來收集商品的機會點或問題點，如果尚無競爭商品，須假想一競爭廠牌；分析競爭廠牌的同時，也須分析消費者與使用者，兩者之差異也很大（圖 1-67）。

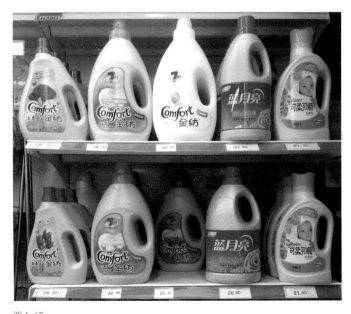

圖 1-67 ————
收集資料的方向儘可能從同類商品中來尋找，並可做橫向或縱向的延伸分析。

5. 設計工作流程分析

在此須特別說明消費者與使用者的不同，消費者是指購買者，使用者是指商品使用者。例如：嬰兒奶粉的消費者是父母，而使用者指的是嬰兒。

A. 簽訂設計委任書

以上資料都收集完整之後，那正式進入工作執行。首先由雙方簽訂設計委任書，此設計委任書用以確認彼此雙方的工作流程、時效及工作內容，同時也避免雙方對於工作上的認知有所出入。當委任書確認後，即可進行包裝設計工作。

B. 商品資訊的確定

包裝設計有其基本的要素，也就是包裝上一些必要的文字或資料，例如：品牌標誌、品名 Symbol & Pattern 或是法定標示、條碼等，此部分必須由企業主主動提供，如無品牌或新商品尚無品名時，則此個案將可拓展到商品的命名、品牌設計及視覺規劃等工作，待此部分之資料齊全後，即可進行包裝工作。

C. 色稿的製作

設計工作流程先由內部做分組，在分組當中，共同切入不同的概念及表現方法，於一定時間後，再結合這些想法及概念，用草圖的方式來進行篩選及雙方溝通討論，等到表現方向定案後，再進行色稿製作，在色稿製作過程中，儘管摹擬出包裝設計的質感，如：材質、色彩、大小、其特殊訴求重點等（圖 1-68）。

圖 1-68 ————
創意構想先透過草圖來溝通，再進行精細的色稿繪製。

　　最後再列印輸出，用平面方式來提案，通常會提出二至三
個方向，以便能和客戶進行更密切、更精準的討論。

　　當彼此對設計提案有進一步共識之後，即進行設計修正，
愈修正便愈接近目標。修正之後再進行一次平面提案。當此次
提案經認可後，再繼續進行模型（Dummy or Mock-up）的製作，
同時進行結構及精細度的討論，完成之後即可提供給市調公司
進行包裝設計的市場調查。

6. 模型測試

　　而模型製作完成後，也可提供給生產線作為作業參考，可由此大致評估出包裝的生產、包材及人工時間成本等。而模型的完成也可另外拉出一設計工作，即紙箱設計。因模型完成後，其體積、材積都已接近成品，因此在此階段進行紙箱結構及設計會較為精準。藉由模型與生產作業得到充分溝通協調後，即可進行完稿製作（圖 1-69）。

圖 1-69 ──
木模的製作，可以讓我們了解使用機能的準確性。

　　在完稿後會產生一些外製作費用，如：插畫、攝影、噴修、電腦合成、正片租借等，而發包製作物的品質控制，須由設計者加以控制。當外發製作物完成之後，再與完稿組合在一起。完稿製作須注意印刷出血、包裝結構、顏色、檔案格式、印刷網線、顏色百分比等細節。

7. 客戶確認

　　有些工作為求精準度，或因時間的限制，往往需要請客戶來公司做輸出前的校稿工作，此校稿工作可能是藉由電腦螢幕所討論出來的具體結果，當完稿定案之後，即進行輸出打樣的工作，而輸出打樣時，最好能使用實際生產的材質來打樣，如特殊紙張或特定紙張等，如此一來，其打樣結果將更接近成品。

　　如果還牽涉到結構問題，其紙張的刀模及折線都會受紙張厚度所影響，因此，完稿製作最好由有印刷經驗者加以監督，設計者則扮演視覺品質的控制者，而細緻的印製及生產流程，則交由印刷監督人員來執行監控（圖 1-70）。

圖 1-70 ———
瓶型的試模需與內容物的顏色及標貼的印製與材質一併測試。

A. 樣品修正

　　如果打樣有問題，其結構、尺寸、顏色等將再進行電腦修正，重新打樣。此次打樣同樣得依照以上的流程來進行，定案後將正式進行量產，此時又會延伸出配件的加工，因有許多包裝為考慮其整體性，有其包裝配件的設計，而此配件之加工設計也須嚴密監控，才能使其最後整體包裝達到完美極致（圖 1-71）。

圖 1-71 ———
經過層層的溝通修正後，最後商品上市才能接受市場的考驗。

B. 附加品的製作

在紙箱的設計上也須注意包裝的基本要求，如：承受重量、堆疊箱數或紙箱、紙板的厚度等，紙箱設計同樣須進行平面設計的提案及模型的製作，此時可精準算出紙箱的材積，而後方可進行完稿製作，事前須和協力廠商達成技術方面的協調，重點在於確認印刷的顏色、承受重量及印刷最大容忍度。

因紙箱採橡皮凸版印刷，在色彩的要求上無法像平版印刷來得精美，經過設計公司、企業主及協力廠商確認無誤之後，即可進行包材量產，量產後成品送達工廠，工廠即可安排其生產流程及生產時間，最後完成正式商品。

而在完稿製作的部分，如有需要應要求協力廠商技術支援，如：輸出底片的最大尺寸、輸出檔案格式、網線數或其他特殊版、陰片或陽片等問題。

8. 競爭商品的分析

　　以上整個包裝流程須另切出一條競爭商品的分析，由各個層面來研究競爭商品，以了解同類產品的機會點及問題點。

　　從品牌印象切入分析是要得知，競爭商品其知名度的高低或其品牌定位；從包裝形象切入分析，目的在了解包裝結構、大小、材質、人體工學、包材等訊息；而企業形象的分析則在於產品背後的企業支持點，同時也收集廣告形象的資料、競爭商品或同類商品的廣告投入量、廣告手法，或是否另有其他特殊的廣告方式等；最後則是陳列形象的收集分析，因為包裝陳列於貨架上，會直接與消費者面對面的接觸，因此，在陳列架上，同類商品的陳列之外，是否還有空間讓我們發想，以及如包裝大小、高度、位置、陳列架的格式、型態（堆箱或放於貨架上）賣場氣氛及燈光等等細節問題，都必須考慮詳細，所分析的資料必須告知設計人員，以利包裝設計的展開（圖 1-72）。

圖 1-72 ——
分析競品的貨架陳列及廣告訴求，以擬出因應策略。

以上所談的包裝設計流程規劃並非一成不變，此表格大致是包裝工作的完整流程，常視不同個案、不同包裝，以調整其流程內容及複雜性，不論流程的規劃如何，設計者本身必須先做的功課有以下四項：

A. 徹底了解所需的設計商品屬性及企業或品牌個性等。
B. 收集並釐清同類競爭商品的包裝設計方向。
C. 最後末端通路為何？
D. 包材限制、包材成本、工廠生產流程及生產設備優缺點。

因包材與生產設備有絕對的影響，因此不要提出違反生產設備的設計，以免增加成本，將商品競爭力削弱；以上四點是設計者必須準備的功課，身為一個包裝設計師，平時就應收集包裝資訊、了解市場的習慣，因為沒人能預知下個包裝個案屬於哪類商品，而平時多注意身邊周遭的包裝，也有助於包裝設計時所需擷取的資訊。同時也應深入了解各式各樣的印刷技術，因為包裝設計最後須透過印刷方式呈現，印刷技術層面相當廣泛，印刷技術及材質日新月異，平時就應多留心這方面的資訊，資訊掌握越愈多，做起包裝設計時也就更得心應手（圖 1-73）。

圖 1-73 ———
平常從包材的收集及分析中，可以看出未來的包材趨勢。

9. 包裝的小細節別忽略

　　設計者對於生產方面也應多加留意，如果設計出的包裝不符合生產成本或不易生產，此包裝設計即不成功；也須具備包材的知識，如：鐵罐、塑膠袋、PVC瓶等的製作流程及製作寬容度等。

　　倉儲電腦管理的全面化，是零售業的未來主流；而包裝上，電腦條碼與成分、保存期限等都是包裝上必須傳達的重要資訊。

　　在電腦條碼的色彩色應用上更須注意判讀性的問題，因條碼感應機會對某些色彩不感應，如無法事先做好色彩的規劃，屆時印刷完成的包材將無法使用。

　　某些單色套色的包裝設計（因應成本考量而減少印刷色數）如沒注意條碼色彩的可判讀性，只考慮印刷成本的問題，生產後將造成更大的損失。因此，特別提供條碼可判讀之色彩應用表，以利快速、正確地應用條碼色彩（表 1-4）。

　　身為設計者，如執著您的設計想法及表現手法外，真正而能成功的關鍵在於善用各種印刷、材質、生產、陳列技術等。善用技術才能創造出符合廠商需要的完美包裝，同時也是消費者喜愛的包裝，若能做到競爭商品或同類廠商來抄襲您的包裝設計，那將是集成功完美於一身的優良包裝。

不適合掃描的條碼 (條碼 + 底色)

| 黃＋白 | 綠＋紅 | 藍＋紅 |

深棕＋紅　　紅＋金　　黑＋金

黑＋紫　　藍＋深綠　　紅＋淺綠

紅＋淺棕　　黑＋深綠　　黑＋深棕

黑＋藍　　金＋白　　紅＋藍

適合掃描的條碼 (條碼 + 底色)

綠＋白

藍＋白

深棕＋白

綠＋黃

藍＋黃

深棕＋黃

紅　＋白

橙＋白

淺棕＋白

黑＋橙

藍＋橙

深棕＋橙

黑＋白

黑＋淺綠

黑＋黃

表 1-4 ———
條碼的顏色及底色關係，判讀條碼主要是讀取的紅外線設備，所以用紅色 (或紅色系)
都不易判讀，這原理可以推演到二維條碼也會受此限制。

PACKAGE
DESIGN

第
二講 ×

包裝與品牌關係。

RELATIONSHIP BETWEEN
PACKAGE AND BRAND

品牌形象更是要依賴豐沛的商業行為，
才能有表現的空間。
—

Brand image relies on prosperous trades so as to get
exposures.

　　全球的商業活動依附在經濟體系當中，而經濟的活絡會帶動商業活動的消漲是不爭的事實，品牌形象更是要依賴豐沛的商業行為，才能有表現的空間，全球一致性的大型商業活動，如：奧運、世足賽、世博會等都已品牌化，其背後皆擁有很龐大的經濟支援，舉行活動可帶來無限的商機，廣告設計業也會隨之水漲船高，而活動進行中或是結束之後，都需要設計工作，其中從商業設計延伸出的「品牌形象規劃」也相對地有更多的表現機會。

　　品牌形象整體從識別系統、定位概念擬定到活動的執行，都是以市場為依歸所發展出的一套商業運行模式。而商業活動裡的商品開發及生產工作，都與「包裝策略設計」脫離不了關係，也就是「包裝設計師」的服務領域。一位專業的包裝設計師可以提昇並參與到商品開發的前置工作，商品的開發是無定性、無限制的，一個商品的產生必須先由廠商開發並生產出一個「產品」，此時的裸產品只是半成品，尚未被定型，必需經過規劃並擬定策略及商品定位，再透過包裝設計者將定位概念視覺化，此部分的視覺化必須包含「品牌識別」及「包裝識別」，方能創造出產品的價值及與同類競爭品的差異化，此時方能算是一個有價值的「品牌商品」。

　　已被開發且具有經濟價值者，就如同市面上常見的產品，各個品牌結合不同的商業活動，帶來的價值也會有所差異；如果再將產品改以不同的包裝形式，也會創造出不同的價值。這樣的商業模式起源於歐美設計先進國家，而近年來被全世界的商業設計界所接受，並應用於所有的商業行為，這應用之廣，早已根植於我們的日常生活中，不是奧運期間、也不是世博活

動日或是年慶假期，街首巷尾及各大賣場也常常辦活動，企業
組織也天天有促銷。

　　從日常的生活型態之中，不難看出品牌形象所扮演的角色，
而品牌形象在商業設計業中，包裝設計項目也增加了許多，從
此處可看出包裝產業與商業經濟活動的關係。而品牌與包裝之
間的共存價值及形象的延伸，乃商業設計中值得研究及探討的
課題，現在的商業活動中兩者孰輕孰重、何先何後，是先有品
牌形象再有包裝策略，還是長期的包裝識別建構了品牌識別，
正是可以好好去研究及學習制定一套品牌與包裝的規劃模組。

第一節｜品牌的包裝識別架構及目的

消費者日常在購買商品時，總是依自己的感覺在選購商品，或是找尋記憶中熟悉的品牌（商品），這樣潛意識的購買行為，在消費行為的論述中早已有之，而這些消費大眾在沒有品牌知識的情況下，如何在建構對這個品牌（商品）產生好感度，又如何與品牌（商品）產生互動的關係，是透過何種形式的訊息傳播，或是經由大量的廣告媒介而來？

里查遜（Richardson）的廣告定義：「所謂廣告，乃對於可能購買廣告商品的消費者，以周知商品名稱及價格為目的，所作的大眾傳播，通告商品的要點，使消費者銘記於懷。」這段話可以瞭解廣告對消費者的影響，雖然現代的傳播媒介如此的發達，然而很多品牌的傳播選用「廣告」的目的始終是沒有改變的。

而國際知名品牌、在地知名品牌或是新推出有知名度的新品牌，在市場上是如何與消費大眾溝通，又是如何建立品牌知名度，這個建立品牌知名度的過程，除了將主張品牌這概念用大眾傳播方式輸出給消費者，而屬於具象的品牌標誌及品牌識別，還有哪些具象的視覺物，可傳播給消費大眾，讓消費大眾能明確的認出品牌？

一個品牌形象的建立除了大量的溝通與傳播，而最終的勝負決戰是在賣場上，品牌最後所提供的服務就是「商品利益」（Product Benefit），而消費者也常把「商品＝品牌」混為一體。商品指的是具體的生理服務，而品牌泛指商品及抽象的心理服務；但「商品與包裝」的關係是不可分開的，在這模糊的品牌認知關聯中，商品包裝所扮演的角色是需承載，消費者認知或接受品牌的重要任務；故此，希望藉由發展品牌以建構屬於自己的包裝識別，能供客戶與商業包裝設計師有一明確的參考依據。

第二節 | 設計與品牌的關係

包裝設計看似簡單，實則不然：一個有經驗的包裝設計師在執行設計個案時，考慮的不只是視覺的掌握或結構的創新，而是對此個案所牽涉的產品行銷規劃、品牌定位等，是否有全盤的了解。

包裝設計若缺乏周全的產品分析、定位、行銷策略等前置規劃，就不算是一件完備、成熟的商業設計作品。一個新商品的誕生，需經由企業內部的 R&D、產品分析、定位到行銷概念等過程，細節相當繁複，但這些過程與包裝設計方向的擬定卻是密不可分，設計師在進行個案規劃時，企業主若沒有提供這些訊息，設計師亦應主動去了解分析。

不論是新品牌或是老品牌的包裝設計，背後都有一個品牌定位及品牌價值來支撐設計的理由，新品牌的定位及價值的塑造，最直接的方式是透過包裝設計來傳達，而老品牌的包裝設計，比較偏重在重整品牌的定位及價值，也有再次喚醒消費者注意老品牌的印象等因素，由此可見一個商品包裝，決對不是在展現設計者個人特色或魅力的設計作品。

設計者常以為包裝上視覺強度是第一要素，消費者的評價是俗、豔，但這是很直接的反應，設計者與客戶之間，有時候角度不同，切入的重點也不同，如果設計師能站在幫客戶做品牌規劃與管理的高度去看，有時候是要抽離設計師的角色與思維，把自己思考的角度再往上拉，這才符合設計師幫客戶規劃品牌的角色，而不是只做視覺設計。

在進行包裝設計分析之前，首先應釐清「產品」和「商品」兩者的差別性：一件未經包裝過的內容物是為「產品」，經過

包裝處理的產品方能稱「商品」，由此可見，產品必須透過「包裝策略」，才能成為在賣場上架販售的商品。

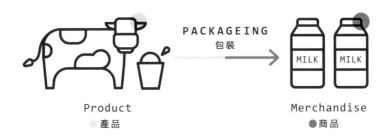

Product
●產品

PACKAGEING
包裝

Merchandise
●商品

　　在包裝設計的工作流程中，有關商品的一些行銷計劃、商品分析等資料，是企業或是品牌管理者需提供，因為商品的生產計劃主控在生產部門，非外界任何一家公司所能控制，而生產計劃會影響到行銷計劃，這些都會直接影響到商品上市的成敗，沒有任何一家設計公司敢承擔這項成敗的責任。

　　包裝設計工作有時會從單品包裝設計到「紙箱設計」的工作項目，便已是屬於物流方面的包裝規劃了。在此需注意企業的生產工程、物流配送作業、倉儲條件，及最後送到賣場後的陳列效果等種種細節。近來因大型賣場的紛紛設立，已慢慢影響到一些傳統賣場的包裝設計，因此在這方面的包裝設計經驗，將逐漸成為一位設計者的新課題。

第三節 | 品牌與包裝的關係

一個品牌的誕生需先有定位才有價值，而這中間的關鍵是透過「包裝」來傳遞，因為包裝是品牌與消費者之間最近距離的溝通媒介，它是否被消費者接受，事關品牌價值的決定性。

　　企業自己在內部如何高調的自擬品牌定位，其實消費者一點也不關心，消費者在乎的是廠商所提供的商品是否自己所需，再延伸到自認為此商品是否有價值，而商品價值的概念來自於平時廠商投入的廣告宣傳及塑造，再來就是消費者親臨貨架時，所近身接觸商品包裝的實際感受。所以在一個小小的包裝載體上，它所要承載的不只是消費者對品牌的主觀印象，也必需從視覺及質感上去傳達品牌的客觀條件。

1. 包裝的功能與行銷的關聯性

　　一個「對」與「好」的包裝設計方案，或許只是經營者一念之間的抉擇，但後面會延伸出什麼商業價值呢？舉例：一位很主觀且強勢的老闆，選擇了一個他「個人滿意」的包裝設計方案，也沒人敢去挑戰他的權威，包裝順利地印製完成，商品也鋪貨上架，但賣得不如預期，檢討會開不完。問題沒解！因為拍案者是從個人「主觀，美」的角度去選擇包裝設計方案，沒有接納普遍市場上「客觀，對」的方向去選擇商品包裝方案，更沒有延續品牌精神或價值的正確方向去選包裝設計，兩者差在老闆主觀的美，並不是市場上普遍的美，再說商業包裝設計的對象是普羅大眾，並非滿足單一或少數一群人的想法。再者身為高層者會花錢去買自家的商品嗎？沒有真實地拿錢來買一個商品，是沒有辦法去理解整個消費者的心理行為變化，而這個包裝是要讓外面的消費者願意掏錢出來買的。

花大量的時間及精力所創造出來的包裝設計，別以為一定是好的設計？再舉個例：在大家的共識下，選了一個包裝設計方案，同樣付印，鋪貨上架，賣得也不錯，但利潤總是跑不出來，從任何方向去探討都很好，但就是找不出問題點！如果外在因素一切沒問題，這時回到設計本身來看，或許可以發現一些不足之處；商業利潤的產生不外開源及節流，雖包裝的設計費用高低不論，但總算是一次性的成本，而包材的印製隨著時間及量產的持續累積下，其成本是筆可觀的數字。如當初選的是一個包材成本不低的方案，隨著銷路的擴展企業所付出的成本愈多，相對就無法節流了。

上一章談了「立頓奶茶」的個案分享：立頓是國際知名的茶類品牌，因其品牌高知名度，在銷售上還不錯，但同類競品都推出價格戰，來爭取銷售空間，但對一個國際品牌來講，以整個品牌的價值考量，豈可將售價調低，如因應不好那掉的不是單一商品，而是整個品牌的形象，又要達成年度的營業目標，此時決定將降低成本來確保目標，而包裝這個環節也是控制點之一，我受託去思考如何在這環節去降低成本，最後找到在包材的印製成本上，有很大的空間可以來節流，透過設計的手法將品牌形象延續，每年至少可為此包材成本省下不小的包材印製費用（圖 2-1）。

通常設計人總是感性大於理性，如要做位稱職且專業的包裝設計師，就必理性（客觀）高於感性（主觀），才不會在創作中只想要盡情地表現自我，而不去考慮成本。雖然得到客戶的信任委託設計包裝，如客戶沒成本概念，身為設計師總需花點時間去研究學習，未來再提出的包裝設計方案裡，才不會

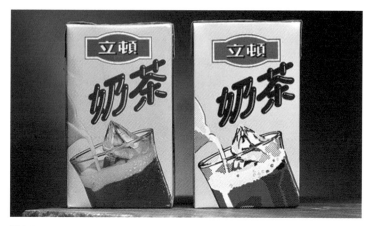

圖 2-1 ———

一個彩色利樂包包裝盒（左圖），如果包材成本要 2 元，一年如銷售出 100 萬包，包材成本 200 萬元，在穩定銷售及不影響形象的情況下，利用設計將利樂包改為套色印刷（右圖），其包材成本如果每個省 1 元，那一年就可多出 100 萬的利潤。

有美而不當的方案。全天下的老闆總是想著如何把花出去的錢再加倍地賺回來，而商業設計的目的不正也是為你的客戶開源及節流嗎？

以上的實例是從設計師與企業主的角度談主、客觀的問題，而從學理來看，包裝版式架構如：瓶型、盒型材質等結構造型都偏「主觀」的論述，因為這些可視的具體形式都是可被描述而不會偏差，而品牌概念就偏「客觀」，因為它屬抽象不易被完整口語描述，才需要將品牌定位或主張，用簡明的標語（Slogan）來傳達，使消費者能清楚地理解到此品牌帶給我們有什麼利益點。

2. 版式架構（Template）

A. 版式架構中的「形」定義

　　在包裝的設計工作中，有些商品是朝多口味、多系列的方向，所以在規劃系列設計時，一定要有「版式架構」的概念，「版式架構」可以分成「版」（形：空間、模版）與「式」（色：色彩、元素）兩方面來探討。透過版式架構規範後設計出來的包裝就會有延展系統，有些企業為了新品上架時能大面積地攻佔貨架，以造成強烈的視覺印象，這方法在終端陳列是很有效的策略，但也會隨著上市時間久了，了解消費者對於哪幾個品項的接受度，自然淘汰不受歡迎的品項或口味。此時企業就再重新檢視，適時地推出新品項，再一次地挑戰消費者的品味，如果當初所設計的包裝，沒有思考到這個可能性，那新品項就很難延伸既有的形象了。

a. 立頓的黃色傳奇

　　有些包裝的版式架構規劃，是以色彩形象來做統調，而有些是以盒型或結構來做系列延伸，如國際知名品牌「立頓」紅茶，看到立頓品牌，馬上就讓你聯想起特有的「立頓黃」，無論它發展出多少商品或口味，只要是掛上立頓這個品牌，不管是立體的包裝還是平面的設計促銷物，品牌管理者總是不會輕易去改變「立頓黃」，這就是以色彩來與消費者連結的一個成功案例（圖 2-2）。即使市面上有些立頓產品的包裝並非大面積的黃，但在靠近品牌標誌的位置，會改以「陽光」的設計元素取代黃色印象，將黃色面積以其他元素來取代，是一個延續與轉換的好方法（圖 2-3）。

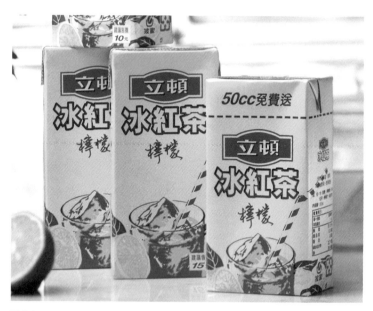

圖 2-2 ———
立頓品牌特有的黃色，是一種在包裝版式架構中的色彩傳達法。

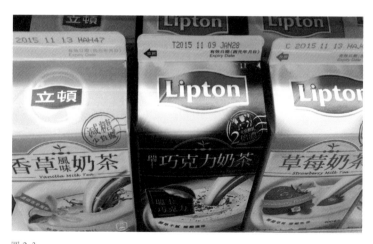

圖 2-3 ———
以「陽光」的設計元素取代黃色印象。

b. 德芙的六角形美學

　　談完色彩的應用，再來提一個造型結構的案例，同為國際知名品牌的「Dove」德芙巧克力，在它的包裝版式架構上，是採用形狀來引起消費者的注意，每種品項的包裝除了 Dove 標準的品牌外，包裝盒型都是以「六角盒」的結構為主軸，長期與消費者見面，這也是一個好案例（圖 2-4）。

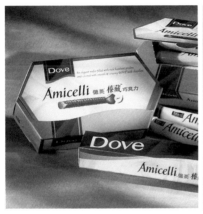

圖 2-4 ———
無論什麼品項的包裝，六角盒的造型，就是 Dove 的印象。

c. 味之素 38% 的赤色面積

　　臺灣約於 1985 年時，許多超市的冷凍櫃中出現了「味之素（AJINOMOTO）」的冷凍食品，此時正是日本冷凍食品入侵臺灣的初期。包裝上就已出現了中文字的品名，日本人深知要進入另一個市場裡，就必須善用當地的文化，因此即使是一個小小的包裝設計，也不輕易地放過。倘若能在當地設計、印刷，並包裝加工，成本及文化差異必定能較佔優勢，且臺灣位居亞太中心，如能從此處包裝加工出口（華語地區），亦是長久之計。

　　本人受託參與本次的包裝設計作業，整體包裝設計要遵守日本總公司所定出的 CI 手冊（CI manual）中，對包裝版式架構設計的規定，手冊上明白規定味之素的赤（紅）色面積比率在整體的包裝面積上不能超出 38%（圖 2-5）。

　　以上所提的案例都是國際性的跨國品牌，為了擔心苦心經營成功的國際知名品牌，在不同國家或地區會因不同人的品牌管理，而產生有不一樣的品牌表現與價值，所以整體的品牌或包裝規劃策略，都由總部來制定，它要考慮的是在不同國家或地區，是否能順利執行出品牌價值的一致性，所以不會太複雜，而較重視包裝版式架構的邏輯延伸性，這個管理成果是值得設計人借鏡的經驗。

圖 2-5 ——
色彩在包裝上的占比規定，也是版式架構的一種，為了就是要延續品牌的印象。

B. 版式架構中的「色」定義

　　在包裝設計元素中，造型與色彩是不可分開的元素，兩者如能好好的應用，一定可以創造出較獨特的設計，而色彩相對於造型是較容易表現的元素，對於產品包裝來說，最有效的區分口味就是顏色，消費者從遠處即可辨識，上一段「版式架構」的文章中提到了形狀及色彩的案例，而在色彩部分只談到色彩與品牌的印象連結，這裡再來探討一下有關色彩的論述，就從「立頓黃」談起吧！

　　從色譜裡面的色相來看，這個黃色只不過是個黃色，它是中立的一個顏色，沒有任何意義，任誰來使用都可以。其實那個「黃色」跟「立頓」一點關係也沒有，從立頓的名字來看，沒有可以找到關聯的文字意義，更別說有黃色的意義，再說這黃色也並非是立頓所獨有，只是長期以來立頓找到了這個黃色，而不斷重覆的使用在其包裝上、文宣上、行銷物上，久而久之這「黃色」就轉化成為立頓的外衣，任誰也擋不下，如有哪個茶類品牌包裝敢用「黃色」為設計元素，那就是抄襲的太直接了，而最後所有的黃色系的包裝，都將被立頓品牌吸走，這個時候去跟「立頓黃」對抗一點意義也沒有，如果立頓在一開始使用紅色、橙色或綠色，照國際型的品牌操作經驗及支援來看，當初選用什麼色彩都不重要，只是他們深諳品牌與色彩操作的重要性，才會有今天印象深刻的「立頓黃」。

　　談了品牌與色彩的關係，再來說說產品與色彩的關係吧！上面提到品牌（品牌名）與色彩，是沒有絕對的關係，是企劃或設計人創造出來的，而這裡所提的產品屬性與色彩聯想的關係就密切多了，我們對於現有的產品屬性是有一定的具體認

知，吃的、喝的、穿的，每類產品都是很明確，且有具體的「物象」存在，而這些具象化的產品，是很直接可以聯想到色彩（圖2-6），如提到「鮮乳」，我們的腦海裡馬上就會聯想到「白色」、感覺到「辣」就會聯想到「紅色」、不論是具象的鮮乳白，還是抽象的辣椒紅，這些色彩聯想，都是我們從日常生活中體驗而得來的，是屬於情感的色彩，而非是被設計出來的產品色，所以在設計用色上，如有需要提示（明示或暗示）產品內容時，在色彩的應用上就必需要符合我們生活中的常態經驗法則（圖2-7）。

圖 2-6 ———
紅蘋果、青蘋果的色彩聯想，給了設計師很好的色彩概念。

圖 2-7 ———

紅綠聯想到了聖誕色彩，這些節慶的色彩概念也是很好的素材。

　　版式架構中最成功的案例就是可口可樂，它結合了「形」
與「色」的兩個包裝視覺元素上的 Template，在大量的商品中，
它總是能快速地分辨出來，如果一個包裝上不用出現品牌 Logo
及產品內容，如今也非可口可樂莫屬（圖 2-8）。

圖 2-8 ———

可口可樂結合了「形」與「色」的兩個包裝視覺原素上的 Template。

C. 版式架構中的「材質」定義

　　之前提到在包裝設計內，分為「形」與「色」的創造，而在「形」當中又分為：結構造型、文字（品牌名）造型、圖案造型等。而在結構造型裡除了版式架構的造型，還有材料的材質及可塑性都是創意元素，在材料種類裡目前已被拿來當作包材的，無論是紙、木、布、鐵、陶及塑料都是好包材，就看設計師如何的搭配及應用。

　　在包裝材料的選用上，沒有哪種包材適合用於哪類產品的絕對性，端賴設計師對於任何包材特性的掌握與瞭解，從中去改良與創造。坊間的包材應用已朝複合式材料發展，設計師必須學會放棄舊經驗的安全想法，應先從包裝創意的整體大方向去思考，再來決定選用何種包材，才是最貼切創意的表現。若要創造有弧度造型的容器，一般最容易想到的就是可固定式的塑料或金屬材料，這類材料在塑型的穩定性及表現上已屬成熟發展的包材，一般消費者與企業的接受度與認識度都不低，也選用大家都想得到的包材，設計就顯得沒有獨特性與價值感。

　　有個國際香氛品牌 Fruit Passion，她的香水包裝突破了材料的限制，用紙材創造出很強的視覺質感與造型張力，外型是以富有手感的美術厚卡紙捲曲成水滴狀，中間夾層也由紙張褙褶軋型而成，上蓋軋出水滴造型，與紙罐身能緊密蓋合，這需要精密的計算與製作工藝，才能創造如此的質感，消費者對這樣的紙器感受更優於塑料或金屬材質，符合品牌給人的感受，這就是設計師厲害的創意表現，不受既定印象材質而隨波逐流，這才是設計的價值（圖 2-9）。

　　另外知名品牌 CK 香水樣品盒也是創意的極致表現，設計師用包裝結構創造出油壓提升效果，在包裝開啟的同時，能將香水瓶往上抬起，如同油壓提升的功能，這一切都只是藉由紙材就可創造出的戲劇效果，無特殊機關或儀器，此絕佳作品即是設計師對包材理解所創造出來的（圖 2–10）。

　　以上兩個包裝案例都不是高科技或高成本的成品，而是用再一般不過的紙張讓它發揮絕佳的效果，這就是設計師對包材的理解與掌握，懂得用最普通的包材來創造及挑戰。某種特定效果並非僅有一種包材才能表現，設計師的價值即在於為包材與設計來創造不同的面貌，挑戰一切的不可能。

圖 2-9 ———
利用紙材的肌理表情，除了造型張力強，且能保留手感。

圖 2-10 ———
紙材的可塑性很大手感又好，常在設計師的巧手下創造了很獨特的作品。

第四節｜國際知名品牌案例分析

市面上販售的商品包裝，其主要功能是傳遞產品內容的特色，另一方面又要將品牌形象傳達給消費者，此溝通任務同時成為消費者購買商品動機的行銷載體。

　　本節的主要論述內容，是分析已上市銷售之國際知名品牌的商品包裝，從最基礎的分析調查作業中了解商品包裝與品牌形象的互動現狀，從視覺設計及品牌形象兩相交集進行分析，研究的結論提供給企業在商品包裝設計開發之成果。

　　一般的商品包裝設計並非只是追求單一的販售價值，而企業希望將包裝賦予傳遞品牌形象的責任，而品牌設計中需要把包裝定位在企業溝通戰略的一環，才能提高商品包裝其在品牌系統設計的重要性。

　　商品包裝不僅是商品的面子，同時也是傳達商品或企業（品牌）形象的溝通工具。「今天，消費者所購買的並不是商品，而是對產品（品牌）形象的信任度及保證，與品牌形象背後的心理認同感及服務，這個產品的抽象形象，並不亞於產品的物質特性。」美國的行銷學者 T. 雷比德曾如此說過。

　　為了使本研究更加客觀了解，商品包裝與品牌形象聯想，是由包裝設計中的「版式架構」、「材料」、「色彩」、「圖形元素」或是其他元素有關，所以進行商品包裝資料之收集分析，期能藉此瞭解目前的消費者對於市售商品包裝的觀感和看法。針對本研究議題所擬定，將收集並分類以市售之，絕對伏特加（ABSOLUT VODKA）、可口可樂（Coca Cola）、立頓（Lipton）等，國際知名品牌之商業包裝為基礎樣本，此樣本皆需在臺灣市場販售商品之包裝樣品，分析重點將從：包裝「版式架構」、

「材料」、「色彩」、「圖形元素」、「結構」及「品牌識別」
等方向進行分類，藉由分析成果來瞭解「品牌形象」與「商品
包裝」的連結度。

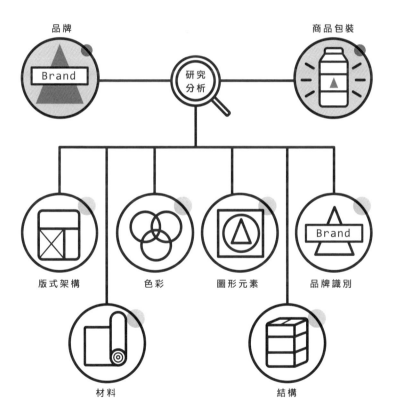

1. ABSOLUT VODKA 包裝形象分析

　　ABSOLUT VODKA 為瑞典的國際知名品牌，臺灣譯名為「絕對伏特加」。在瑞典南部的 Ahus 附近生產，2008 年時，原本擁有該酒的瑞典政府，將它出售與法國企業 Pernod Ricard。ABSOLUT 最早在 1879 年由企業家 Lars Olsson Smith 創建，是全世界第三大烈酒品牌，僅次於「Bacardi 百加得」和「Smirnoff 思美洛」，ABSOLUT VODKA 目前銷售於 126 個國家以上，以美國為其最大銷售市場。

　　從圖表中的包裝形象分析，可以清楚地看出 ABSOLUT VODKA 其包裝瓶型結構，在造型設計及使用功能上，並沒有特殊的結構或使用機能可言，而包裝材質也是採用一般性透明玻璃材料，如沒有經營或是加入行銷策略，是為很平凡的商品包裝，而從早期的包裝視覺設計及瓶型造型來看，很難讓消費者快速的連結到 ABSOLUT VODKA 的品牌形象。

　　而任何一個單純商品包裝容器的造型，若無特殊機能結構，對一般消費大眾而言是沒有任何意義的，而 ABSOLUT VODKA 瓶型的造型屬於「中立」的，對消費大眾沒有好與壞的客觀問題，但每位消費者都是獨立個體，每個人都會用主觀的角度來看待品牌或商品包裝之間的一切，此時就會產生美與醜、好與惡的主觀辨別。

　　ABSOLUT VODKA 包裝形象分析案例中（表 2-1），得到分析如下：包裝「型式統一度」分析佔有 62.5%，「品牌識別度」分析佔有 50%，「色彩統一度」分析佔有 33.3%，而「型式統一度」與「品牌識別度」重疊的部分佔有 12.5%，「型式統一度」

型式統一度強

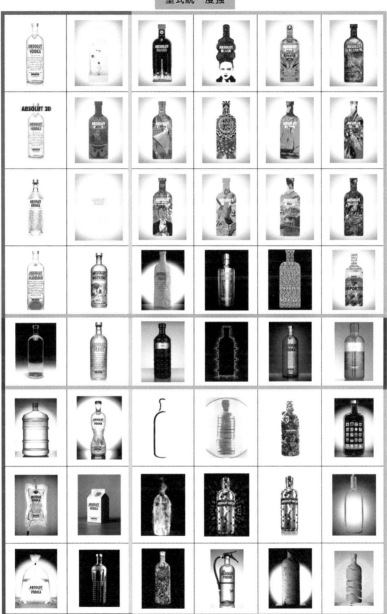

色彩統一度強

品牌識別度強

表 2-1 ———

ABSOLUT 包裝形象分析。

與「色彩統一度」重疊的部分佔有 20.8%，而「色彩統一度」
與「品牌識別度」重疊的部分佔有 16.6%，三個分析象限全部
重疊的部分只佔有 0.4%，不到 1% 的比率，由此可見 ABSOLUT
VODKA 的品牌形象，不是靠其品牌標準字型或是品牌色彩來統
一其品牌形象。

　　從消費者對它的品牌識別度來看，ABSOLUT VODKA 的包裝
「型式統一」印象策略確實有其成功的地方，在消費者的品牌
識別連結度上佔有 50% 的強度，長期以來 ABSOLUT VODKA 不
斷的用其「瓶型」來創造出各種各樣的話題，而慢慢地加深消
費者認識並認同 ABSOLUT VODKA 的品牌，對其酒精類商品特
性，是以講求年份、濃度、口感、產地等訴求特性的產業而言，
ABSOLUT VODKA 已獨自樹立了自己的品牌個性 ABSOLUT=「絕
對藝術 ‧ 絕對伏特加」的品牌印象。

　　再從分析中，加權指數最高比率的包裝「型式統一度」來
列表分析，探討與品牌識別連結度之間的互動關係，也就是本
主要研究主題的內容，列表中再分別以「形」、「色」、「材質」
及「結構」等，四個象限來進行分析，在分析圖表（表 2-2）中，
最上面的 ABSOLUT VODKA 包裝圖片，是坊間市售的常規品，
也是 ABSOLUT 品牌的代表性包裝設計，以下的包裝圖片是從不
同販售通路、不同地區、不同節慶及不同年度，所陸陸續續推
出的「促銷」商品包裝設計，從圖表分析中看出，不論其包裝
外表材質的改變或是因促銷目的圖樣設計的不一樣、或者是整
體色彩的大改變，只要是能保持 ABSOLUT 傳統包裝的「版式架
構」（Template），其品牌印象的連結度將會被消費者記住。

由ABSOLUT的分析案例，印證品牌識別與包裝識別中的「版式架構」策略，是一種可操作的成功案例。

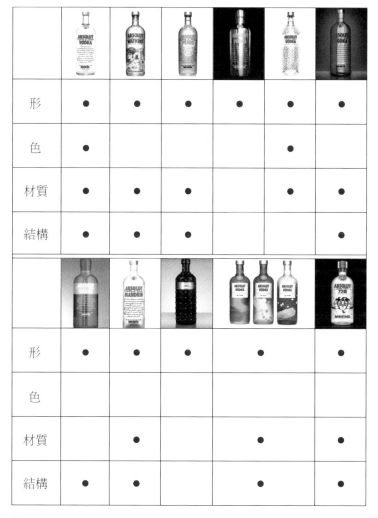

形	●	●	●	●	●	●
色	●				●	
材質	●	●	●		●	●
結構	●	●	●			●
形	●	●	●		●	●
色						
材質		●			●	●
結構	●	●			●	●

表 2-2 ———
ABSOLUT 包裝分析。

2. Coca Cola 包裝形象分析

Coca Cola，簡稱 Coke，臺灣譯名為「可口可樂」，可口可樂公司成立於 1892 年，目前總部設在美國喬治亞洲亞特蘭大，是全球最大的飲料公司，擁有全球近 48％的市場佔有率以及全球前三大飲料的其中二項（可口可樂排名第一，百事可樂第二，低熱量可口可樂第三）。可口可樂目前在 200 個國家以上或地區擁有 160 種飲料品牌，包括汽水、運動飲料、乳製飲品、果汁、茶和咖啡等，亦是全球最大的果汁飲料經銷商（包括 Minute Maid 品牌）。在美國排名第一的可口可樂為其取得超過 40％的市場佔有率，而雪碧（Sprite）則是成長最快的飲料，其他品牌包括伯克（Barq）的沙士（Root Beer），水果國度（Fruitopia）以及大浪（Surge）。

目前可口可樂在大多數國家的飲料市場處領導地位，其銷量不但遠遠超越其主要競爭對手百事可樂，更被列入金氏世界紀錄。其中在香港更幾乎壟斷碳酸飲料市場，而在臺灣則具有百分之六十以上的市場佔有率。至今，可口可樂雖然有了不少競爭對手，如頭號競爭者百事可樂，美國市場的皇冠可樂（曾在臺灣以「榮冠可樂」之名上市），歐洲市場的維珍可樂，但依然是世界上最暢銷的碳酸飲料，不過仍有部分國家因為政治等種種因素尚未開放可口可樂進口，如緬甸、北韓和古巴等國家。

在本可口可樂的包裝形象分析中，也是可以看出可口可樂其包裝瓶型的結構上，在造型或是特殊使用機能上，也並沒有特殊的結構設計或是機能可言。這個分析案例中，依序從包裝「型式統一度」分析佔有 35.4％，「品牌識別度」分析佔有 37.5％，「色

型式統一度強

色彩統一度強

品牌識別度強

表 2-3 ————

Coca Cola 包裝形象分析。

彩統一度」分析佔有 39.5%，而「型式統一度」與「品牌識別度」重疊的部分 0%，「型式統一度」與「色彩統一度」重疊的部分佔有 0.8%，而「色彩統一度」與「品牌識別度」重疊的部分佔有 18.7%，三個分析象限全部重疊的部分 0%（表 2-3）。

由分析圖表中「型式統一度」與「品牌識別度」重疊的部分，及三個分析象限全部重疊的部分都是 0%，由此可以看出可口可樂的品牌形象並不是靠包裝「版式架構」及「色彩統一度」來達到與消費者的品牌連結，而在「色彩統一度」與「品牌識別度」重疊的部分有 18.7% 之多，是以 Coca Cola 的「品牌標準字」及「品牌標準色」來與一般消費大眾溝通，以達成品牌識別的連結度。

再從分析中，加權指數最高比率的包裝「色彩統一度」來列表分析，探討與品牌識別的連結度之間的互動關係，也就是本主要研究主題的內容，列表中再分別以「形」、「色」、「材質」及「結構」等，四個象限來進行分析，在分析圖表（表 2-4）中，最上面的可口可樂包裝圖片，是坊間市售的常規品，也是可口可樂品牌的代表性包裝設計，以下的包裝圖片是從不同販售通路、不同地區、不同節慶及不同年度，所陸陸續續推出的「促銷」商品包裝設計，從圖表分析中看出，不論其包裝外表材質的改變或是因促銷目的圖樣設計的不一樣、或者是整體色彩的大改變，只要是能保持可口可樂傳統包裝的「品牌標準字」及「品牌標準色」來與一般消費大眾溝通，其品牌印象的連結度將會被消費者記住。

　　由可口可樂的這個分析案例，印證品牌識別中的「標準字」及「標準色」維持一致性（一貫性）的策略，是一種可持續操作的成功案例。

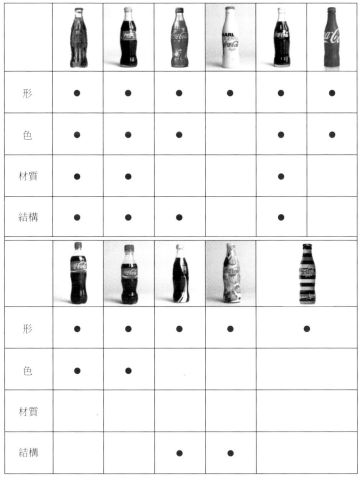

形	●	●	●	●	●	●
色	●	●	●		●	●
材質	●	●			●	
結構	●	●	●		●	
形	●	●	●	●		●
色	●	●				
材質						
結構			●	●		

表 2-4 ———
Coca Cola 包裝分析。

3. Lipton 包裝形象分析

立頓（Lipton）是英國的品牌名字，舊譯名為（利普頓），現在的立頓品牌為聯合利華（Unilever）集團屬下的子品牌，代表產品有立頓黃牌茶包、立頓紅茶及立頓檸檬茶、立頓奶茶等，立頓早已成為世界茶葉之首，目前在 150 多個國家盛行，其販售的茶葉數量和品種之多，無人能及，它既代表茶葉的專家，又象徵一種國際的、時尚的、都市化生活品味的代表。

Sir Thomas Lipton 於 1850 年在蘇格蘭格拉斯哥出生，在 1890 年，Sir Thomas Lipton 親自前往錫蘭找尋世界上最優質的茶葉。他將生產茶葉發展為一種精湛和高尚的藝術；同時拼配茶葉（拼配茶葉可帶出細膩的色調和味道。在一個立頓茶包中，可能包含多至三十種不同茶葉。）以創造獨特和清新的口味。其本著「由茶園及至茶壺」的貫徹精神，令「茶」成為一種流行和普及的飲料，讓每一個人均可品茗優質和價錢合理的茶。

而在一個包裝設計的分析案例中，不外乎以「形」及「色」兩個面向來談，而「形」所指的是：造型、結構、材料、機能。「色」所含蓋的範圍是，視覺、版式架構（Template）、色彩等。這個立頓包裝形象分析案例中，從包裝「型式統一度」分析佔有 41.6%，「品牌識別度」分析佔有 37.5%，「色彩統一度」分析佔有 50%，而「型式統一度」與「品牌識別度」重疊的部分佔有 0%，「型式統一度」與「色彩統一度」重疊的部分佔有 23%，而「色彩統一度」與「品牌識別度」重疊的部分佔有 18.7%，三個分析象限全部重疊的部分只佔有 0%（表 2–5）。

型式統一度強

色彩統一度強

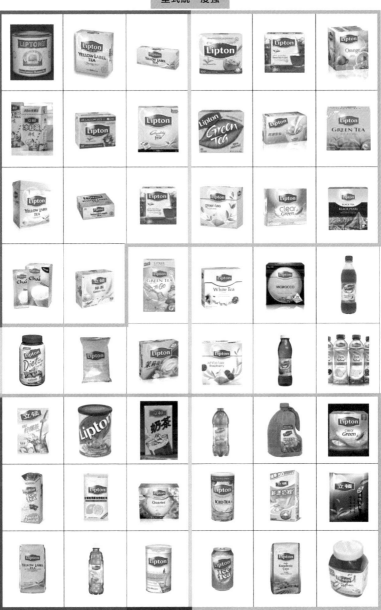

品牌識別度強

表 2-5 ———
Lipton 包裝形象分析。

　　由上列分析「型式統一度」與「品牌識別度」重疊的部分，及三個分析象限全部重疊的部分都是 0%，而在「色彩統一度」的部分有 50% 之多，而再推算「型式統一度」與「色彩統一度」重疊的部分佔有 23%，由其可見在立頓的品牌資產中，其「品牌色彩」是消費者最大的連結點，在一個成功的品牌背後一定有一個龐大的商品群，方能應付或滿足各式各樣的通路及賣場，而不同的通路渠道，將有不同的包裝版式架構或材料的應用設計，而在整個包裝系統中，並不是品牌識別系統想統一就能統一，而需要考慮到，不同延伸出的系列產品、通路、包材屬性、印製技術、販售區域等問題。

　　從以上分析得出，立頓品牌能在 150 多個國家中佔有茶類飲料之翹楚，靠得就是「品牌色彩」的策略應用，而成功的將「立頓黃」推向國際品牌的地位。再從分析中，加權指數最高比率的包裝「色彩統一度」來列表分析，探討與品牌識別連結度之間的色彩互動關係，這也是本主要研究主題的內容，列表中再分別以「形」、「色」、「材質」及「結構」等，四個象限來進行分析，在分析圖表（表 2-6）中，最上面的立頓包裝圖片，是坊間市售的常規品，也是立頓品牌的代表性包裝設計，以下的包裝圖片是從不同販售通路、不同地區及不同年度，所陸陸續續推出的「促銷」商品包裝設計，從圖表分析中看出，不論其包裝外表材質的改變或是因促銷目的圖樣設計的不一樣、或是因為產品內容的不一樣而改變了部分色彩，只要是能保持立頓傳統包裝上的品牌色彩 —「立頓黃」來與一般消費大眾溝通，其品牌印象的連結度將會被消費者牢牢的記住。

　　　　由立頓的分析案例，印證品牌識別中的「標準色」維持一致性（一貫性）的策略，是一種可持續操作的成功案例。

形	●	●	●	●		
色	●	●	●	●	●	●
材質	●	●	●	●	●	
結構	●	●	●	●		

形	●		●		●
色	●	●	●	●	●
材質			●		●
結構	●		●		

表 2-6 ———
Lipton 包裝分析。

第
三講 ×

未來的包裝趨勢。

THE FUTURE PACKAGE
TREND

企業主已重新為包裝定義，
同時也賦予包裝更多的責任及價值要求。
—

Entrepreneur redefines the packaging and gives more
responsibilities and values to it.

　　面對多元、快速、多變、甚至未知的二十一世紀，行銷策略與消費市場的脈動日新月異，包裝的功能也不再只是單純的「包」與「裝」。企業主已重新為包裝定義，同時也賦予包裝更多的責任及價值要求。相對地，設計師的工作也不再侷限於美學的修養或追求標新立異的表現，有許多層面是一位成熟的包裝設計師應思考及關心的，就整個包裝趨勢的發展，我們還是從「包裝與結構的關係」及「綠色包材與環保包裝」的基本談起。

1 包裝與結構的關係

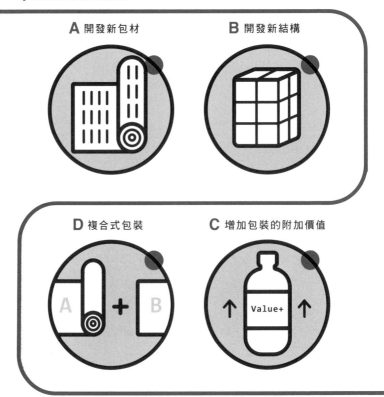

A 開發新包材

B 開發新結構

D 複合式包裝

A + B

C 增加包裝的附加價值

↑ Value+ ↑

2 綠色包材與環保包裝

A REDUCE / 減量

B RECYCLE / 再生

E Cradle to Cradle / 永續環保

D REUSE / 再使用

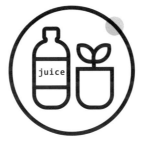

C SPECIAL STRUCTURE / 特殊結構

3 物流包材

F 瓦楞紙箱

G 再生紙塑

1. 包裝與結構的關係

A.開發新包材

　　新的包材技術及結構不斷研發出來，對設計人來說是一項利多，因為設計發揮的空間已更為寬廣，作品也將更為精緻且人性化。從早期的紙材慢慢演變到金屬包裝，從刻板的正方體結構到五花八門的造型，這些都是包裝設計人員與包材技術人員努力的成果，不斷的創新將使設計工作的表現更臻完美。

B.開發新結構—方便使用的包裝

　　可分別依「使用方便」及「使用後方便處理」來談。

　　就「使用方便」來說：鋁箔包飲料附吸管，讓消費者飲用方便；洗髮精泵頭（Pump）瓶，按壓一次即為一次的使用量，不致於浪費產品，有些嬰兒洗髮精還特別設計成可單手使用的包裝結構，以方便媽媽為嬰兒洗頭髮。這些包裝結構都是為了使用方便的貼心設計（圖3-1）。

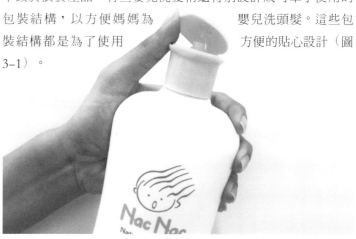

圖 3-1 ——
包裝的結構都是「型隨機能」而設計，嬰兒清潔瓶在考慮到單手使用的情況，所以瓶蓋開啟要方便單手使用。

　　就「使用後方便處理」來看：因環保意識高漲，商品使用後包裝的處理問題也是設計師應事先考慮的。仔細觀察市面上的礦泉水包裝，有些寶特瓶加了紋路設計，讓使用者喝完後方便壓平丟棄；鋁箔包飲料在飲用完後，也可攤平丟棄，減少垃圾量（圖 3-2）。

圖 3-2 ——
在 PET 瓶上的紋路，除了可以增加薄瓶身的承重力，又方便輕鬆的將空瓶擠壓回收。

　　蛋的保護及運送，考驗著包裝設計師及企業投入度。如下的案例是我在日本旅行時在超商貨架上看到的好案例，首先它把蛋型不易陳列的問題，統一規格化成為包裝盒，使它在貨架上可以陳列還可以堆疊，而正面騰出的大面積，正好可以做視覺設計，你在購買後開啟使用很方便，而取出蛋品後整個包裝空盒，依設計好的壓線順勢壓下，盒子很容易壓扁處理，減少垃圾量（圖3-3）。

圖 3-3 ———
小巧單品的包裝，它的結構無論在功能到機能都俱備。

C. 增加包裝的附加價值

　　為了減少包裝帶來的環保問題，除了包材的選用之外，若能為包裝添加附加價值，也是一個不錯的方式。有些商品禮盒採用收納盒的概念來規劃，使產品後續價值發揮盡致，例如：禮盒常被拿來當成珠寶盒、文具盒或收納盒來使用，大大地提高了禮盒的附加價值。

　　剩餘的包材再次回收再利用是一個理想，如能在一些特殊商品上，使其包材真的有附加價值，那才真能確保包裝的價值，案例是日本超商內零售的炸雞商品，消費者選好自己要的炸雞商品，到櫃台結帳後，店員會將炸雞放入這個紙袋內，當你要食用炸雞時，只要先撕下半邊紙袋，你的手不會用髒，可以輕鬆的享受美食，大大的增加了這個包裝的附加價值，而不像平時我們買油炸物，放入紙袋後又再放入塑膠袋中，而紙袋及塑膠袋一個功能跟價值也沒有（圖 3-4）。

圖 3-4 ———
內層是防油紙袋，而外面標示撕裂紙，很方便確易懂。

D. 複合式的包裝

設計師在選用包材時，可以本著創新的精神結合不同包材，利用其材質及特點來呈現包裝作品的質感，為商品呈現豐富的面貌。在創作的過程中，秉持冒險的精神，有時會帶來意外的效果，過程中能得到前所未有的經驗，從反覆的錯誤中吸取經驗並成長，才是設計人最大的收穫。

2. 綠色包材與環保包裝

　　盡管環保包裝人人在談，但市面上還是充滿著華而不實的包裝設計，人類長期以來一直致力於環保概念的落實，全世界的環保專家亦不斷地提出種種環保對策。但人們在高喊環保主義萬歲的同時，卻在日常生活中自覺與不自覺地破壞生活環境！就禮餅包裝來說，某家重視企業良知的食品公司，曾推出幾種再生及環保的禮餅包裝，其用心良苦可見一般，但消費者仍選擇鐵盒及紙盒。提著層層塑料的包裝來贈送親友，在這個多變又迷失的社會裡，大眾已變成了多重人格的亂象。環保口號可以高聲大呼，送禮時面子好看才最重要。

　　其實要設計及製作出一個富有環保概念的包裝並不難，重要的是企業是否有良知來支持這樣的設計想法。以下即提出幾個環保概念來說明如何進行環保包裝的設計工作：

A. Reduce（減量）

　　「減量不增加」就是環保。在減量的概念中，設計工作者可以從包材及印刷技巧來切入，除非是機能上的需求，不要只為了美觀便增加包裝的材料。控制印刷的版數（油墨）多寡，同樣也可以達到減量的概念，如能善用印刷的技術，亦可創造出多彩的包裝，而且使用太多由礦物質提煉出的油墨，對大自然及人類都不是件好事。減量還有另一層意義，就是包材「減重」，在包材的生態設計觀念中，縮減使用材料是個關鍵，經由結構的改造設計或是生產工藝的提升，可大幅度的減少（減輕）包材。

B.Recycle（再生、重製）

在不影響包裝結構的情況下，使用再生或複合性的環保材料來做為包材，整體來說，對大自然的能源開發更有助益，企業也能盡一份社會責任。

C. Special Structure（特殊結構）

為了在包裝質感表現上減少包材的使用，或是採用再生的材料而受到一些限制，此時可以利用特殊的結構造型來補強包裝的質感。善用結構技巧，也能補強包材的強度，以增加在運輸上的承受力。

紅酒已進入我們日常生活中，而隨時隨地想品嚐一杯紅酒，也越來越方便，只要市場上有需要，廠商就會提供消費者需求，此時設計師也跟著進入提供好設計的工作鍵中，這案例是一杯紅酒的量，方便你隨時隨地的來一杯，紅酒不再是只能裝在玻璃瓶內，隨著消費習慣的改變及包材工業的發展，傳統的包裝有傳統的價值，而特殊結構的包材也慢慢的被接受（圖 3-5）。

圖 3-5 ———
圖例是用積層材料裝紅酒的案例，倒出紅酒後單薄的剩包材比空瓶子來的垃圾減量。

D. Reuse（再使用）

以上談到的條件需要視實際狀況來應用，不論是減量還是再生，將環保的概念融入包裝設計中，能為包裝設計加分不少。提高包裝的重要使用率，是最實際的行為，當產品從包裝取出使用後，若包材的剩餘利用價值愈高，包裝設計的 EQ 也就愈高（圖 3-6）。

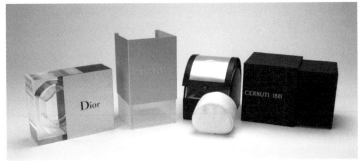

圖 3-6 ———
真談環保什麼事都不能作了，上圖利用再生紙及木絲來做包材，下圖同樣錶盒包材，相較之下是過了點。

E.Cradle to Cradle（永續環保）

　　任何人在談論包裝未來的發展的趨勢，多少還是會從上述的 3R（Reduce、Reuse Recycle）談起，這是最基礎的環保意識，雖然推廣很多年了，現在的設計師們不見得會把這檔事納進自己的作品裡，因為現在設計追求的是形式上的自我滿足，而廠商也受量產成本上的考量，而選擇現成既經濟又可快速取得的材料來應用，學校更不會把這吃力不討好的事向學生教育，現在很少人談論 3R，這聽起來已經比較 old fashion 的概念。

　　環保議題沒有新舊區別，觀點看法是一直延續下去的，隨著科學技術進步而環保概念也不斷的改變，現在環保提倡的是 C2C—Cradle to Cradle，C 是 Cradle 搖籃的意思，也有原始、發源地之意涵，搖籃到搖籃即代表「從哪裡來，到哪裡去」（圖 3-7），這是個很大的概念，會比 3R 來的更有意義，這也是未來的永續環保趨勢（圖 3-8）。

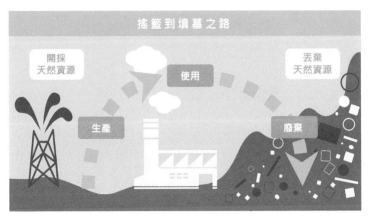

圖 3-7 ———
搖籃到搖籃（Cradle to Cradle）設計理念提倡自然生態、文化、個別需求以及問題解決方
案等多樣性特質。

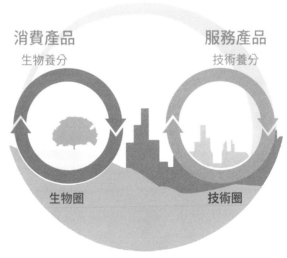

圖 3-8 ———
C2C 經濟的兩個循環流，生物圈中的消費循環和技術圈中
的服務循環。

　　3R 這個概念丟到我們設計的產業或是包裝產業，也要花好多年的時間去調整跟應用，現在 C2C 這個概念丟到這個設計產業裡，又是一個新的主流概念，這是作為一位設計者必須去思考面對的事。

　　為什麼要把環保觀念植入設計業呢？因為再好的設計品或包裝總有一天會變成垃圾，設計者一直在默默製造消費垃圾，所以心中更不能沒有環保意識，為了自己也為了下一代的生存環境，應該要好好的去思考有什麼方法可以改善，像 MUJI 的商品或包裝就是採用原生態的材料 (圖 3-9)，但成本很高呀！很多廠商是不願投資的，現在大家都在提倡大量生產但不要塑化類，然而總不能一個禮盒一天到晚在搞原生態的東西，用木頭去釘、用手工去綁，說真的也不環保呀？

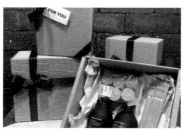

圖 3-9 ———
MUJI 的商品或包裝就是採用原生態的材料。

　　我們每天經手的設計有多少物質被消耗掉？恐怕難以計量，而 C2C 的觀念就是希望有計劃、有次序的將使用後的物質回歸到大自然去，物質得以被大自然分解、被土地吸收、土地再讓植物生長，藉此達到在地球上生成的物質回歸到自然。以往都是將舊傢具送入焚化爐燒毀一了百了，而現在轉為把它還給大自然，也就是 C2C「從哪裡來，到哪裡去」的最終目標。

　　處於中間的過渡期可以讓設計者有意識的去實踐，我在書上所提到：善用複合式的包裝材料是目前設計師可以採取的設計手法，所謂的複合式材料就是組合兩種或兩種以上的材料，假設你原本計劃全使用木材組成禮盒，或許現在可以轉換成用幾片木板作為主結構，再複合使用瓦楞紙或是再生灰紙板來代替，只要不失承載功能把禮盒撐起來，就算替換材料也能達到包裝的目的，設計師能在設計時，善用設計力來為環保做些事。

　　要達到 C2C 設計理念還需要一段時間，複合式材料的概念就可以用於過渡期中，然而想應用複合式材料首先你必須學習或開發更多的知識，這也是身為設計師的職技職能，在努力的同時發揮好創意、掌握好技術，為垃圾減量盡一份心力，能不能達到再利用？不知道；能不能達到環保？盡量努力中！

第一節 | 包裝與結構的關係

包裝型隨機能，造型也會隨著結構而改變，而結構又會隨著材料而改變，而不同的材料又會牽動包裝內容物的質變，本節將會把這連環的關係說明白。

1. 開發新包材

　　新事物新材料總是不斷地推陳出新，一位設計師能在這個大行業裡，做些什麼？包材說起來好像是屬於工業製造問題，然而沒有設計人的應用或是嚴選，廠商不會特別去開發或製造，只有市場的需要，設計師的創意使用新包材，包材供應商在競爭下，又研發再創新，就這樣良性循環下，背後動力是市場，而設計師們在集體的創造這個市場。

　　上述所提的是「間接式」的新包材產生了互動，而設計是在創造時尚與流行，所以要走在流行之前，時尚之端，是需要創意或創造的工作，開發是「主動式」的行為，有機會或是有能力的設計師，抓住機會當然是可在新包材（新材料）上一展長才，而較多的新材料開發，是其他的領域引用而來，設計師們平日常打開敏銳的天線，去探索、去接觸跨領域的專業，常吸收最先進，最前衛的訊息，便更有機會去開發新包材或是引用新式材料於包裝上，包材的應用是舉一反三的概念（圖 3-10）。包材的應用與開發並非單線的進行，它尚需要與印製、加工工藝、配件、生產流程等配合，另外化學現象及物理現象的適性磨合，是屬多向線的技術總合，尤其新材料在不同領域中引用於包裝上，初期在生產製作技術上受到一些限制，需不斷改良或創新製造技術方能穩定的量化生產，而新材料的製造成本不好控制，及未被普遍的使用，成本未普及化，這種種因素都是影響新材料普遍化的關鍵之一（圖 3-11）。

圖 3-10 ———
服飾產業的材料，用於流行性的商品包裝上。

圖 3-11 ———
除了材料的研發，有時型式上的改變也會帶來不一樣的驚喜（學生專題創作的作品）。

　　新材料的開發不僅於材料面，印刷也有所發揮，如感溫油墨的開發商品帶來幫助，如巧克力商品會因高溫而影響品質，如（圖3-12）左圖包裝上的白熊圖案當呈現白色，代表在常溫下放太久，商品變軟口感不好，此時產品需放回冷藏，待白熊圖案呈藍色，口感就是最好的狀態，因為應用感溫油墨的技術，此商品就不再被消費者投訴。而有些流行性的商品，偶爾應用這種的技術，也可以促銷一下（圖3-13）。如加入光學的應用，香味的混合，異類材質的植入等在包裝上也愈來愈多了。現代的印刷工藝已超出傳統太多了，除了「空氣與水」不能成為轉印的媒介外，天地萬物隨著技術的發展還有什麼不可能的？

圖3-12 ———
引用印刷的特殊材料，可以克服一些商品的問題點。

圖3-13 ———
紅色的可口可樂印象變成了黑色（左圖），在貨架上引人注意，冷藏後變正常（中圖），原來是感溫油墨的催化（右圖），讓可口可樂迷為之瘋狂。

2. 開發新結構

　　包裝「結構」的定義並非只是型式、款式、材料之不同，如深入的探討「包裝結構」的課題，需從機能面、材料面、視覺面、心理面來論述，而四個層面有其一定連結關係，下面就舉些案例並說明四個層面的序列關係。

A. 結構定義之「機能面」

　　設計事件先有因才有果，「因」指的是對（原設計）現狀的不滿，不滿的原因很多，如競爭者推出新設計，也有可能是產品上市久了消費者接觸感觀疲乏了，也可能產品新技術提升，與原設計調性跟不上，或是新材料（經濟又實惠）的出現，又或許經營者眼界不同（經營者對於商場上的動因是很敏銳），在產品的包裝上希望別出新裁等原因，有上述的前「因」而後「果」就產生，前因不一樣，後面設計出來的結果也不一樣。

　　設計事件的因果關係如縮小來看結構事件也是一樣的，任何事改變一定要有原因，銷售好的商品包裝，為何要變？對一個企業來講追求成功及利潤是永遠的信念，而企業成功是因利潤而來，今日賣得好的商品，誰也沒把握明天會遭遇到什麼變化，企業裡永遠有一群專業人員，有人在計劃著未來，有人則在計算著利潤，如有更好的改變機會，他們是不會放棄的。

　　銷售好的商品包裝並不意味著沒有改進的空間，就以日常接觸最多的罐裝飲料為例，在早期飲料商品化，是用玻璃瓶裝，也有用馬口鐵罐裝（早期上蓋有易拉環的設計），而此兩種包裝封罐後，消費者飲用時都需依賴開瓶器才能打開飲用，這是

消費者端使用機能上的不便利性，而從企業端來看，玻璃瓶及鐵罐包材都很重，在運輸上因為罐身都是圓形，成箱運送又重又浪費空間再不改進，利潤出不來，到頭來消費者的使用不便，企業無利，兩方都沒有好處，技術的進步也是看到市場的需求而提升，而機能面的改進是最根本的起因，也是一切改變的源頭，後來馬口鐵罐在上蓋加了易拉環，至少解決了消費者的使用不便，而利樂包的磚型結構包材一推出，以上的問題解決了一大半，使用方便性、運輸體積密度增加成本降低、包材不易破損、生產品質好、保存更長等，這些機能性的改良及提升，換算成效益，就是企業的利潤，所以包材結構在機能面的改進是首要的切入點（圖 3-14）。

圖 3-14 ———
由圓罐改變至方罐，在運輸及陳列的機能上是一個大轉變。

B.結構定義之「材料面」

型隨機能而定，在機能面的改造，動念上是有一定的原因，而機能定了再來就是型式的問題，而型式的結構，有大部分是決定於材料面，型式可以被製造出來，但材料就不一定能製造出你要的型式，所以在包材上，材料是決定於型式的。

任何時間任何地方，總是有人不斷地在找替代的材料，以前不合適的包材，當下未必不能使用，而複合技術的進步，材料面的問題將永遠不會終止的，除了合適的經濟材料，在包裝結構設計師的工作裡，不斷追求更新，更能達到機能要求的應用材料。

藉由統一烏龍茶的案例，圓罐變方罐，鐵罐變紙罐，從使用機能出發，皆是為了解決這些抽象的機能問題，在材料及生產製造方面又回到了圓型，繞了一圈是進步還是在原地？答案很簡單，是進步！雖然從型式看是「圓形」，但它已解決機能及材料問題，否則這麼有知名的國際品牌，也不會採用（圖3-15）。由（圖3-15）可以看出它已解決了使用機能的問題，運輸及生產是屬於企業管理問題，企業要生存要經營下去，這問題他們精的很，自己會去算，不用消費者去傷腦筋。

圖 3-15 ———
型隨機能而定，而材料決定了型式的結果。

C. 結構定義之「視覺面」

　　機能及材料確定後，以視覺來講相對的就清楚了些，有人說：「設計是產品的化妝師」，變高貴變平價，變現代變傳統，設計就是能扮出那味兒，何況「材料」是很具象的東西，在這材料上用設計的手法來加以妝扮是再清楚不過了，依客觀因素加上主觀美學都可以的。

　　有些視覺手法是要幫助銷售，而有些視覺目的是要修飾不足，在包裝設計裡兩種可能性都存在，而在結構或材料面上大部分是在修飾不足，就以現售塑料瓶裝水或茶包裝結構來看，因為要節省包材成本所以塑料材變薄，而塑料薄了瓶子就不挺，更需要依靠一些切面來增加瓶子的硬挺度，而在切面的布置上就要用設計來解決，除了切面要挺還要有美感（能折射產品的顏色），這類的視覺就是修飾型的設計（圖 3–16）。

　　而有些是因為材料的改變，在結構上一定要加以強化，在製造時一定會產生一些肌理，而這些肌理是無法避開的，這時設計的目的就是要把這些無意義（對消費者）的肌理給淡化，說不重要但也要設計的合理（圖 3–17）。

圖 3–16——
瓶上的凹凸菱形肌理，有其必要性，視覺設計需包容。

圖 3-17 ──────
塑料瓶上的視覺切面，是先
考慮材料機能再看美學。

D.結構定義之「心理面」

上述的三個層面是依企業的需求做改進，而結構改變的「心理層面」屬於消費者層面的課題了，因種種的考量或精算企業決定了包材結構型式的改變或創新，對企業來說是重大的事，但對消費者而言只要有辦法讓我掏錢買產品，改良有沒有新意就憑聰明的消費者買不買單了，這時設計的責任來了，在改良政策定案後，設計是最後與消費者溝通的介面了。

曾是為了品牌或經銷商陳列的便利性而設計的包裝，如今卻是為消費者而設計，甚至是專門為某些特殊或特定的場合或人士而開發的設計。

設計能達到一定的溝通目的，無論是視覺感觀還是心理感受，都能籍由設計手法來「妝扮」，如果能從心理層面去溝通才是值得努力的，就是感同身受及同理心，在視覺設計上如能體會到消費者這個層級，至少成功了一半了。

我們說：「要說服一個人容易，要能收服一個人那才叫高」，做包裝設計不也就是這個道理，如果設計是用感性的表現手法，是可以讓消費者衝動買一次。因視覺感觀所受到感動而購買，但實際產品並非如此，而消費者失望也就愈大，而事實上產品也並非不好，只是包裝設計的表現與產品質感有所差距，這類的表現手法較多用於低單價的快銷品上，單價低如產品質量沒那麼好，心也不會那麼疼。而理性的包裝設計表現，所投射出的產品訊息都較客觀，由消費者自己去判斷，在判斷的過程裡，只要能扣到消費者的心，距離收服也就不遠了。

　　日本近年推出幾款飲料包裝，在馬口鐵的罐身上打凹，而
套位與印刷都很精準（國內目前也販售同樣的品牌及包裝，只
不過打凹處改用影像的方式印刷），我們知道馬口鐵罐是先平
張印再捲成圓罐，而在成罐後又要打凹圖像，那工藝是需要很
精準的，而這個結構上的改變是為了什麼？展現高工藝水平嗎？
倒不必多花成本吧！在這高價而屬於形而上的咖啡飲品，消費
者是用「心」在品嚐，不是用嘴在喝，這一罐有品味的馬口鐵
罐不知會在他手上把玩多久？這些結構上的改變是要準備收服
這群人的心（圖 3-18）。

圖 3-18 ———
罐身的凹凸不是隨心創造的，是在尋找結構改良的價值。

E.方便使用的結構

任何結構的改良或是創新,都不能忽略消費者使用的方便性,依消費者的感受及滿足需要,永遠是商業設計師的信念,貼身近距離的觀察消費市場,找出創新的商業模式,也會延伸出產品包裝的新模式,下面的案例是依消費者的感受而開發的商品:家家戶戶或多或少會擺幾罐果醬,而人多口味也多,塞滿了冰箱不說,到期沒吃完的現象也常有,這樣惱人的事在日常用品中卻是常發生,而企業了解到這類的生活現象,果醬製造商與設計師商討對策,一個新的商業模式就此誕生。

有到速食店去吃薯條沾蕃茄醬的經驗吧!這個小蕃茄醬包就是創意的切入點,蕃茄醬包已是很成熟的商品,在包材及包裝上都已商品化,如能引用這個小包材,來填充果醬,在技術上一定沒問題,光是初步的構想還不行,尚需再找出更多有利的機會點來評估,有在家裡烤好香酥的土司抹上甜美的果醬,興高采烈的帶到辦公室,杯咖啡打開土司,正要好好享用之際,土司悶軟了,這種感受真悶!

除了各種的口感外,還要用果醬刀抹果醬,抹多抹少難控制,小包裝可以改善這些問題,烤好之後再打開果醬包,現塗現吃,每包定量,一次性的使用不需用果醬刀,而在口味的組合上,可以綜合大眾喜愛的口味於一盒,免去多罐果醬的保存問題(圖 3-19)。

另一個案例是涼麵的包材結構型式的改變,吃麵習慣上都是用碗或是用盤,而超商裡出售的涼麵商品,也不免隨俗的用盤狀盒做為包材,涼麵好吃在於多包醬料的調合,而盤盒在麵

與醬料的調拌時，常有不便造成醬料不均而影響口感，問題不
在麵與醬料，而是容器呈扁平面積大，醬料面積擴大，不易沾
拌，改良的方向就是解決容器問題，最後採「杯型」容器，杯
子口徑小杯身深，醬料可集中涼麵浸汁容易，如懶的拌，杯蓋
一蓋，上下搖一搖，馬上可食用，這個結構型式改造也是以方
便使用為出發點（圖 3-20）。

圖 3-19 ———
已商品化的包材在
使用上應以經過很
多驗證。

圖 3-20 ———
選對了包材結構，
商品的差異化馬上
感受的到。

　　以上的兩個案例都算是用現有的包材，適當地引用於自身的商品上，而創造了另一個新的品項，在設計上算是借用，不管什麼方式，戲法人人會變，各有巧妙不同，目的就是希望能得到消費者的青睞，以下的案例，是從消費者的便利為出發點的改造案，將傳統的「積層包材」加上「吸管」與「塑料瓶蓋」的三項成熟並已量化的材料，此時包材商看到這個機會點，借用別人成功的優點結成於自身，也創造了另一個包材類的新品項，是借用還是引用都不重要，創意的目的就是要合情合理的新事物（圖 3-21）。

圖 3-21 ——
引用各式包材優點於一身，創造另一個新式的包材。

3. 增加包裝的附加價值

　　包裝使用完後隨手扔掉，在日常生活中我們無意識的做出同樣的動作，在有心人士呼籲下環保是每個地球公民的責任，但設計的特質就是不斷的創造，創造難免會抵觸到一些社會的期許，比如說：環保資源、文化價值、社會道德、前衛議題等，確實如要避開這些問題，啥事也別幹，那就要考驗設計人的智慧了，有云：廣告人是社會的科學家，設計人不也是社會的科學家！科學家的創造是要反饋於社會。

　　在包裝的附加價值方面已有很多人提出論述，而市面上也有很多這方面的這類商品包裝販售，大多數是從商品使用完後，剩餘的空包材再利用的價值著手，這是目前設計師能做的事，而這些良善的設計創意，在市面上流通，確實能引起多大的效益，也似乎沒有人真正的追蹤統計過它的成效，但朝這個方向做是對的，終究創意是無限的路，能朝正向的路前進，就別走逆道。

　　在此分享幾個實際案例，案例中都是一些快銷小品，市場上充其量只能算是小打小鬧，但也因為小，所以更要用「心」去設計，才能增加包裝的附加價值，而所要提的案例，前提是放在如何使包裝設計看上去有「附加價值」，諸不論是心理的或是感觀的價值。

　　以茶禮盒的案例來說：茶葉包裝一定有真空袋及外紙盒，高級點的會再有一個外禮盒，這是一套普世的茶禮盒該有的包材，在這個規格下，設計能做的是什麼？首先是以減法的概念來思考，盒內充滿泡殼，實際上產品不過幾兩重，這種禮盒看

多了也就麻痺了，而有時好東西除了分享親友外，也要好好犒賞一下自己，這是現在的價值觀，所以禮盒不再只是禮盒，也可能是個「組盒」，而小巧才會產生精緻感，消費者也不願拎著大包小包在逛街或旅行，基於這個問題點，直覺來判斷減法的設計方向是對的，方型體積最小，以方型外盒上蓋切點斜邊，才不會使外型看起來平調，斜邊的內盒側面，看起來更小巧而雅緻，再附上一本與內盒高度一致的產品說明書，就完成了富感觀價值的包裝式樣（圖 3-22）。

圖 3-22 ———
禮盒設計要考慮的是送禮者與收禮者的心理。

　　緊接著是幾個有關心理價值的案例：有些商品是要愈貴愈有效，就如化妝品行業，對於美的追求是無價，基於這心理層面的關係，十個人有十一種說法，而又能用設計說明白什麼？

　　這就是靠包裝及包材這道具，才能產生的價值，在心理層面來看包裝及包材的價值出現了，但背後還有更深的一層意義，就是「儀式」的過程產生了認同，才產生了價值，有很多高價的奢侈品，其包裝結構或型式，就是要讓消費者在啟用時，需要開啟重重的結構，一關一關的翻開，一層一層的掀啟，宛如在進行一場盛大的儀式，心理就慢慢的認同，價值也就形成了，目的是將被動的消費者轉變成積極的參與者。

　　小燈籠很可愛（圖 3-23），真要花錢買，又有點下不了手，終究這玩意不是必需品，如果能免費那該多好，如果有家糕餅糖果廠商，看準農曆春節期間家家戶戶都會擺盤糖點招待來訪賓客的習俗，年前各家商店或多或少也會搭春節節慶，賣有年味的商品，在結帳櫃台旁擺些生肖燈籠造型的小糖果盒，可愛討喜價錢不貴，吃完糖果又可給小朋友當燈籠提，一舉兩得，結帳時順手一盒，這種小成本又增加附加價值的包盒裝，是廠商最愛的創意。包裝設計的工作什麼時候都有活幹，什麼主題，什麼目的也都有。

圖 3-23 ———
禮盒設計要考慮的是送
禮者與收禮者的心理。

筆者在一次出差的住宿飯店裡，早餐坐在餐廳角落，看到一件多年前的包裝設計（圖 3-24），它依然在為往來的消費者服務著。回想這組包裝設計應有 20 年了，當時的設計概念是以「一次購足、再次補貨」的想法來發展（圖 3-25）。你應該曾在飯店喝下午茶（或 Buffet）時看過這樣的情景，飯店會把所有口味的茶包陳列在餐檯上或是放入禮盒陳列格裡，讓消費者自行選用，既實用又可提昇品牌形象，這個禮盒的概念就是以能再使用為思考原點。「立頓」將旗下八種口味的茶品放入此核桃木盒的濕裱盒包裝內，企圖營造出大飯店精緻溫馨的午茶感受，除了自己飲用開心之外，朋友聚餐拿出此禮盒，也可營造出大飯店下午茶的氣氛。當八種茶包都飲用完之後，可自行依個人口味喜好購買補充放入此禮盒內，不斷的購買茶包與使用空盒，企業增加銷售，使用者可省下不必要的盒裝成本，彼此都得到好處，而企業品牌也不斷的被傳播。

圖 3-24 ———
專提供飯店，餐廳型用的木製盒。

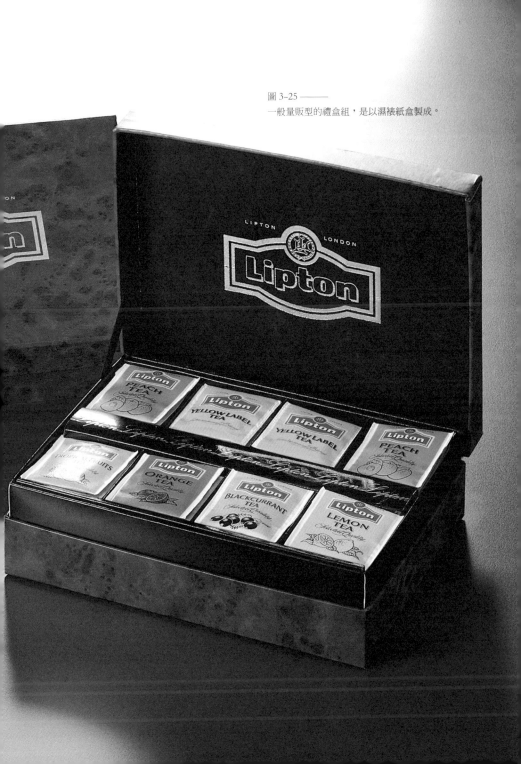

圖 3-25 ———
一般量販型的禮盒組，是以濕裱紙盒製成。

4. 複合式包裝

　　未來包材的發展趨勢，會朝向複合材料發展，能減量的包材也已減到底，能再生的包材也全再生使用了，可再利用的也一定會被拿來用，剩下還沒被開發及引用的觀念或技術，誰也沒個準，但複合式的包材在幾十年前，就有廠商開始在關注這個議題，複合式一定是要兩種材料以上方能稱複合，而一種材料使用不當就會浪費資源，兩種以上材料不就更浪費資源及成本，其實不然，以下幾個論述，大家可以做思考。

A. 資源有限

　　地球資源有限是存在的事實，但每天生活還是會不斷的消耗，而在包材產業這個領域的廠商，也在尋找替代性的包材來因應未來面臨的問題，材料可以愈做愈薄，強度可以愈做愈耐用，質感愈做愈特殊，原料可以愈用愈少，這些都不是實驗或幻想，這樣的包材已在市面上流通多年，就拿低單價膨化食品的包材來說，早期以金屬效果的積層包材在包材層上為達到金屬質感，就必需以裱褙「鋁箔」金屬薄膜（裱鋁不透光能防潮保鮮），方能產生金屬的效果（圖 3-26），再加上印刷在包裝質感上就很時尚，很吻合這類商品的年輕感，而複合觀念的導入及技術的提升，現在這類膨化食品的包材，全都是以「電鍍」的方式製造出金屬質感，而近幾年又可製造出，只要是改以需要金屬質感的面積才局部的電鍍，包材效果一樣但成本降低許多，因為總體原料用的少，相對的資源也就消耗的少（圖 3-27）。

　　由裱褙鋁箔到電鍍其間相隔沒幾年，技術上的升級日以繼夜的在創造，原因也是「市場導向」嗎？各產業皆以市場需求

為依歸。企業提供產品，企業需要更好更低成本的包材，包材供應商要滿足企業需求，找工業材料商研發，再往原材料找，這就是一個產業鏈的形成，到最終都要服務消費者，所以珍惜資源的觀念需從你我做起。

圖 3-26 ———
裱鋁箔能防光照、防潮並保鮮，常用於食品、茶葉與藥品等較高價的商品。

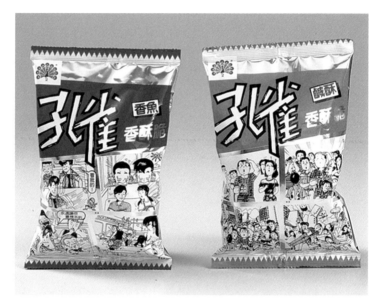

圖 3-27 ———
低單價的商品如要金屬質感，一般都用「電鍍法」的包材。

B.工業提升

　　包材的升級問題在「工業」，任何原料的開發一定要依賴
強大的工業來製造，如要改善或提升包材的質量，就必需要提
升工業的水平，而近年各地工業不斷提升，帶動了包材業的創
新，以前沒想到的包材，或是做不到的包材，現在都看的到了。
工業技術的進步，更細緻的、更小的、更薄的、更輕的、更強
韌的包材不斷的被製造出來，就液態罐裝包材的演進來說，早
期是用馬口鐵罐裝，罐蓋上從沒有拉環到有就不知經過多少年，
而利樂包磚型紙包材的推出大量的取代鐵罐，就從原料消耗面
來看，後者消耗少多了，因為磚型紙包材是用多層材料複合的
技術，才能達到低耗能，又可輕薄強韌的包材。

這要歸功於工業技術的提升，兩者包材不只是型式的改變，在生產效能及衛生保鮮的條件上都更快更好，這也是食品工業技術的提升，但最後還是消費者受益，能享用到工業升級好的成果。

C. 運輸考量

上述的鐵罐與磚型紙包，除了材料的改變，使用方便性的改良，產品衛生的改善，其最大的成功點是在於運輸上的考量，鐵容器很重如要從產地運輸到世界各地去販售，那運輸的成本一定會轉嫁到消費者身上，售價貴消費者可能就要精算一下，相反的紙包材重量較輕，所以運費就低，產品售價就較有優勢。

另一個層面是體積問題，圓型體積大，而方型體積相對小，裝箱或是裝櫃運輸，方型的密度較占優勢，一箱（櫃）裝的肯定比圓型的多，這些體積、材積、密度、裝箱數等都是廠商須經過精算，不然將影響企業競爭的優勢，運輸考量再從資源面來看，一趟貨能多運點，對大家都好，所以企業不能不正視這些問題。

第二節｜綠色包材與環保包裝

只要談到環保包材，3R（Reduce、Recycle、Reuse）的基本觀念一定會被拿出來談，除了這三個基本原則是設計師在規劃創作包裝時需考慮的因素外，還有一些是設計人就可做到的，不必靠第三者或包材商的協助方能實現，那就是設計人的環保意志及設計人的良知，綠色觀念如能深植每個人的心，比談論什麼都重要。

　　除了減量、再生、再使用，還可以從「可拆卸」、「單一材料」及「無害化」來進行設計思考，可拆卸的設計思考就是Special Structure（特殊結構），可拆卸或方便拆卸，意味著可組合或方便組合，有些商品因流通問題，需要在包材上做出特殊的結構，以應方便快速的組合販售，所以在材料的應用上有些是需要特殊需求，而有些包材配件是不需要就可使用再生材來製造，而消費者使用後也方便拆卸，便容易將包材配件做分類回收，在垃圾減量方面能有具體的成效。（圖3-28）是一罐塑料的保養品，在未找到更合適的包材來填充這類的產品，塑料仍是廠商的最愛，而各種化妝品的組合成分都不相同，所以需要依成分而選用塑料，才不會使商品變質，像成分複雜的就需要用耐酸、耐鹼的材質，有些成分不能曝曬在陽光下等，基於上述的考量所以常採用兩層包材的化妝品包裝設計，而包材分類需依不同類別回收，可拆卸的結構設計是負責任的設計。

圖3-28 ——
不同的成分需用不同的塑料，可拆卸的結構易分類。

　　如採用單一性包材製成的包裝物，易於回收再循環利用，但多層次的複合材料必須考慮到易分離且不妨礙再利用。在包裝設計中複合材料被應用的很廣泛，有塑料與塑料複合、紙與塑料複合、塑料與金屬複合、紙、塑料及金屬的複合、塑料與木材的複合等多種複合方式，這些複合材料在使用中最大的優點是具備了多種功能，如：多種阻隔功能、透濕功能等，材料高性能化經濟效益大，廣受廠商的喜愛。然而複合材料也有問題點，最大的缺點就是回收難，難在分離分層，而且在回收時複合材料因含有其他材質的包材，將使單一材料的回收品質受到破壞，因此複合材料回收時一般只能作燃料，進焚化爐燃燒回收其熱能。

　　另一個案例是訂婚禮盒的設計案，中國人的習俗每年新人訂婚大約都集中在某幾個月份，喜餅廠商每年每季也會推出幾款新式樣的包裝，而這些計劃都要提早半年以上，從設計到定案，發包製造包材，再進貨備料上生產線，有時設計案在製程中被同業提早知道而需修改調整，所以必須到門市順利按計劃上市，這時才能放下心來。

　　整個工作流程除了與時間賽跑的壓力，其中最大的問題在於多年來訂婚禮盒的市場競爭劇烈，各廠商在設計上加了繁複的工藝在上面，以求與競爭廠商的差異化，長期以來卻延伸為這個產業的潛規則，以上在包裝設計及包材配件上的競賽，誰也討不到好處，廠商不斷的投入，新包材（配件）的高成本，製造過程中不斷的耗掉資源，包材成型體積大運輸成本也高，當然售價高居不下，最後消費者還是沒得到好處。最嚴重的問題是在，當喜餅使用完後剩下的禮盒包材要如何處理，每家一

年收到一個以上禮盒是常有的事，這麼漂亮的包裝盒丟了可惜，留著又沒啥作用，最後丟掉的比留下再使用的多，丟在垃圾場內才是問題的開始，雖然禮盒包材大部分是紙材，但在設計時加上太多的配件，在製造時又使用了各式各樣的接著劑，已經不是「單一材料」所以在分類上很難處理，最後真的只能作燃料，進焚化爐燃燒回收其熱能了。

筆者參與規劃一組訂婚禮盒組的創意工作，大家一致希望能創造出一個由「單一材料」並可大量複製及生產，可在地量產省去包材運輸成本，又可用視覺設計來延伸其系列品項，當然時尚的調性是一定要的，而競爭廠商如要模仿也難，最後包料是以塑料射出成型，姑且不論材料的環保性議題，綜觀以上的問題，一個由紙為基材再加上各式各樣的人工塑料配件（有時是金屬配件），兩個包裝（包材）哪個消耗資源多？哪個消耗少？是哪個合情？哪個合理？就看你怎麼認為了（圖 3-29）。

另一個是「無害化」材料的執行，除材料是無毒、無害，又可在使用後能在大自然中「降解」，其產生過程也必需控制，為了使包裝材料在其生產全程中具有「綠色」的性能，就必須進行清潔安全的生產方式。在清潔能源和原材料、清潔的生產工藝及清潔的產品三個要素中，最重要的是開發清潔的生產技術，就是「少廢料」和「無廢料」的製造，要建立生產過程中，揮發或滴漏流失的物料，通過回收再循環，作為原料再使用，建立起從原料投入到廢料循環回收利用的密閉式生產過程，儘量減少對外排放廢棄物，這樣做不儘提高了資源再用率，而且也從根本上杜絕資源流失，使包材工業生產不對環境造成危害。

　　包裝正承受著公眾愈來愈多的指責，誠然，使用後的包裝
廢棄物，那些幾乎無害且容易分類卻可通過回收系統而再被利
用，將是未來包裝設計的新時代，包裝設計雖然自有其美觀及
功能，但也會在使用後成為消費者礙眼的廢物，設計師們應從
「環保型包裝思維」進行設計，由其在包裝結構及材料上努力，
以便達到易回收、易加工、易再用的一種循環流通規範。

圖 3-29 ———
單一材料包材易分類、易回收、易再生、易再用。

第三節｜物流包材

談到物流包裝，我們的腦海裡馬上會浮現網購商品時所收到的外箱。在包裝系統中，物流包裝較偏向工業需求，屬另一個專業領域，所涉及到的是緩衝材料與結構、耐摔測試、運輸空間成本及國際規範等，現在平面商業設計師不只注意視覺表現，還需關注與單包裝有連帶關係的「外箱設計」。

外箱的主要功能是方便出貨量化、整合運輸、堆疊陳列、保護單包裝及易於貨品識別（圖 3–30）；然而，現在無實體商店購物平台的興起，外箱的功能又被要求得更多，除了傳統的物流功能，現在又被賦予「與消費者溝通」的載體。

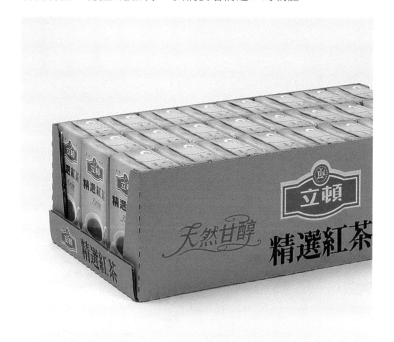

圖 3–30 ———
傳統的外箱主要於出貨量化、整合運輸、堆疊陳列及易於貨品識別，所以印刷都採套色凸版較為經濟。

　　廠商在無實體商店購物平台的時代裡，會想盡辦法與消費者建立良好的互動關係，而這只小紙箱就成為最好的溝通工具，在冰冷的購物過程中適度加入一些溫度，讓遠端的消費者從收到商品「紙箱」時就能感受到賣家的用心（圖 3-31）。

圖 3-31 ———
初收到的外箱、外盒貼心小語、溫馨提示膠帶、內裝貨品從箱中取出、內裝貨品內的緩衝包材、內裝物品拿開緩衝包材、開箱後有貨物清單。

　　打開紙箱後的「開箱感受」及取出商品的種種過程都充滿著喜悅，這種滿意度的建立，並非設計人員光從視覺的單方美化就能達到，裡面充滿著各式與人感受有關的「行為設計」小細節，這方面 Apple 的產品做得最到位，雖然它是個別的單品包裝，但它的「開啟感受設計」放大至物流外箱設計，很值得設計師學習（圖 3-32）。

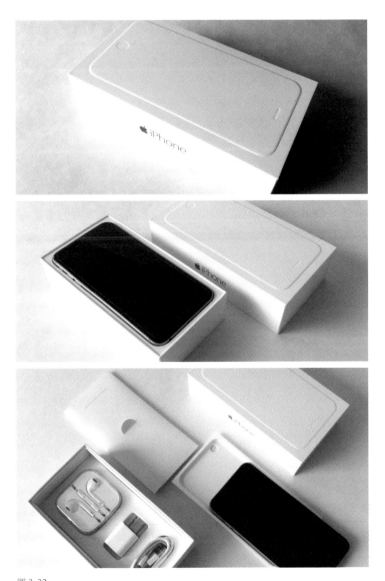

圖 3-32 ———
3C 產品在販售時是以科技、功能來引起消費的興趣，包裝往往不是被決定的因素，但在
購買後打開包裝時「開啟感受設計」往往是收服消費的最後關鍵。

第四節 ｜ 未來設計的關鍵密碼

大家都在談未來包裝的趨勢，除了環保議題是大家談了多年的觀念，而設計的概念或創意的方向，這個問題很難回答，「未來」永遠是抓不透的一個抽象概念，我企圖從幾個面向來談談，我的一些觀察跟可執行的一些案例，一個是企業與消費者之間的責任問題，一個是大家關心的線上消費的面面觀。

1. 誠實的包裝設計

我在 1998 年出版的第二本書中曾提到「包裝儀式感」的設計概念，時至今日我的觀察未來的包裝設計理念會朝「誠實」的概念發展！

在銷售通路多元化及網紅推薦的趨勢下，禮盒現在還是可以講究儀式感這件事情，或是在櫃架上的展示儀式感，這概念暫時沒有辦法完全丟掉，但是在一些快銷品的包裝設計上，觀察到一個新的設計氛圍：包裝越簡單、越沒有設計感，消費者越喜歡，這是目前的設計流行趨勢（圖 3-33），我會把這樣的趨勢認為是甲方願意很「誠實」展示產品品質，誠實這兩個字代表去掉很多太用力設計的概念。

譬如像產品開發，果汁產品會標示 NFC（Not From Concentrate）表明產品為「非濃縮還原果汁」（圖 3-34），這是從產品本身去強調產品本質的概念出發，如此產品開發的概念其實會影響到整體包裝設計，若是從 Not From Concentrate 這樣產品概念生產出來的商品，在包裝上必定竭盡所能強調此產品到底有多天然，太瑣碎的裝飾設計就不會出現在包裝上。這其實是一個消費者長智慧的前進過程，所以從「包裝儀式感」過渡到「誠實」，現在正在發展這個設計新趨勢。

圖 3-33 ———
大量的陳列面，包裝越簡單越有好感度。

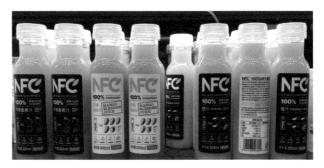

圖 3-34 ———
產品有什麼就賣什麼，直白的設計是美德。

　　「誠實」是一種抽象的概念，設計師從視覺形象上面要去傳達「誠實」，設計手法就是極簡嗎？或只是減少包裝上的裝飾物？

　　包裝其實體積很小，例如銷售果汁或方便麵的訴求重點，經常是引起消費者注意或食慾感的元素，如果抽掉這些，還有什麼元素可以跟消費者溝通呢？ 其實消費者越來越聰明，很多東西你不要去忽悠他，他在意的是他花了這個錢，到底買到什麼樣的品質或是消費體驗，這是件很重要的事，甲方也看到品質與體驗的重要性，因此在包裝上強調原料百分比，或是強調內有真實肉塊，這些文字在整個包裝設計上面，才是消費者在意的重要訊息 (圖 3-35)，其他包裝上雜七雜八的設計元素，消費者是越來越不在乎！

　　另外一個設計趨勢就是「垃圾回收」，消費者越來越在乎商品使用後留下的包裝如何處理！消費者如果拿到一個太過繁複包裝的產品，之後處理包裝垃圾時對他來說會造成很大的困擾。還有全球化環保回收趨勢，也會影響到整個消費行為的發展，進而影響甲方對商業包裝設計上的認知，可以理解為這是一個反璞歸真的世代，很多事情到最後它會回到一個原始點。

圖 3-35 ———
誠實的產品就展現出誠實的設計，是具說服力的包裝。

　　談到誠實的設計，回歸源頭代表產品本身就有好品
質，這是商品推出到市場上最起碼的基本功，品質好的產
品於是選用合適的包裝材料，視覺上因此讓消費者體驗到
誠實，這是一位包裝設計師所追求的目標。

　　我曾經跟台灣的設計前輩 劉開先生 探討設計最高的層次是什麼？劉先生的回答是：沒有。

　　一個包裝它雖然要很表徵的傳達商品或是企業定位的誠實態度，但如果設計最高的層次是「沒有」，是不是會讓一些設計師朋友，誤解為設計就是極簡、極乾淨，弄一些解構的文字、風雅頌的裝飾在包裝上，做一些 art deco 或是一些 Layout，這樣的表面理解，似乎無法碰觸到關於「沒有」跟「誠實」之間的內涵。

　　個人覺得最難做的設計其實是：「沒有設計」的設計，如果以設計的 tone & manner 來解釋，你可以說它是極簡風設計，因為要在有限的面積裡面，用非常少的元素把這個包裝 art sense 表現得很好，這種作法對設計師和甲方來說都是很困難的決定，因為有時候客戶覺得他淘了幾萬塊請你設計，結果你給客戶那麼簡單的設計，其實有些客戶是不能接受的，他花了錢就想看到很用力的設計，所以像是「極簡風」、「誠實設計」或是「沒有設計的設計」，前提是有成熟的甲方或乙方，設計師才能夠操作的出來的。

　　然而我預測「誠實設計」很快會成為市場的流行，大家其實都還有學習的過程，就是關於未來的一種包裝設計思維，因為走在前面的人他會看到比較寬廣的一些願景，關於包裝下一個可追尋的目標「誠實」，我們就讓時間來看看。

2. 線上商品的包裝設計

學生常問我：

實體通路購買時有 60 與 3 的法則，線上購物有類似的法則嗎？

線上通路與實體通路的包裝設計有差異點嗎？

在手機屏幕裡，怎麼呈現商品設計吸引消費者目光？

每個世代的消費習慣改變，往往也考驗包裝設計師的應變能力，元宇宙來臨之前，當下網路線上購物的銷售模式，包裝設計又一次是眾人找到的「設計關鍵密碼」，這也是我經常被問到的，這可以從消費行為來探討，因為消費者與產品之間的接觸情況，消費者感覺是否良好，與是否購買有絕對的關係。

實體通路的商品陳列上，因為商品旁邊有競爭者同時並列，相較之下產品必須提供更多的產品訊息，好讓消費者作選擇，這個時候產品的外包裝就扮演著重要的角色，例如化妝品的外盒需要承載更多訊息，或是在質感下功夫，讓消費者觸摸得到，所以造型結構及材質是相當重要的關鍵 (圖 3-36)。

圖 3-36 ———
實體通路的產品訊息
扮演著重要的角色。

　　線上通路的商品陳列上，消費者傾向想了解產品本身的質感，這個時候產品的內包裝，例如呈現化妝品的瓶罐，才是消費者在乎的，透過這些瓶罐的質感而延伸到產品品質的認同 (圖3-37)。此時包裝上面並無法承載太多訊息，而只能直觀的讓消費者在屏幕上感受到產品本身的精緻，以及對品牌的信賴。

圖 3-37 ───
透過瓶罐的質感而延伸到產品品質的認同。

在光學數位傳播上，受到屏幕大小尺寸的限制，往往會影響圖像的精緻度，光學上傳播亮彩高明度較為精準，也較容易吸睛；中低明度的色彩及層次過於豐富的圖像，往往在螢幕上效果不是太好 (圖 3-38)。實體通路的陳列空間會受賣場光源影響，將產品真實呈現在消費者面前，而線上商品在展示上與背景的處理，以及如何呈現真實感、產品的重量感也考驗著設計師們。

圖 3-38 ———
高明度與中低明度色彩的產品包裝，在實體及線上通路呈現效果不同。

PACKAGE
DESIGN

第
四講 ×

包裝版式架構之建議案例。

THE PROPOSALS OF PACKAGE
TEMPLATE

目前在市面上販售的一般性快速消費品，
對消費者而言都屬於「非民生必需品」。
—

The ordinary FMCG merchandised in the market
currently belongs to the "non-necessities".

第一節｜研究分析

收集市面上品牌之包裝型式，從一般消費者對「瓶型及色彩」的直覺感受上，以「版式架構」為基礎分析中求得，可供創作建議模擬案例參考應用。

　　以消費者對品牌的識別度來說，ABSOLUT VODKA 的包裝「版式架構」印象策略確實成功，品牌識別連結度居高，常期來 ABSOLUT VODKA 用其「瓶型」來創造出各種行銷話題，因而引起媒體及消費者認識及注意，對其酒精類的競爭商品只講求年分、濃度、口感、產地、認證等，ABSOLUT VODKA 便能獨樹自己品牌的個性及定位—讓「絕對藝術・絕對伏特加」與 ABSOLUT VODKA 成為一體兩面不可分開的品牌形象資產。由 ABSOLUT VODKA 的分析案例，印證品牌識別與包裝識別中的「版式架構」策略，是可操作的成功案例。

　　而在 Coca Cola 的分析案例中，其「型式統一度」與「品牌識別度」重疊的部分，及「版式架構統一度」與「品牌識別度」、「色彩統一度」三個分析，全部重疊的部分也都是 0%，由此可看出 Coca Cola 的品牌形象不是靠包裝「版式架構」及「色彩」製造消費者對品牌的認識，而是以「Coca Cola 可口可樂」的品牌標準字及品牌標準色，達到品牌識別的深度連結。

　　另一個分析案例是 Lipton 立頓，品牌與包裝的連結關係，由分析表中「包裝的型式統一度」與「品牌識別度」及「包裝的色彩統一度」三個象限重疊部分都是 0%，而在「包裝色彩統一度」的部分有 50% 之多，由此可見在 Lipton 立頓的品牌形象資產中，其「品牌色彩」是 Lipton 立頓與消費者最大的連結點，每一個成功的品牌，背後一定有一個很龐大的商品群在支撐，方能應付與滿足各式各樣的通路及賣場，而不同的通路渠道，

將有不同的包裝版式架構或材料的應用設計，而在整個包裝系統中，品牌識別雖要保持一定的系統完整度，但在不同的延伸商品，因受通路、運輸、包材屬性、印製技術、販售區域、法規限制等問題，如要完整的保留品牌識別系統，將是件高難度的工作。從 Lipton 立頓的分析得出，Lipton 立頓品牌能在世界各地中占同類之首，靠的就是「品牌色彩」的策略應用手法。

第二節｜改良建議

一般企業對於品牌識別形象的認知，尚停留在品牌「標準字」及「標準色」上的統一，較少將「包裝識別形象」也納入成為品牌整體策略，這將是創作建議模擬案的重點。

　　如前所述，國內企業一般在看待「品牌識別形象」與「包裝識別形象」都是分開來看待這兩個識別系統，而以「品牌識別形象」而言，大部分都只停留在品牌「標準字」及「標準色」上的統一性及圖像應用。但一個「品牌識別形象」的精神決非只有如此而已，而其品牌精神是要透過「載體」方能傳播出去，讓消費大眾接收及接受，而「載體」中跟產品最為接近的就是包裝，如能好好善用包裝載體，並將嚴謹的品牌識別系統，延伸應用到「包裝識別」中，才不失當初規劃品牌識別的意義，讓「品牌識別形象」與「包裝識別形象」相互結合，此兩者是一體兩面的相互傳播，在商品的開發上是以包裝「基本功能為底」、「附加功能為用」才能一步步地塑造一個成功的品牌。

第三節｜提案創作

本節的創作是以實驗建議的方式來進行，模擬創作案例中，除主觀性的視覺及色彩，隨著各品類的調性外，其瓶型的使用機能及生產可行性，將以可生產的客觀條件來創作。

　　由第二講第四節的國際知名品牌案例分析，取樣為 ABSOLUT VODKA、可口可樂及立頓的分析案例，ABSOLUT VODKA 的分析結論，印證品牌識別與包裝識別中的「版式架構」策略，是 ABSOLUT VODKA 的成功模組。由可口可樂的分析案例，得到了品牌識別中的「標準字」及「標準色」維持一致性（一貫性）的策略，是它成為全球第一的品牌堅持。再由立頓的這個分析案例，證明了品牌識別中的「標準色」維持一致性（一貫性）的策略手段，更是一種可持續操作的品牌識別策略。

　　此提案創作就是依第二講第四節的案例分析結論為基礎，再以目前在臺灣上市之現有品牌的包裝設計為創作樣本，將分析結論中包括：「型態」（Form）、「版式」（Format）的整體「版式架構」（Template）模組套入創作樣本中，修正建議符合本研究結論之商品包裝版式架構設計，以符合市場實際之需求，並融入「附加功能為用」之研究心得，提出幾款可行之方案，以3D 建模之創作方式，提出如下多款品牌包裝瓶型之修正建議。

1. 金門高粱酒瓶型修正建議案

　　金門酒廠於民國四十一年誕生，迄今已逾六十載，期間金酒銷售外國大受好評，從此金門高粱躍上國際舞台，聲名大噪，開啟了金門高粱酒的新紀元，現在市面上稱金門酒廠出產的高粱酒為「白金龍」，其因瓶上標貼紙有一對龍形圖騰而得名（圖4-1）。在重視品牌形象（故事）的消費時代裡，如能將現有的品牌資產收編於自己生產的商品中，將可成為行銷上的加分策略，又可避免長期以來自身的品牌形象資產被佔用。

　　觀察目前市售高粱酒，許多瓶型都會仿「白金龍」之瓶型，以達一般消費大眾對「白金龍」的認同而轉移接受他品牌之心理因素，在此提出將「白金龍」的現有玻璃瓶，從瓶頸處由上而下、由左至右的突出兩條如龍紋的形式（圖4-2），以求與競爭產品之包裝瓶型產生差異化，慢慢樹立「金門高粱酒」的品牌瓶型識別系統（圖4-3）。

圖 4-1 ———
現市售金門高粱包裝瓶型。

圖 4-2 ———

瓶頸突出兩條如龍紋的造型。

圖 4-3 ———

建議設計案，使整體金門高粱酒瓶型有獨特的雙金龍造型，有別其他競爭商品的差異化。

2. 養樂多瓶型修正建議案

養樂多自民國五十一年創立以來，迄今已逾半世紀，在國人的心中「養樂多媽媽與可愛的養樂多瓶」，已是這類活性乳酸菌的代名詞，而可愛的「多多瓶型」更是無法被取代的瓶型了（圖4-4）。市售的眾多品牌，其瓶型都採用「養樂多瓶」的造型，而同樣的以多瓶綑綁組合來販售，以變成大眾購買「多多」的消費習慣。

因為圓型單瓶在印刷上很難在陳列架上朝正向定位（圖4-5），所以發展出多瓶以收縮膜的方式來販售，一來單價低，多瓶販售尚不至於讓消費者排斥，二來可利用收縮膜的大面積來彩印商品訊息，以增加銷售（圖4-6）。

在此套入本研究「版式架構」（Template）模組，提出建議將現有「多多瓶型」，其兩側削平以達可以多瓶橫向陳列，使包裝視覺面得以定點（圖4-7、圖4-8），而在多瓶綑綁組合時可以減小體積的空間，新改良的瓶型結構（圖4-9、圖4-10），又能由公司拿去申請專利，以保護品牌的獨特資產。

圖4-4 ———
市售傳統包裝造型。

圖4-5 ———
現有市售促銷包裝。

圖 4-6 ———
圓型包裝很難在陳列時正面向前。

圖 4-7 ———
其兩側削平以求「版式架構」的創作精神。

圖 4-8 ———
在多瓶綑綁組合時可以減小積體空間。

圖 4-9 ———
經改良的瓶型設計，可以將包裝視覺面定點以利展售。

圖 4-10 ———
經改良後的瓶型結構，減小積體的空間，長期來可以減少運輸的成本及上架陳列的成本。

3. 梨山牌果醬瓶型修正建議案

　　市售的果醬都以玻璃瓶裝為主，因玻璃材質較穩定，很適合高酸高甜度的果醬產品，但也因為玻璃材質可塑性少，往往都以罐型為主，而果醬產品屬於半固態，如瓶口太小將會影響使用的方便性，而無法挖乾淨瓶內的剩料，造成浪費，及對品牌產生負面印象（圖4-11）。

　　在此提出將現有圓型瓶口加大、瓶身壓扁，讓一般大小的果醬刀，能更方便伸入挖出最後的果醬（圖4-12），而為了方便賣場(或家裡冰箱內)的陳列，將瓶子底部結構設計為內凹（圖4-13），一來方便堆疊，二來可讓瓶內的果醬順勢流到四邊角落（圖4-14），集中剩餘的果醬而更好取出，在品牌形象及口味別的區分上，將集中印在瓶蓋上，以減少瓶身貼紙的浪費，且更防貼紙濕掉，而對品牌及口味別的誤辨。

圖 4-11 ——
傳統果醬瓶口相對都比較小，使用果醬刀時較不方便。

圖 4–12 ———
瓶口加大、瓶身壓扁，能方便伸入挖出最後的果醬。

圖 4–13 ———
瓶子底部內凹設計，可讓瓶內剩餘果醬順勢
的流到四邊角落，不浪費的用到最後一滴。

圖 4–14 ———
每瓶底部內凹設計，陳列時方便垂直堆疊，
突破現有橫式陳列的限制，可在同一貨架空
間增加商品陳列面積。

4. 星巴客咖啡杯修正建議案

國際知名品牌 STARBUCKS 星巴客，已從咖啡飲品擴及綜合軟性飲料市場，商品並從專賣店延伸到便利商店，從即飲的紙杯延伸到可長期保存的塑膠杯（圖 4-15），而所有競爭品牌的咖啡專賣店，或是在便利商店上架的競爭商品，都是一樣地採用平腰身的紙杯，外加一只防燙的瓦楞紙套（圖 4-16），這樣的印象已演變成熱飲咖啡的刻板印象，各家都全無特色可言。

在此建議直接將瓦楞紋設計於冷飲塑膠杯上，而杯上不平行的斜向切割凹凸紋路，正可拿來做為防燙（防滑）的功能需求（圖 4-17），而中間在品牌標誌的印刷面，以平整面來處理，可拿來印製（或是貼標籤的方式）標示品牌或是產品特性之訴求，使新設計的冷飲杯子印象不會離原有星巴客咖啡杯太遠，此新杯型可與所有同類競爭品的舊式杯型有所區別，增加 STARBUCKS 的競爭力。

圖 4-15 ——
現有市售一般杯裝造型。

圖 4-16 ——
各家都一樣的紙杯外加防燙的瓦楞紙套。

圖 4–17 ———
將杯形上塑造瓦楞紋，除了防滑、防燙還可樹立獨特的差異化。

PACKAGE
DESIGN

第
五講 ×

包裝檔案設計解密。

UNFOLD PACKAGE
DESIGN FILES

設計的行業裡逐漸講求專業化。
同樣地，在包裝設計的領域中也趨向於專精。
—
Design industry requires specialization; packaging
design field tends to specialization as well.

　　設計的行業裡逐漸講求專業化。同樣地，在包裝設計的領域中也趨向於專精。包裝設計的範疇，大致分為盒「情」（商業包裝設計）及盒「理」（工業包裝設計）兩大類，前者以行銷策略為主，衍生出創意的原點，再應用於商品本身的專業設計工作，也是如何將產品經由創意策略變成商品的工作。而工業包裝較著重在：包材的結構性、運輸便利性、環保法規及生產製程方面。

　　在專業內容上必須全面性地去了解包裝製程工業中的任何環節，才能創造出一個完美的包裝設計案。除了全新的創意，在視覺表現、材質應用、生產製造、包材成本的考慮上，都具有環環相扣的因果問題。這些技術問題都還是設計師及製造商可以克服解決的，但設計完成後要面對的另一個問題就是：「如何面對消費者？」。其中又要受限於通路上的陳列環境，這項環節往往是最無法掌控的部分，而這也有賴設計師經驗的累積及對市場的了解和敏銳度。在這樣競爭多樣的販賣市場中，費心設計的包裝能得幾分？

　　在 1993 及 1998 年，筆者曾著作過兩本有關商業包裝設計的書，皆偏重在行銷設計面的陳述，這次將再延續以上兩本的理念，為求讓讀者進入更專業包裝設計領域，此次將以「包裝結構」的角度再度深入探討商業包裝設計。

　　結構發展在包裝設計案當中，佔有很大的成敗關鍵。結構設計的好，自然能幫包裝加分。在多變的市場競爭中，每個商品都極想得到消費者的青睞，因此每件包裝設計也都展現出最精彩的一面。但在制式及有限的陳列空間裡，現在市面上的包

裝設計已從早期的「視覺設計」演變到現今必須擁有獨特結構性的設計概念，才有機會與其他商品包裝一較高下。因此，一個結構性強的包裝，擺在市場通路的機率也相對提高。然而在設計及制程進行中，也可能會產生生廠線不願配合或微調生產技術等的一些爭議。

　　本節將針對包裝設計中結構應用及製程中的一些經驗予以分享，激勵一些設計界的新秀一起為商業包裝設計盡力，以期未來能在市面上看到更多更好更有趣的商品包裝設計，讓我們的生活更多采多姿。

　　以下內容是以市場上最為大宗的快速消費品項包裝為解析的課題，每一案例中，將分為：業主需求「專案概述」、品牌分析「重點分析」、設計方向「圖示說明」及成品展示「市場評估」四個面向來做為論述，期能簡明並有系統化地介紹每個案例。

第一節│食品類個案解析

民以食為天，每天開門忙於柴米油鹽醬醋茶的事，它占據了我們大部分的時間，因此消費者在選購商品時，如果廠商能提供一個明確清楚的包裝訊息，供消費者快速的購買，就是這類品項的設計重點。

1. 安佳 Shape-up 葡萄子奶粉

A. 專案概述

　　成人奶粉的普及化，讓各廠商無所不用其極地開發出新口味或是新成分來增加市場的區塊。安佳 Shape-up 葡萄子奶粉，就是在這種市場需求中所產生的新品種奶粉，主要是以葡萄子中的抗氧化成分為訴求使人更年輕、更窈窕，來滿足消費者對美麗、身型的需求。

B. 重點分析

　　一般的成人奶粉普遍在包材上都採用鐵罐的形式，在容量上則以大、小罐的方式來區分，較無變化性。傳統的設計也將之著眼於視覺面的設計，當一字排開在同層的陳列貨架上時，只能以其視覺化的經營來區隔各個品項。

　　像這類大眾消費型的成人奶粉，為了考慮承重、保存及氧化等問題，只能以鐵罐形式來包裝，很難突破改變。安佳 Shape-up 葡萄子奶粉因為其產品訴求的特殊性，在銷售通路上採取多元化的行銷模式，除傳統的鐵罐外，為強調個人化的食用營養保養品特色，另採用小包裝的行銷手法。

　　這樣的行銷策略，正好可以在設計創意上有較大的變化空間，首先外包材的選定可採用紙質，因此在創意的主軸上就可

以善用紙材的可變性來強調 Shape-up 的塑身訴求。利用刀模及壓摺痕（Scoring）的技巧，在紙盒上塑造出 S 型的盒型，整體看上去，陳列效果張力很強，而視覺設計就沿用鐵罐的設計，但要注意的是，它的腰身造型結構，在視覺構圖上不要抵銷或破壞腰身造型的整體性。

小盒裝主要陳列於便利商店的貨架，在這類貨架陳列上，因空間的限制，常需要直式（左右排列方式）的陳列，而有時又有橫式（上下堆疊排列）的陳列需求，所以在設計上便以一面直式構圖；一面橫式構圖的方式來因應陳列上的需要。生產量大，包材成本才能降低，這是不變的法則。在這種條件下，腰身型的紙盒在量產的限制下，必須做一些因應的改變。若非特殊情況，絕不輕易在包裝的四邊結構上壓線或摺線，如此一來很容易影響包裝的硬挺度；而腰身型的結構因屬非對稱性結構，在快速生產時，勢必將其紙盒兩邊壓線對折壓平、上膠糊型，方能快速的大量生產，也才能將包材成本降到最低。

這一款的兩側壓線，在成型為腰身盒型時，側邊會隨時間慢慢回復紙質的特性而漸漸回彈鼓出，其腰身效果就不強。因此在最後產品充填包裝後，外面再加上透明的收縮膜將其定型。

C. 圖示說明

- 安佳 Shape-up 葡萄子奶粉傳統鐵罐包裝（圖 5-1）。
- 安佳 Shape-up 葡萄子腰身型紙盒，因應便利商店的陳列空間而有直式、橫式兩面設計（圖 5-2）。

D. 市場評估

不同的通路或需求，用不同的包裝來因應，在安佳 Shape-up 葡萄子奶粉的案例中可以看得很清楚。大型賣場以家庭使用為主，加強的是品牌及產品特性的差異化，在眾多規格化的陳列模式中，品牌的明視度是重要的。而在小型的便利商店或一般超市陳列架上，產品的特性正是最好的展示素材，如何快速的讓消費者在眾多的陳列商品中注意到，並引發需求，才是設計的重點。

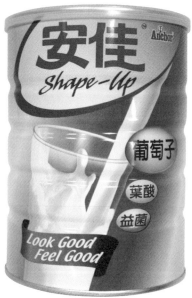

圖 5-1 ———
安佳 Shape-up 葡萄子奶粉家庭用傳統鐵罐包裝。

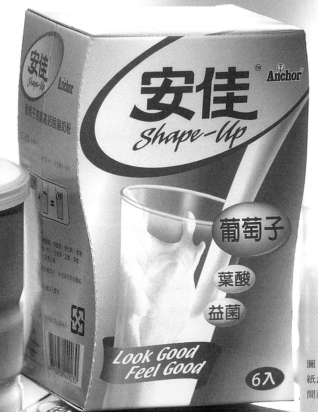

圖 5-2———
紙盒包，因應便利商店的陳列空間而有直式、橫式的兩面設計。

2. 立頓茗閒情禮盒

A. 專案概述

　　茶類產品組合成禮盒組，一直都是禮盒市場上常見的品項。立頓茗閒情 60 包入鐵罐裝為因應年節禮盒市場，也推出一款禮盒組，內容以凍頂烏龍茶及茉莉花茶為主，並期望此禮盒能延長立頓茗閒情的品牌形象及商品的流通率。

B. 重點分析

　　立頓茗閒情由剛上市時的 15 包入到量販店通路的 8 包入、15 包入（圖 5-3）、20 包入（圖 5-4）、40 包入（圖 5-5）、60 包入等量別，而包材也由紙質、KOP 積層塑膠材質到馬口鐵罐裝，這一些都是因應市場通路需求而發展。在平日販賣的 40 包入也曾在春節時改裝成禮盒組，這次的專案商品組合則是兩罐 60 包入的鐵罐裝，要改造成禮盒的規劃。

　　圓筒上蓋式的鐵罐，於平時販賣的常規包裝是外加一只開窗式的紙盒，開窗的目的是為了讓消費者看到裡面的包裝樣本與區分品種別。這兩款的鐵罐上並沒有將品種印上去，因此仰賴外紙盒來區隔。此次專案在禮盒組的規劃中，並不特別強調內容物的差異，而是要傳達送禮的厚實感，外型上採用立方體的結構設計，但從對角打開禮盒時，兩罐產品穩穩地卡在內結構上。

　　設計表現上採用沉穩的色彩感，在鐵蓋正面印上立頓茗閒情品牌，沒有過多的裝飾。因結構簡潔，造型平穩，沒有過多的弧線，且考慮到須將兩罐產品卡穩，太薄的紙是行不通的，

　　在禮盒組中另一個不能忽略的部分是攜帶便利性。在賣場的陳列上常看到有些禮盒很漂亮，購買後還另附贈一個成套的手提袋，通常高售價的商品是可以採用附贈提袋的方式。至於基於成本上的考量售價較低的禮盒則會考慮直接在禮盒上加上手提功能，以達到既可陳列、又方便提攜之目的，但此在整體結構上會對一些造型創意產生限制。在不失禮盒質感，又兼顧結構及生產可行性，且成本不能過高的種種限制下來發揮創意設計，這也常常是考驗著設計師經驗、創意及解決問題能力的機會。

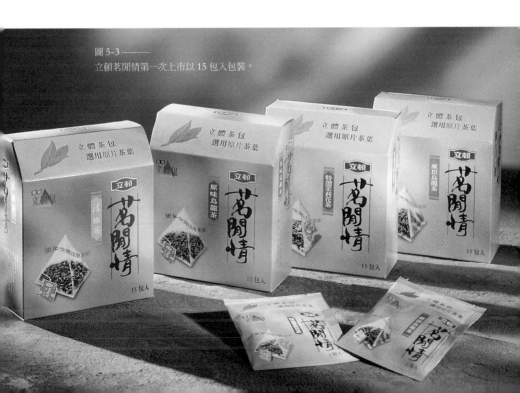

圖 5-3 ─────
立頓茗閒情第一次上市以 15 包入包裝。

C.圖示說明

● 平常販賣的立頓茗閒情 60 包入的單品包裝（圖 5-6），內容器為鐵罐，外面再加上紙盒開窗，讓消費者能看到內裝的金屬罐質感（圖 5-7）。

● 立頓茗閒情 60 包入鐵罐裝的禮盒結構，在陳列、開啟、提袋上都有完整考慮，其生產及成本都是在合理的條件下所產生的創意（圖 5-8）。

D.市場評估

　　禮盒的銷售量通常要先估算當時的經濟狀況及通路需求，以便預估生產的數量。在節慶過後禮盒組下架時，其內容商品還是完整的單一商品，因此必須以不影響其賣相為最佳的規劃方式。立頓茗閒情 60 包入兩罐裝的禮盒組，即是在這個原則下所產生。要能快速地組合成禮盒組，而下架後也不會變成過時庫存品，消費者在節慶時所買到禮盒售價與平日相同，這樣的禮盒規劃方案算是一個雙贏的策略。

圖 5-4 ———
立頓茗閒情 20 包入包裝，因超商通路，就設計直橫兩面供方便陳列。

圖 5-5 ———
立頓茗閒情 40 包量販包。

圖 5-6 ———
平常販賣的立頓茗閒情 60 包入單品包裝。

圖 5-7 ———
平常販賣的立頓茗閒情 60 包入的內裝為金屬罐質感。

圖 5-8 ———
立頓茗閒情 60 包入鐵罐裝的禮盒結構，在陳列、開啟、提袋上都有完整考慮。

\mathbf{Q}uaker
Love Life™

3. 桂格 Light 88 三合一麥片

A. 專案概述

　　臺灣零售穀物市場可分為：三合一穀物、即食穀物及健康穀物飲品三大類。由於健康意識抬頭，整體穀物市場呈現飽和趨勢。市場競爭激烈，低價穀粉的商品推出及替代性商品太多，嚴重威脅到桂格三合一麥片的市占率，於是桂格針對現代人追求健康、低熱量的飲食風潮，推出一杯只有 88 卡熱量的麥片產品，以突破價格競爭的窘境，爭取更多的市場份額。

B. 重點分析

　　市面上現有穀粉商品約有二十幾個品牌，除了少數幾家採用盒裝外，其餘大都以袋裝為主。對於慢慢趨於老化的商品，在末端陳列通路上，極需多些創意來刺激消費者的注意。在眾多穀類品牌多採用較低成本的袋裝式包材來銷售的情況下，雖能藉由袋裝來降低成本，但相對地在創意的表現上便會受到一些限制。桂格 Light 88 三合一麥片，其商品定位為：低脂、低糖、低熱量，所以在新上市的包裝設計上，為求與現有穀類商品袋裝形式有明顯的競爭優勢，便採用較高成本的紙盒型式為包裝設計基材，以求全新面貌於同類商品中脫穎而出，在陳列上能提高消費者的注視率及興趣。

　　紙質的包材是最為普遍廣泛的材質之一，為避免與其他包裝同質性過高，在設計時即可從紙材的特性加以利用，使其多變有趣。六角盒型的造型結構，有別於一般正方盒型之呆板無趣，多角型之造型在視覺設計上較為活潑，若應用得宜，會增加產品陳列上的張力。但在大量生產的機械性上是有些限制，

便於成型之外也需考慮到成型後的牢固及生產裝填的便利性。
採用此款六角形包裝結構，重點在於盒底的生產成型技術問題，
包材要能壓平交貨才合乎降低運送成本及包裝庫存的實際考慮。

因此最後決定採用瓦楞紙版為基材，外面再用銅版紙四色
印刷裱於瓦楞紙版上，使整體可以承受鐵罐的重量，也能有較
強的紙張張力來卡穩鐵罐，但在外表上，也有很好的視覺效果。

C. 圖示說明

● 六角形的結構設計，無論是盒蓋面，還是盒身，在視覺上都
有很好的傳達張力（圖 5-9）。

● 需要以大量的以機械生產來降低人工包裝的成本，而且可以
壓平交貨的結構性向來是平價產品包裝生產的重點，此外成
型後的牢固性也很重要（圖 5-10）。

D. 市場評估

　　差異性不大的同質性商品，在新上市或推出新包裝時，改採一些結構性較強的包裝型式，可以給消費者不一樣的新刺激。桂格 Light 88 三合一麥片採用六角形盒來引起注目，在超市及大賣場通路都有不錯佳績。為了在超商通路也能順利鋪貨，便因應超商陳列上的需求，另推出立式袋裝的便利型包裝，以因應不同通路的銷售需求。

圖 5-9 ─────
差異性不大的商品，新上市時採用一些結構性較強的包裝型式，可給消費者不一樣的刺激。六角形的結構，無論是盒蓋面還是盒身都有很強的視覺張力。

圖 5-10 ——
壓平以機械大量生產來降低人工包
裝的成本。

Dove
德芙

4. 德芙 Amicelli 榛藏巧克力

A. 專案概述

　　德芙是一款巧克力的品牌，旗下有很多系列商品，而 Amicelli 榛藏是較特殊的系列，其產品特性是以巧克力酥卷內溶入「榛果醬」為訴求重點。長期以來，六角形的獨特包裝造型與 Amicelli 有密不可分的印象連結度。以往以 3 入裝為主力的銷售方式似乎分量稍嫌不足，繼而發展出 8 入裝的零售包，以滿足有量多或分享需求的消費群。

B. 重點分析

　　德芙品牌的發展概念是 Daily Gifting，偏向有主見的都會品味，在這個主軸下同時延伸品牌講究的 easy to share 精神，不論是廣告表現、包裝、產品等都在此意念下發展。8 條入的包裝設計，整體的結構將保留 Amicelli 的六角獨特造型，在結構特殊及可大量生產的原則下，延伸出六角盒的結構。在造型與視覺的設計中，都儘量保留 Amicelli 的品牌形象。在材質上，以紙材為包材，不僅在成本上、結構上與視覺都將有較大的空間來發揮。

　　包裝在陳列上因為長六角型的結構，正面有足夠的面積清楚地傳達出品牌視覺，展示效果張力很強。拆封只要將上蓋掀開就能取出產品，正面下方有卡榫的設計，上蓋可蓋回即保持盒型的完整性。多次的重複使用都能完整地保留 Amicelli 的優質品味。

　　設計進行中較難的挑戰是解決開啟方式。銷售時要能展現出商品的完美性，而開啟使用上又要很方便且易撕開，所以在

盒蓋內的結構上，事前在內盒上面先軋好裂線模切。而回蓋上蓋時，為了不會因翹起或無法密合而破壞整體感在下方加紙卡設計。

C. 圖示說明

- 上蓋紙卡結構，回蓋時能卡好上蓋面，增加重複使用性（圖5-11）。
- 上蓋面預先軋撕開用之模切，再上貼合於盒蓋裡面，使撕開取用產品時，能輕鬆地撕裂開取用（圖5-12）。
- 壓扁成型交貨，適合大量生產（圖5-13）。

D. 市場評估

　　巧克力的包裝在造型與結構上，是屬於較感性的商品，需要有較優質的表現，無論在視覺設計或是在結構的獨特性層面，都要有一定的質感。德芙 Amicelli 8 入裝上市後，與原來的 3 入裝同時在架上販賣，成為長銷型的商品（圖5-14）。

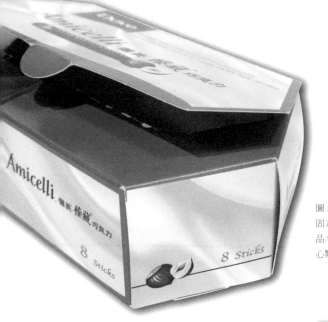

圖 5–11 ─────
固定的品牌標誌的位置，並將產品名及特性，放大聚焦於標貼中心點。

圖 5–12 ─────
預先軋撕開用之模切，貼合於盒蓋裡面，能輕鬆地撕裂開取用。

圖 5–13 ─────
壓扁成型交貨，適合大量生產。

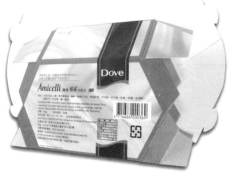

五惠食品

5. 五惠花生醬系列

A. 專案概述

　　五惠食品是一個老品牌，旗下的花生醬及果醬是伴隨著我們長大的商品，因社會及家庭成員的變遷，自行做早餐的市場正面臨萎縮，五惠食品原品牌商品，將維持供應原來的烘焙原料市場及 C to C 的通路，而將旗下的「梨山牌」獨立並重整商品線及品牌識別，以便進軍一般超市通路。

B. 重點分析

　　傳統的花生醬在容量上都很大，因早期的家庭人口較多，使用花生醬的速度相對的也較快，在使用後需將花生醬放於冰箱內冷藏以保品質。受當時的製造技術，往往商品取出使用時會變硬，品質雖沒有改變，但讓消費者的觀感不佳，又因現在小家庭的成長，反而傳統的花生醬及果醬沒有成長，再加上大家健康意識的抬頭，高糖、高鹽的商品事必慢慢要另求出路，所以在容量及產品上都做了調整，容量改為 340g 瓶子為 PET 寬口蓋，產品增加了顆粒及海洋深層鹽，又推出自行研發「花生塗抹醬」改善不易塗抹的特性，商品質感很像慕斯，所以用「呦幼」副品名來代表此系列商品。

　　配合以上的種種改變，在包裝設計上（標貼），首要的條件就是要清楚的傳達商品訊息給消費者，並重新設計「梨山」的品牌標誌。傳統花生醬或果醬的標貼設計，大家都採用大大的水果、大大的花生彰顯出內容物，這次趁著品牌及商品重整之際，我們整理出了一套新的表現手法，將視覺集中於小小的標貼上，並將產品名結合了特性聚焦於標貼中心點，期能與同

類的競品區隔開來，而在花生塗抹醬的新品標貼設計上，我們
加入一些大面積燙錫的圖案表現，讓整體看起來較年輕時尚，
可以拉近一些時尚的消費群。

C. 圖示說明

- 傳統花生醬的表現手法，大大的花生來指內容物（圖 5–15）。
- 將梨山的品牌獨立並固定在標貼的明顯處，又將產品名結合
 特性，放大並聚焦於標貼中心點（圖 5–16）。
- 小標貼採用集中視覺較有力量（圖 5–17）。
- 為了突顯新產品的差異性，在設計上加入一些設計語彙（圖
 5–18）。

D. 市場評估

　　新包裝的視覺表現，由傳統同類品都用 Me too 的手法中脫
穎而出，上市後消費者慢慢的注意到「梨山」品牌的獨立性，
因為新口味及新包裝陸續上市，讓消費者接受此老品牌轉由新
風尚的時代感。

圖 5-15 ———
五惠食品與梨山牌並存，消費者幾乎沒注意到梨山品牌的存在。

圖 5-16 ———
固定的品牌標誌的位置,並將產品名
及特性,放大聚焦於標貼中心點。

圖 5-17 ———
梨山牌集中視覺法,將慢慢應用於其他系列包裝上。

圖 5-18 ———
採用印銀的表現手法增加設計語彙。

6. 山醇咖啡贈品組（on-pack）

A. 專案概述

　　山醇咖啡在上市初期曾藉由搭配贈品的方式來作促銷，讓咖啡以茶包式的特性使消費者能接受。在贈品的選擇上，必須選用與商品有關的咖啡杯，讓商品與贈品能組合成一體來販賣。

B. 重點分析

　　盒裝的商品加上一個咖啡杯，兩種不同體積的物體要將其組裝，除了要降低包材的複雜性與人工包裝的時間成本，同時必須展現出贈品的質感與物超所值，為了滿足以上的需求。首先，必須考慮到咖啡杯的易碎性與展示性，便採用半開放式的包裝結構，才能避免運送過程中損壞，也能讓消費者看到贈品杯的骨瓷質感，增加贈品的吸引力。

　　具挑戰性的是盒裝式的商品有固定的材積，不能被改變，所以就要在贈品的材積上加以修飾，使其既能完整保護贈品，又能與商品組合在一起，在賣場陳列時既可堆疊，又不用擔心贈品被偷走。

　　包材採單層瓦楞紙，不僅成型容易，也不會太厚重而影響骨瓷咖啡杯的質感，而且還可保護贈品杯。結構上便整合成與商品的大小同面積，在 on-pack 時不會因有太多死角，而造成擺放不穩定，降低整體的質感。杯子最脆弱的是杯口及杯把，將杯把完全包在盒內是最好的方法，而為了表現杯型及質感，開窗式結構不能少。所以在杯口處加以保護是必要的，贈品盒與商品最後再用收縮膜 on-pack，一組附贈品的商品上市就完成了。

C. 圖示說明

● 開窗式的設計可以讓消費者接觸到贈品的質感，是最直接的表現手法。上面凸出的結構能保護到脆弱的杯口。

● 將杯把包在裡面，可以避免被撞斷，外盒的設計就以印刷的方式表現出杯子的整體感（圖 5-19）。

D. 市場評估

　　在賣場貨架上，常常看到 on-pack 的組合銷售方式，這些 on-pack 往往因組合物的體積大小與商品差異太大，重量比不平均，內容物的質感等因素而有不同的顧慮。能夠克服體積、材質、成本、結構等因素，得體合理地整合成一體式的 on-pack 是設計者追求的目標（圖 5-20）。

圖 5-19 ───
開窗式的設計可以讓消費者接觸到贈品的質感。

圖 5-20 ───
在賣場貨架上，常常看到買一送一的 on-pack 組合銷售方式。

7. 獻穀米

A. 專案概述

　　由農委會苗栗農改場輔導，公館農會出品的「獻穀米」，係以傳承七十餘載的技術與品質所生產。獻穀米生長在土壤肥沃、泉水清澈的環境下，並以嚴苛的耕作栽種技術，曾獲得日治時期日本天皇御選食用。所生產的米粒飽滿晶亮、飯香四溢。現以「日皇御選‧台灣一番米」的形象推廣給一般大眾，成為公館農會最具代表的好米代名詞。

B. 重點分析

　　因公館農會自營品牌「獻穀米」產量無法與市售量販米相比，我們採以精品伴手禮定位來做為區隔，整體包裝以線畫方式表現出農夫耕作及天然的草地、土壤，以此來呈現獻穀米的兩大特色－環境、技術。品牌 Logo 則清楚的置於上方，左上方並加上公館農會的 Logo 來顯現農會出品的用心。品牌上方以毛筆字如同畫作的題詩般書明產品的特點：灌溉獻穀田‧優質姊妹泉水‧栗公館忠義米‧日皇昭和嚴選。而公斤數以紅色刻印置於文字落款處。

　　為突顯白米的晶瑩白亮，整體刻意以黑色的包裝為主色。細細的淺灰線條印於黑色上，讓整體呈現細膩豐富卻不張揚的特性。產品名則以反白呈現。為顯現糙米的樸質纖維，整體刻意以白色的包裝為主色。細細的淺灰線條印於白色上。

　　延續獻穀米的包裝設計風格，將白米、糙米各以真空包裝成磚型包，以麻繩綁起，並將兩包以筷子串起，整體如同扁擔。

可依需求自由組合兩白米、兩糙米，或一白米一糙米之組合裝。古樸的農趣，可作為伴手禮品。

　　另製作小包米的禮品包裝，整體圖像以淡雅的色彩呈現，搭配米色的底色，表現出古樸的質感，在質樸中顯現精緻的細膩質感。手提袋則採用袋型的形式，提把處以反折方式增加精緻感。整體以黑色為主，側邊則印上品牌小故事，讓人們更加認識獻穀米。必要的，贈品盒與商品最後再用收縮膜 on-pack，一組附贈品的商品上市就完成了。

C. 圖示說明
- 白米及糙米的三公斤裝，將用黑白極度對比的顏色來區別，開窗式的設計可以讓消費看到獻穀米的質感（圖 5-21）。
- 將 600g 的小包米真空成為正方型，以麻繩綁起，並將兩包以筷子串起，整體如同扁擔般（圖 5-22）。
- 另製作小包米搭贈手提袋，是專攻伴手禮的禮品包裝（圖 5-23）。

D. 市場評估
　　傳統的米包因體積較大，常常被陳列於貨架最下層，消費者到農會展示中心，往往會忽略它的存在，經規劃後將獻穀米朝禮品定品，除了陳列上可以集中並推出主題促銷，在農會的網站也有販售，以 600g 市售的價格來比獻穀米最高的，但是得到一些新婚消費者選購為喜宴回禮，由此可見價格並非絕對的（圖 5-24）。

圖 5-21 ——————
一黑一白的對比設計正可彼此襯托質感。

圖 5-23 ——————
在貨架上層將獻穀米全系列商品陳列在一
起，增加銷售。

圖 5-22 ——————
選購單包或是對包，裝入一致性形象的手提
袋，增添品牌的質感。

圖 5–24 ———
背景的一張簡單影像，不用多餘的文字，
就可以感受到獻穀米的品牌精神。

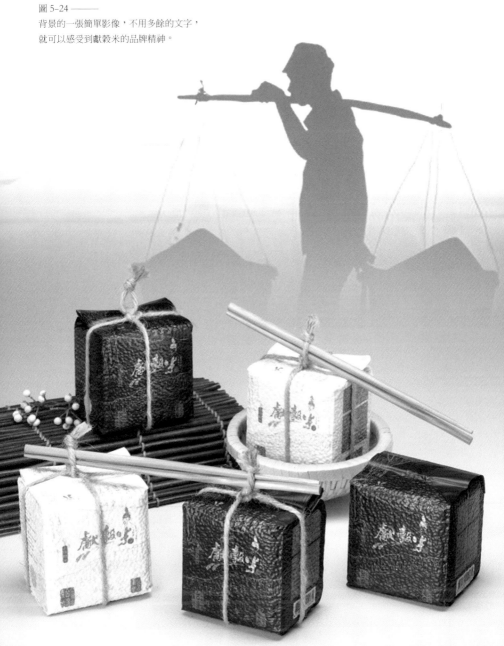

8. 遊山茶訪烏龍茗茶系列

遊山茶訪
YOSHANTEA

A. 專案概述

這系列的產品是二十年前即開始有計劃珍藏的一批烏龍老茶,每到二十年,即上市一批收藏二十年的老茶。臺灣氣候較為潮溼,烏龍老茶要收藏二十年實屬不易,因此二十年的老茶並不多,屬限量珍藏類的茶品,在遊山茶訪品牌之下歸於 一支特殊的產品線,需要為此特別的產品做命名及包裝規劃。

B. 重點分析

珍藏二十年的茶品,第一印象就是「老」,但若要從「比老」這件事來進行設計,市場絕對拿得出比二十年還要老的茶;因此設計反向思考,以簡約現代的調性、賣新不賣老的概念來詮釋老茶,在一片老舊傳統的老茶包裝當中,這一款賣新不賣老的包裝立即引起消費者注目,並將其命名為「烏龍茗茶」。

為了收藏保鮮的問題,內袋採真空鋁箔包,沒有太大的設計空間,但在鐵罐這個第二層包裝設計上,即是設計與印製加工可發揮的表現空間。大量留白與簡約的線條由鐵罐一直延伸到溼裱盒的第三層包裝,在色彩的應用上,特別在鐵罐印上金屬油墨,因此鐵罐的色彩呈現一種特殊質感,而不是常見的印紅或印藍效果。第三層包裝採用的是溼裱盒,除了延續一致的視覺之外,在屋頂有雙斜邊,為簡約俐落的包裝增添視覺衝擊,並延展至產品說明書及手提袋。在第一批烏龍茗茶成功上市之後,繼而推出比較便宜的系列性商品,同樣延伸一致的設計調性,但鐵罐上即採一般的印製油墨,並非特殊的金屬油墨,而且外盒採用硬紙板摺盒,不過依舊維持了 30° 傾斜屋頂的設計。

C. 圖示說明

- 簡約的視覺表現，完全跳脫老舊傳統的思考（圖 5–25）。
- 雙斜邊的盒頂帶來視覺驚喜（圖 5–26）。
- 一致的設計調性延伸至所有設計品項（圖 5–27）。
- 其他系列的產品延用相同的設計調性（圖 5–28）。

D. 市場評估

　　一系列的設計從包裝延伸到產品說明書及手提袋，整體乾淨現代的設計調性為烏龍茗茶帶來新風貌，完全跳脫一般老茶給人的陳舊印象，在競品環伺之下，輕易地展現自我風格。

圖 5–25 ———
簡約的視覺設計，突破傳統茶包裝的印象，讓茗茶更有新意。

圖 5–26 ———
外盒上端雙斜邊的結構設計更添加簡約中的神祕感。

圖 5–27 ———
產品說明書到提袋視覺都保持一致的調性。

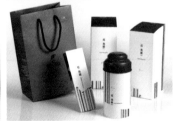

圖 5–28 ———
其他系列產品的統一包裝調性。

9. 遊山茶訪精典系列

遊山茶訪
YOSHAN TEA

A. 專案概述

遊山茶訪是由嘉振茶葉自創的品牌，品牌創立初期推出各式各樣的茶品及各種容量的包裝，遊山茶訪除了幾個自營的門市及茶葉博物館販售外，最為大宗的銷售通路在於機場的免稅店，此為高山茶的系列商品所做的包裝設計。

B. 重點分析

臺灣茶長期以來有好品質的代表，其中高山茶系列更是廣受觀光客所青睞，茶品的包裝首重在茶的保鮮問題上，所以內袋採用鋁箔真空袋是最安全方便的選擇，傳統習慣上也都使用有蓋的馬口鐵罐，方便保鮮易保存，綜合以上客觀的包材條件，所以設計的工作重點將放在如何提升包裝的質感。

因為包材已決定，唯一可創意的就是外盒的造型及材料，我們採用長方型盒。上下蓋的簡單結構，改以上蓋長，下蓋短的造型，這樣就可以做比較完整的視覺設計，不會因為短上蓋而不易處理視覺，在經驗上常有上下蓋的盒子，但視覺上都很難對準，我們就將上下圖案分離處理，下座就用汝窯冰裂紋的圖案來當底紋，上長蓋就可處理兩種茶的品名。

在顏色上我們用黑色上霧面 P，再燙錫線及燙金線來做為區隔，讓兩者看起來有一系列感，內罐馬口鐵部分在黑色印上消光效果，下面的汝窯冰裂紋部分就保留瓷器的光亮質感，整體上黑色與淺色對比，質感上亮與霧對比，濃郁的色彩更能傳達臺灣高山茶的特色。

C.圖示說明

● 簡約的方盒造型，濃黑色加上繁複的燙金細線，整體透露出
　一點點的奢華感（圖 5-29）。

D.市場評估

　　上市以來此款包裝設計在機場的商店銷售量，據統計曾為
觀光客伴手禮排行榜之首，而已直銷到大陸「遊山茶訪」品牌
自營門市，嘉振茶葉自喻此系列包裝，為遊山茶訪品牌創立以
來的精典代表款。

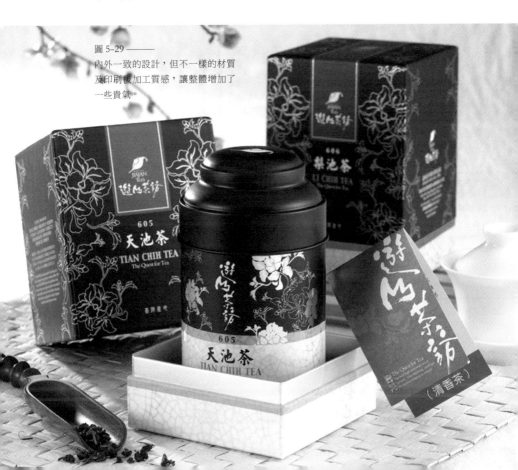

圖 5-29 ——
內外一致的設計，但不一樣的材質
及印刷後加工質感，讓整體增加了
一些貴氣。

CHA
520
TEA BAR

10.CHA520 系列

A.專案概述

咖啡，高調成為品味的代名詞

茶，依然低調散發幽香的濃韻

手心溫度新時尚

優雅文青愛喝茶

CHA 520 我。愛。茶

由創意田公司開發的茶品牌，鎖定年輕人的文創市場，品牌主張如上所敘，提倡優雅文青愛喝茶，茶依然低調散發幽香的濃韻，由此切入的設計包裝。

B.重點分析

「個性鮮明是我的特色，低調簡單是我的本色，絢麗七彩，茶言觀色」，是我們用於此包裝設計的概念核心，傳統市售茶包裝都以馬口鐵罐居多，因應小量多樣的文創通路，如採用公版鐵罐，就少了些自己的特色，而現在市面上茶商品，已經多到不差一個、兩個新品牌的消長，商品的包材從手工包到制式鐵罐、傳統圓紙罐，塑膠罐應有盡有。

消費者被大量的商品創意洗禮後，還有什麼沒接觸過？還有什麼是我們創意沒想到的變成是個挑戰，而小量多樣的包材，要思考的是製作加工的模組化，但是只要是模組化難免會有一些受限，再觀一個新品的上市，架上的排列面積大小，對於被注目率是相對地重要，所以決定推出七款茶組合。

我們採用七種亮彩的色卡紙，將結構做成立體粽子造型，選用手感上猶如觸摸細絨布的進口紙質，在上面簡單的用絹印，印上白色的品牌，單個包大小適合做為訪客的小伴手禮，這是臺灣現行小公司、小品牌、小商品，所面臨的現況，唯有變並把商品及包材以最小化來處理。

C.圖示說明

- 整體簡約都會時尚的視覺表現，完全跳脫老舊傳統的思考（圖 5-30）。
- 七種色彩七種茶組合創造視覺驚喜（圖 5-31）。
- 大小適中自用送禮小伴手（圖 5-32）。

D.市場評估

此系列上市後，在陳列上配合一些文創通路，設計了專屬 POP 幫助促銷，並在不同的通路，搭配不同的色彩組合（圖 5-33）。

圖 5-30 ———
立體粽型的結構，多面陳列多色組合。

圖 5-31 ———
七種色彩七種茶組合。

圖 5-32 ———
自用送禮兩相宜。

圖 5-33 ———
各賣場陳列狀況。

第二節｜飲料及水類個案解析

液體商品在包裝設計上，最先要解決的是容器包材問題，而這又與內容物及廠商的生產設備有關，一般都較偏向紙（利樂包）、塑膠、玻璃等為最大宗，因為這類包材開發已久又較穩定，在使用後的回收及處理系統相對也較完善，除紙類在外型上限制較多，其他的包材在造型上可變化的空間就很大，但要注意的是，每類包材的成型方式及印刷條件都不一樣，所以設計也需配合印刷工藝而有所改變。

1. 台灣勁水

A. 專案概述

臺鹽是臺灣製鹽機構，該機構研究人員發現由海平面幾百米以下提取海水進入製鹽的過程中，有許多充滿微量元素的海洋深層水因此而流失，研發人員遂建議可以將製鹽過程中原本當做廢料的海洋深層水提煉做為商品來販售，也可以為臺鹽增加營收。

B. 重點分析

此款商品原計劃以高價水進入市場，銷售渠道也非一般的通路，而是五星級酒店或是商務艙，因此客戶投入大量資源，從瓶型開始設計，為了營造稀有的珍貴感，特選用玻璃瓶為容器材質來進行規劃。瓶型設計共提出三款方向，方向一：以海豚造形傳遞「勁湧臺灣‧盡現峰芒」；方向二：以海鹽堆成的鹽山造形，傳遞「登峰造極‧無人能及」；方向三則是臺灣著名的燈塔造形來發展，象徵「亞洲之光‧顯耀國際」之意象。最後定案採用方向一「勁湧臺灣‧盡現峰芒」，此概念將臺灣的島型與海豚的身型做結合，由海裡躍出，既呼應產品源頭（海水）又經營臺灣印象。透明的玻璃瓶身穿透感很強，瓶身的前方印上「台灣勁水」（臺語發音近似「臺灣真美」），背面則

印上王羲之墨寶「勁」字，前後兩個層次的穿透感更突顯了水質的清澈無瑕。

　　這款容器屬異型瓶，再加上玻璃材質，開模與生產過程簡直是難上加難！此款商品並非大量流通的快速消費品，因此客戶並沒有計劃在初期即投入大量的生產，反而希望打造出收藏大於飲用的價值感。這款瓶型寬窄比例懸殊不小，再加上手工生產、不規則的玻璃材質，耗損率相當高。在進入開模之前，玻璃燒製師傅提出兩個重點：瓶型最窄的寬度不得小於最寬處的三分之一，否則易斷裂；另外，瓶口中心必須對應到瓶底的中心。要謹守這兩個原則，既要有異型不對稱的設計感、又要能站得穩，設計師與玻璃燒製師傅來回修改數次，終於能進入開模階段。此支玻璃瓶是手工生產，因此每一只成品都是獨一無二，沒有一模一樣的兩只瓶子。

　　瓶蓋除了螺旋蓋，另加了一個塑料外蓋，為將來改色或換造型預留了伏筆。且為了避免消費者拿著外蓋而拎起一整瓶，在咬口的緊合度刻意改為略鬆，消費者一拿起外蓋即可與瓶身脫離，避免咬口沒有咬緊瓶身，一拿起即脫落摔碎引起危險。

C. 圖示說明

● 異型瓶在玻璃型身與塑蓋咬合上，會有不密合的狀況發生，所以先行用手工木模打樣，以檢驗兩者之間的結構（圖 5-34）。

● 異型瓶無法上機器量產，只能用單模手工吹瓶，每天產量約在七百～八百瓶之間（圖 5-35）。

● 用手工打造的玻璃瓶質感，讓飲用者拿在手上，倍感尊貴，無論自用或送禮都屬佳品（圖 5-36）。

D. 市場評估

此款產品並非大量生產的快速消費品，雖然原本有計劃投入快銷品的市場，但是幾經評估，最後還是決定僅做 VIP 珍藏的紀念瓶，畢竟一瓶定價約新臺幣 250 元的 700ml 飲用水屬於奢侈品，能買得起的消費者應該很少，願意買來僅做收藏的消費者更是少之又少，但是能設計一款旗艦級的紀念水，也是一個特別的案例。

圖 5-34 ——
左圖為玻璃初坏與手工塑蓋的咬合測試，右圖為開模前的手工模。

圖 5-35 ——
手工瓶與上蓋塑膠材質的吻合度，靠著就是老師傅的經驗了。

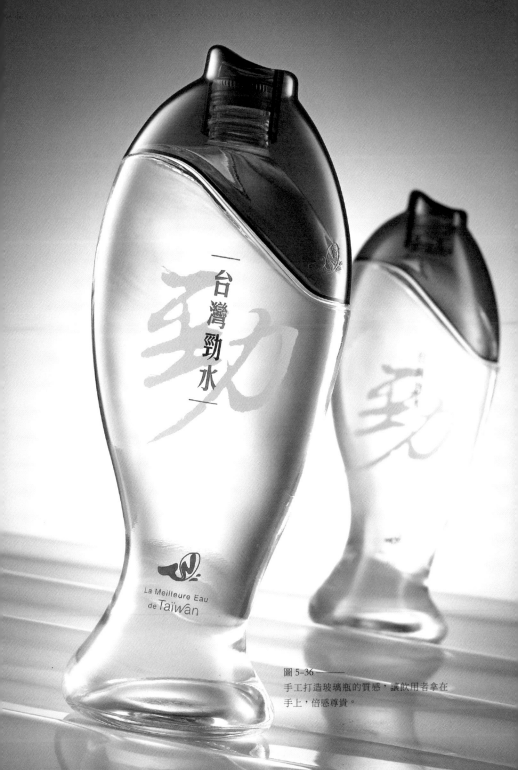

台灣勁水

劲

La Meilleure Eau
de Taïwan

圖 5-36 ———
手工打造玻璃瓶的質感，讓飲用者拿在
手上，倍感尊貴。

2. 波蜜系列

A.專案概述

　　市面上的果菜汁一哥「波蜜」，是久津實業公司的龍頭商品，也是臺灣果菜汁的代表，他們曾找過設計公司協助修整，但修正過頭沒有得到改善，反而影響了銷售，有時修改一個舊包裝比重新設計還難，約在 20 年前我們接手做包裝的重整，並經過幾年來果菜汁市場的發展，我們又陸續設計了一系列的商品包裝。

B.重點分析

　　在消費者的印象中，市售飲料包裝只要是出現芹菜及紅蘿蔔就代表著是果菜汁，這個印象是集各廠商的果菜汁包裝設計都一樣，好的是消費者很容易找，不好的是各廠商都一樣，誰能得到什麼好處就各憑本事。

　　我們接到包裝改善的指令是希望年輕時尚化，讓年輕的消費者也能接受果菜汁口味，以擴大消費族群，我們思索著一個在同業中具代表性的商品（品牌），要留下什麼與現有的消費者溝通，再來就是創造出什麼新價值，去擴展另一群消費者（年輕族群）。

　　我們並沒有拿著大刀亂砍，以為接一個知名品牌就盡力的表現，而抹煞原有品牌的價值，來創造個人的設計成就，一個商業設計團隊是要用理性客觀的角色來思考，最後我們調整了波蜜標準的位置及大小，並把下面的水果及蔬菜重新排列，讓它們看起來合理且顆顆皆新鮮，把群化的水果們提高，下方留

白並加上陰影，整體看起來比原來滿滿的水果（沒有呼吸的空間）更年輕時尚。

幾年後波蜜也企圖推出低糖的新口味，因當時的口感問題怕消費者無法接受，最後沒有推出，近年來整個健康概念的商品，已慢慢被消費者接受，才陸續推出低卡系列，包裝雖保有了波蜜果菜汁印象，但也能清楚的分辨出兩者的差異。

C. 圖示說明

- 修整過的包裝無論在各種包材上都有清盈時尚感（圖 5-37）。
- 低糖新口味的包裝已到打樣階段，最後沒有上市（圖 5-38）。
- 低卡口味的果菜汁，先推出 400ml（76 大卡）反應很好，再推出 250ml（48 大卡）搶攻女性市場（圖 5-39）。

D. 市場評估

一個老品牌能被消費者接受，其實重要的還是商品本身的品質，以及求新、求變來順應市場，包裝的改變都只是階段性的任務，而在當下階段性的時刻裡，設計者只要好好的把品牌資產做橫向的延伸就好。

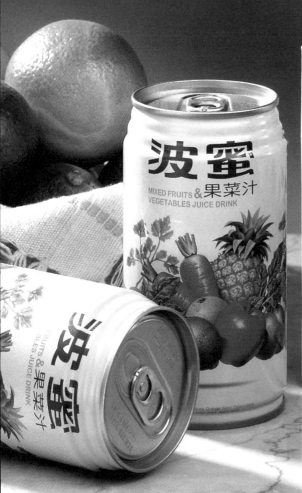

圖 5-37 ────
波蜜果菜汁 20 幾年前的新包裝。

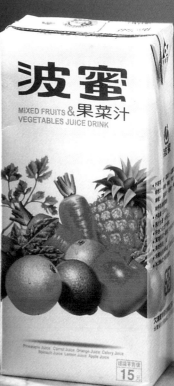

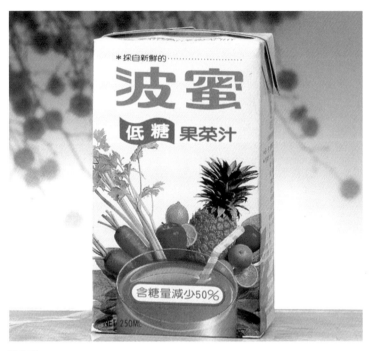

圖 5-38 ———
波蜜低糖果菜汁（打樣品）。

圖 5-39 ———
波蜜低卡果菜汁的演變。

3. Le tea 系列

A. 專案概述

　　Le tea 是豐和豐年公司的旗下品牌，定位於年輕粉領的市場，並將推廣主力放於流行音樂行銷中，本次工作是如何將第一號口味，延伸到未來的口味上且形象要一致。

B. 重點分析

　　Le tea 品牌的第一號口味，在包裝設計上就很成熟，也有一定的消費群及喜好度，我們接受用第一號口味包裝，來延伸到其他口味上，第一號口味是單一水果味，而未來商品的開發慢慢朝雙口味的市場發展。

　　單一口味在色彩及圖文的整合上較能集中，雙口味在訊息上就必需考慮到色彩的調和性，但又要塑造出口味別的明視度，不論怎麼配色最後還是要有食慾感及甜美的口感，這是設計食品及飲料類包裝不變的法則。

　　包材受限於收縮膜，並套於有菱線約 PET 瓶上，正面的視覺中心難免會受瓶型上的兩條菱線有所影響，而收縮膜在印刷上漸層的細部會失色，很難將兩色漸層融合的很順，設計前如能知道這些包材印製條件在提案及完稿上用特別色，來避開這些不完善的技術，在包裝上架前的工作流程中，我們就能少踩一些地雷。

C. 圖示說明

- 第一款水蜜桃口味是以白色系為底，覆盆莓是第二款口味，在底色上採用大面積的紅色來引起口感（圖 5-40）。
- 同樣為奇異果單一口味，但採用兩種不同的奇異果於一瓶，在色彩上就採用了兩色疊印來代表兩種奇異果（圖 5-41）。
- 同樣為蘋果單一口味，還是用紅蘋果及青蘋果兩種於一瓶，就採用兩色特別色來疊印，要注意漸層的順暢度（圖 5-42）。

D. 市場評估

　　當時紅極一時的 Le tea 系列商品，搭著音樂行銷的崛起，順勢推出延伸系列品牌 Le power 並與電玩及五月天做結合（圖 5-43），而 Le tea 也推棒棒堂及黑澀會偶像團體兩組紀念款包裝（圖 5-44）。

圖 5-40 ————
採用大面積的紅色作為包裝基調。

圖 5-41 ————
兩色相近的色系在疊印時要注意色相的清晰度。

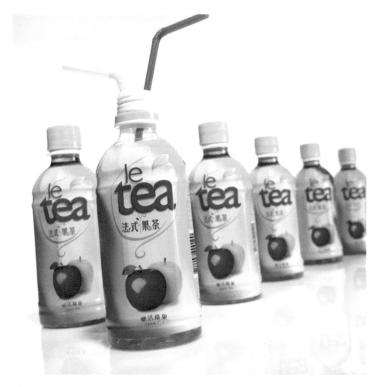

圖 5-42 ———
受收縮膜的印刷限制，要注意漸層的順暢度。

圖 5-43 ———
電玩版及五月天的紀念款。

圖 5-44 ———
偶像團體的紀念款包裝。

4. 動元素

A. 專案概述

AQUARIUS 的前身為水瓶座運動飲料,是可口可樂公司旗下品牌,在臺灣以「動元素」重新上市,依據日本版包裝的視覺元素延伸為臺灣區的包裝,並再延伸至其他口味及其他包材上。

B. 重點分析

包裝的視覺元素雖然是依據日本版來進行優化,但在漢字(品牌名)與英文字的品牌團化處理,兩者的視覺平衡感要協調,再來就是水波底紋的處理,不是用四色套印而成,是採用單色來表現水波,所以在色調及層次上要處理偏硬調,才適合於收縮膜及鋁罐上印製。

而底色雖然看上去感覺只有一色藍色漸層,但其實使用了兩色藍色來套印,使漸層更順暢層次才能分明,而漸層藍色又要有透明感,所以在收縮膜底層不能印白,但上面的品名及水波紋又是白色,整隻包裝看起來整體是藍色調,但其中虛虛實實的印刷效果,在完稿上確實是下了功夫才完成。

正好配合 2008 年的北京奧運,第一波上市包裝,就造勢推出,奧運跆拳道國手楊淑君與桌球國手莊智淵以及日本隊蛙泳四面金牌的北島康介,做為新上市的推廣主題版包裝,在三人的影像處理上,為了配合包裝的整體調性,將他們做高反差單色調處理,用白色印於藍色上。在鋁罐上商品特性的 icon,為了配合鋁罐的凸版印刷技術,在小小的圓形內要做出漸層的效果,我們直接用像素的方式來使漸層順暢。

C. 圖示說明

- 主包裝上市後，維他命口味的推出就依它的視覺延伸，讓兩支商品能有統調，又能區分出口味別（圖 5-45）。
- 第一波上市的包裝配合奧運推出主題版紀念包裝（圖 5-46）。
- 同樣的設計元素，因為在不同的包材上，要用不一樣的處理手法（圖 5-47）。

D. 市場評估

　　重新上市的動元素，正逢奧運季，採用了選手推薦的策略，又在大量廣告推波助瀾下，容易被消費者接受，陸續在一些特定通路上上架，如可口可樂的自動販賣機、高鐵車上及一些小吃店，以新商品而言它的上架能見度是高的，所以很快建立了自己的市場，後續又推出 2000cc 大瓶裝（圖 5-48）。

圖 5-45 ———
要有統調又能區分出口味別是
系列商品的重點。

圖 5-46 ———
奧運主題版紀念包裝。

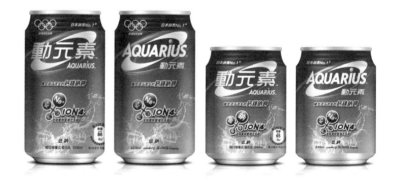

圖 5-47 ———
要在鋁罐的包材上呈成跟收縮一樣的視覺。

圖 5-48 ———
上市後市場反應不錯再陸續推出大瓶裝。

第三節｜菸酒及其他類個案解析

菸酒類算是奢侈禮品，這類的設計手法常常會以拉高質感作表現，菸酒都是屬於感性非民
生必需品，因此商品的消費對象買的是一種感覺，而感覺的經營需透過質感來呈現，如再
置入一些使用時的互動行為，或是一些高科技的材料組合較易提升整體質感。
其他家用雜貨類的包裝設計，大部分還是將商品訊息及功效清楚的提供給消費者為原則，
而功效的表現最好以使用後的情境比較能被接受。

1. 馬諦氏（Matisse）21 年蘇格蘭威士忌禮盒

A.專案概述

　　馬諦氏多年來經營高級威士忌，深知產品要能滿足不同消
費族群，不能僅限關注高端消費者的飲用習慣，而忽略大眾消
費者的需求，因此精心設計出 21 年與 19 年的單一純麥蘇格蘭
高地威士忌，針對這兩款產品設計禮盒。

B.重點分析

　　為了表現酒的珍貴，常可見植絨裱褙或精緻木盒的表現手
法。此次為了表現出窖藏的神秘與珍貴，設計突破了舊有的盒
裝思考，以拉盒開啟結構設計，當開盒時宛如啟動窖藏威士忌
的醇釀芬芳，讓威士忌的璀璨光芒在內盒耀眼綻放，陳列時完
美襯托出瓶身的弧線，將蘇格蘭的華麗與厚韻盡收眼底。

　　這款馬諦氏 21 年蘇格蘭威士忌，春節新包裝採用金屬質感
的材質為配件，外加金黑搭配的手提袋，在節慶的氛圍裡送禮
或自用，都能感受到馬諦氏的尊貴價值。

C. 圖示說明

● 型式定案後，在視覺提案上提出較多方向來討論（圖 5-49）。

● 以拉盒開啟設計盒蓋左右開啟時，耀眼綻放能襯托出瓶身的
弧線（圖 5-50）。

● 後續依此結構再簡化所發展出的系列商品（圖 5-51）。

● 配套設計的外提紙袋（圖 5-52）。

D. 市場評估

　　21 年的新年禮盒推出後，市場反應相當熱烈，因此將同樣
的下拉結構盒應用在 19 年的同系列產品包裝，表現洗鍊簡約的
時尚感，禮盒結構呼應了開啟的驚喜感，其特殊性也引起相當
熱烈的討論。

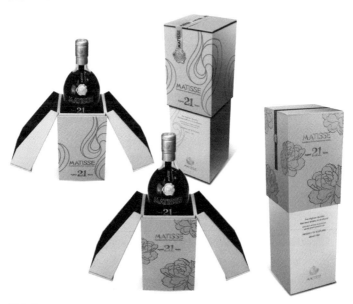

圖 5-49 ———
型式定案後，在視覺提案上提出較多方向來討論。

圖 5-50 ———
以拉盒開啟設計盒蓋左右開啟時，耀眼綻放能襯托出瓶身的弧線。

圖 5-51 ———
後續依此結構再簡化所發展出的系列商品。

圖 5-52 ————
配套設計的外提紙袋。

2. 馬諦氏（Matisse）1972 年禮盒

A. 專案概述

　　為了讓品酒人士嚐到最高品質的單一純麥威士忌，馬諦氏集團特別延請調酒大師挑選出擁有寶石般價值的單一純麥威士忌，推出 1972 年單一原桶（Single Cask）純麥蘇格蘭威士忌，全球限量 196 瓶，市售價格約人民幣九千元；另有 1972 年單純麥（Single Malt）蘇格蘭威士忌，全球限量 1021 瓶，市售價格約人民幣七千元。

B. 重點分析

　　這兩罐系列性酒品相當珍貴，在季節變化、陽光、空氣、橡木桶、原酒等天然因素多重協奏下，所呈現出相當豐富層次的熟成風味，如同上帝賞賜給人類的奢華創作，由「挑戰上帝的味蕾」概念出發，表現珍貴收藏的概念，在設計上想到了「書卷」的形式，一層一層包覆收藏，再一層一層驚喜開啟，搭配鋼琴烤漆的細膩質感，稀有不可多得的珍貴感，自然不言而喻！

　　這樣開啟的方式如同進行款待自己的儀式，也是一種享用珍品的儀式。跳脫產品本身的品質優劣，許多消費者在做高價消費的同時，就像是在進行一場自我催眠，而這自我催眠必須靠一種儀式來加深消費的價值感。

　　說得更明白些，許多高價的產品會以繁複的包裝層次來提升產品的價值感與神秘感，藉由一層一層包裝的開啟，這開啟的動作就是一種進入享受產品的儀式過程，少了這個儀式過程，似乎產品的價值感也跟著少了些，這是深層的消費心理，如同

開啟一個神秘的禮物，這份期待與興奮，相信你我都曾有過。

　　想通了這點，也就不難理解為何高價的商品會不惜成本投入包裝設計，因為，這就是不可或缺的儀式！

C. 圖示說明

- 精緻的奢侈品在包材選用都很細緻，為了方便提運及保護包裝，專為它設計一個外箱（圖 5-53）。
- 配套的產品說明書及新上市發表會的陳列（圖 5-54）。
- 兩款系列的設計以顏色及材質來區分（圖 5-55）。

D. 市場評估

　　為了這兩款威士忌的上市發表會，另外設計了陳列規劃與相關製作物，增添整體高級神秘感。這兩款威士忌的稀有性，僅有 1000 多瓶，深深吸引了許多專業品酒人士的關注。

圖 5-53 ——
第一層外紙箱是保護包裝，第二層包裝是保護產品，所以除了保固還要好取用。

圖 5-54 ————
配套的產品說明書及新上市發表會的陳列。

圖 5-55 ———
兩款系列的設計以顏色及材質來區分。

3. 好家釀

A.專案概述

　　公館農會所出品的好家釀，為酒類產品的品牌，品牌下之產品係以公館鄉所生產的各式特有的知名作物為原料，秉持傳統釀酒製法而成，再以現代科技之產品包裝技術保存。不僅具有公館鄉的農產特色，更因應消費者不同場合與飲用情境的需求，推出三種不同的酒精濃度酒品。

　　現以帶有傳統古樸的手作風格與簡約質樸的設計調性，結合「公館佳酒，醇香佳釀」的形象，推廣給一般大眾，成為公館鄉農會最具代表的酒品代名詞。

B.重點分析

　　苗栗縣公館鄉盛產多種臺灣珍貴優秀的農產作物，不論是：紅棗、紫蘇、芋頭，甚或有紫蜜之稱的桑椹，品質優良的蜂蜜，都是公館鄉農會不斷協助培育與推廣的驕傲。除了享用新鮮的農產作物、加工鮮製的食品外，現在又多了一個更佳的選擇：醇香的公館家酒－好家釀。

　　好家釀是公館鄉農會的酒品加工廠，經過多年的努力研發，將公館鄉農產作物，以傳統釀酒工藝生產所製造。為了嘉惠各類消費者需求，並推出濃、中、淡三種酒精濃度的酒品，讓您不論是休閒自飲、好友歡聚或宴會宴客，都是很好的選擇。好家釀的酒滴滴醇香溫順，入喉香氣回韻，讓您品嚐到如同手作般的家酒風味。單品包裝 6° 淡酒 200ml，以優雅直線型的瓶器為主，以切合女性主要消費群的需求。12° 酒 300ml，以長葫

蘆型的透明瓶器，讓產品的色澤晶瑩透出。45°濃酒 300ml，同
12°酒的瓶器，但由於濃酒為蒸餾酒，無色透明。故瓶器採咬
霧效果的瓶器，以增加產品的質感。

　　為便利酒瓶的使用方式，並節省印製成本，瓶器上一律印
製「好家釀」的品牌，不同口味別以水滴狀貼紙以不同色、字
貼於瓶上（背面貼上成分等說明文字貼紙），再加上頸部吊卡
將口味圖騰、口味名稱、酒精度數印製其上，以增加產品的識
別度。

　　單品外盒以仿木紋紙張來表現手作的質感，為節省印製成
本，統一以黑色印製品牌及底紋，同於瓶器設計不同口味及濃
度，則以口味別貼紙貼上。

　　伴手禮組包裝為了增加「好家釀」品牌的手作質樸風格，
盒體及提把採用瓦楞紙版層層黏貼成盒，內放兩瓶酒（不再放
單瓶酒的外盒，以節省包裝量），上方開啟處再以紙繩纏繞綁
起。禮盒上單純以黑色印上酒甕、石牆的輔助圖案，並將品牌
標誌融入其中。

　　盒體採用回收的瓦楞紙箱，選擇相同厚度的瓦楞紙來製成
內層，前後兩層再使用新的瓦楞紙印製，這才是真正落實環保
包裝的理念，當消費者打開伴手禮，見到回收的瓦楞紙，更能
感受企業的用心。

C. 圖示說明

● 內部使用回收的瓦楞紙箱（圖 5-56）。

● 以瓦楞紙軋型拼貼成盒子，再以紙繩纏繞綁起，突破以往酒
　盒的高價印象（圖 5-57）。

● 為省成本瓶型採用公模瓶，加印好家釀白色字（圖 5-58）。

● 伴手禮組包裝整體為手作質樸風格（圖 5-59）。

D. 市場評估

　　以公館鄉當地特產自釀的手工酒，與市售大品牌的酒相比，
在量上無法比，但在自營的農會特產門市販售，已供不應求常
見遊客們人手一盒，自用或贈人皆適合。

　　對於以地區性的農會產品，能在自己的通路上經營一個品
牌，不靠廣告，靠的是手作的溫度感，對遊客來說買的不是酒，
而是一份對這土地的認同。

圖 5-56 ———
採用相同厚度的回收瓦楞紙製成內層。

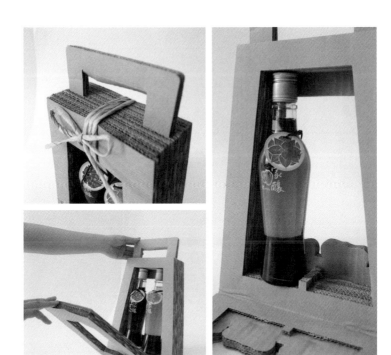

圖 5-57 ———
適當包材的選用，加上方便開啟的結構巧思，有時就是一個包裝的決勝點。

圖 5-58 ————
單瓶外盒採用木紋紙，凸版印黑色加上口味標貼讓整體更有手作感。

圖 5-59 ———
伴手禮組包裝僅外層使用新的瓦楞紙來印製
品牌標誌，真正落實環保包裝。

幸福
花醉

4. 幸福花醉

A. 專案概述

　　任何節慶的活動，用心的商人總會找到商機，臺北花博會期間所推出的商品不下千種，連酒商也可以提供商品來因應，這系列「幸福花醉」紀念花酒，是由福祿壽酒廠所發售的應景紀念品。

B. 重點分析

　　為配合臺北花博會，福祿壽酒廠特別以花香為概念，調配了四款紀念花酒，以茉莉、野薑花、甜橙、玫瑰四種香型，52° 濃酒 135ml 的規格設計包裝。

　　因為是採限量商品制，所以在酒瓶的部分採用公版瓶，除了節省成本外也能配合上市的時效。外盒的設計以瓶型為主，為了使上細下粗的瓶型能固定在盒內，我們設計一個固定及緩衝的結構。通常在一些酒品或是易碎品的禮盒設計上，在內襯的固定及緩衝結構上最為重要，而這類的商品重量都不輕，除了結構外選擇可適性的材質也是一個成功的關鍵。

　　內部的結構完成後，再來就是考慮盒子整體性的展示及使用方便性，我們用軋型的方式，在禮盒的正面挖個窗，以滿足消費者眼見為憑的心態，能清楚的看到內容物，並避免禮盒都被打開檢查而損壞。

　　禮盒體積不大，如要大方有氣派，就需採用上下蓋或是溼裱盒來呈現，此款小瓶紀念酒，以女性小清新為風格，我們採

用上下抽取的結構，加上緞帶為小提手，因為包材不貴售價不高，整體看起來又有貼心感，讓遊客比較輕鬆選購。

C. 圖示說明

- 在瓶子的下半部印上一圈，以花果為紋路的白色線畫，帶出微醺的幸福美感，頸部再用收縮膜套上口味別（圖 5-60）。
- 專為女性消費者打造，整體使用粉色系呈現小巧可愛風（圖 5-61）。
- 內襯量身定做的設計，可固定及緩衝結構，巧妙的將商品穩固的置入禮盒中（圖 5-62）。

D. 市場評估

此應臺北花博會開發的新品，在花博期間被選為代表性伴手禮，也在農委會主辦的伴手禮推廣發表會中受表揚，同時又獲得經濟部技術處雲林縣政府地方型 SBIR 計劃專案研發。

除了上述的成績，這良好的商品印象也延續到福祿壽酒廠所推出的商品，其中「芙月」米露水（做月子專用的水酒），更是同類商品中的知名商品（圖 5-63）。

圖 5-60 ————
公版瓶經過設計也能顯現出的很獨特。

圖 5-61 ———
一瓶一盒裝,小巧可愛。

圖 5-62 ———
依瓶型量身定做的內襯,將商品穩
固的置入禮盒中。

圖 5-63 ———
月子專用的「芙月」米露水系列。

RAINBOW
虹牌油漆

5. 虹牌油漆

A. 專案概述

　　虹牌油漆是臺灣本土的大品牌，由於國外的競爭廠商多，近年來無論在產品品質及功能上都不斷的推陳出新，利用虹牌油漆改新的品牌形像之際，將線上的包裝重新疏理，並延伸於全系列上。

B. 重點分析

　　不管是新屋舊屋，粉刷之後煥然一新的模樣，總能讓人心裡萌生小小的幸福感。隨著 DIY 技術的日益便利，改變空間的色彩，讓舒適的空間為居家生活注入活力，是許多家事達人假日的休閒活動。

　　虹牌油漆新系列的設計，採用可愛豐富的插畫手法來貫穿整體系列感。除了表現各款油漆不同的特性及用途，虹牌更想傳達的是，讓消費者在拿起虹牌油漆新系列商品的時候，能被有趣的圖案吸引而會心一笑，激起對生活更多動人的美好想像。

　　包裝材料由原來的馬口鐵罐改為 PP 罐，而標貼圖案由原來的馬口鐵印刷，改為膜內貼標的技術，於 PP 射出成罐時一體成型，易清洗不刮傷，不用擔心油漆的汙漬影響到包裝的美觀。

　　整體設計在罐子上半部，以新品牌識別來做為固定的格式，多餘三分之二的面積，再來表現產品的特色或功能，創造一些專用或是功能的 icon 將其固定於下面，把所有的訊息定位及適位的規範好，以能教育消費者正確的選用產品。

C. 圖示說明

● 整體可愛豐富的插畫，別於競品用家庭生活照片的表現手法（圖 5-64）。

D. 市場評估

此系列的整體是用輕鬆活潑的表現手法與消費者溝通，讓消費者感到油漆工作可以輕鬆 DIY，不用專業也可以是專家的親和性。

圖 5-64 ———
單瓶外盒採用木紋紙，凸版印手作感。

6. 莊臣威猛先生系列

A.專案概述

家庭化工類商品在日常生活中，已是不可或缺的必備品，世界各大化工廠無一不投入這個紅海市場，在市售同類產品功效愈趨同質性，並沒有差異化的市場裡，唯有建立品牌的專業感及權威性，才能走出自己的藍海策略。

B.重點分析

這類的商品，在包裝設計的要求上，主要能給消費者的直觀是功效及訊息層次，是屬於非常理性的包裝設計工作，對一個設計者來說是很大的挑戰，訊息處理如果不到位，在貨架上只看到一個大大的品牌標誌，是打動不了消費者，所以不是個好做的包裝類型。

消費者看到大大的品牌標誌，只是接觸包裝的開始，看起來熟悉並認同的商品是有可能被拿起來看的第一步，再來如包裝上無法快速並清楚的傳達出此產品功效的訊息，消費者會再把精力轉移到其他的品牌或品項上，此時包裝上再大的品牌標誌會變成是個負擔。

在講求分工分類的時代裡，家化類商品也不例外，然而在同品牌又同品類的產品群往往考慮到系列性的問題，首先會在容器造型上採用一樣的容器，如果又採用同樣的顏色，整體的分辨度就只能靠包裝上的標貼了。

　　這些客觀的包材條件，設計者只能當做是基本條件，從另一個角度來看，這也是消費者看到熟悉並認同的品牌整體印象，設計的責任就是好好的梳理產品的功效及特性，透過設計的編排，把訊息做出層次，讓消費者在 3 秒鐘看到他要的資訊。

C. 圖示說明

● 不論怎樣的容器或瓶子顏色的差異，扣掉占據包裝上一半的品牌識別，剩下的一半就是設計師發揮的地方（圖 5-65）。

● 包裝上的任何訊息，所擺放的位置，icon 的造型、大小及顏色，都有相對的視覺層次因果關係（圖 5-66）。

D. 市場評估

　　莊臣威猛先生清潔系列，長期以來樹立了屬於自己的品牌形象，在此品牌資產下，每推出一隻新產品，容易順著這個形象延伸下去，但也很難在此，因強烈品牌形象的牽制下，又要把每支產品的功能表達清楚。

圖 5-65 ———
同型同色的包材，消費者能分辨的就是包裝上的訊息了。

圖 5-66 ———
小小的使用環境的背景底圖，有
時就是決勝負的關鍵。種類味標
貼讓整體更有手作感。

第四節｜伴手禮個案解析

伴手禮是介於禮盒與單品之間，通常以「組盒」的形式販售，臺灣的光觀產業發展中所衍生出的一種「類禮盒」的商品，它的設計會比單品來的多元，可以是自家商品的「組盒」，或是異業結合的商品「組盒」，可玩限量、限地域等，可提、可盒沒有規則，通常消費者會期待這類伴手禮能物超所值，所以設計呈承要高貴但不貴。

1. 滿漢肉鬆禮盒組

A. 專案概述

　　禮盒市場在年度的銷售重點上占有極大份額，大眾消費型的商品在逢年過節的市場上，都會推出一些禮盒組或伴手組等商品以因應市場上的需要，而禮盒內容往往是從平時所販賣的商品予以組裝或加上贈品等方式來組成。

　　禮盒的銷售目的除了增加銷售業績外，也能增加曝光率，引起消費者注意，在此提升品牌形象的貢獻上有一定的力度。

B. 重點分析

　　一般消費者對於禮盒售價也是決定購買的因素之一，平時的單品售價多少，消費者都很清楚，也可以從賣場上查知。在組成禮盒後，消費者可輕易計算出此禮盒組的價值是多少，通常不太願意多付出高於此價值的錢。因此，禮盒若售價過高將影響銷售。企業因控制成本而不附額外贈品時，禮盒組的包材成本更是需要控制來設計（除非結構及包材能增加其附加價值）。

　　因考慮到包材的成本，設計時也因此而受到限制。一般的禮盒在販賣上，消費者習慣以手提袋來裝禮盒，為了滿足這個

需求，包材的成本勢必又得增加，因此禮盒組往往是薄利多銷的項目。

　　以滿漢肉鬆、肉酥商品為例，平時販賣價格是固定的，將兩罐商品組合成禮盒來販賣，消費者一算便知售價總和。而這種為了年節所促銷的禮盒組，往往定價還必須低於平日的售價，這些增加出來的包材與手提袋成本，可能會嚴重消耗其利潤。但為了顧及品牌的形象及因應年節禮盒市場的需求，卻又不能缺席，因此在兩難的情況下，此專案的設計重點，便是將原來高成本的禮盒改良成具有合理包材成本的形式，卻仍不失禮盒的質感。

　　設計師經過思緒整理之後，發現原來單一商品本身的鐵罐包材在保存及印製都很好，只要稍加修飾即可表現出商品的質感，設計的重點應放在手提的方便功能上，這也是消費習慣上較大的突破點，於是將隨盒所附的手提紙袋設計在禮盒組上，便可方便手提，又具有禮盒型式的功能。這樣的設計，將其包材成本降低到只需原先的10%，既達到客戶的需求，又讓包裝具有整體性，而且在人工包裝及運輸成本上也降低了許多。

C.圖示說明

● 原來的禮盒成本很高，有底盒、內襯、盒蓋及手提紙袋（圖 5-67）。

● 單張紙展開，軋工成型，加上兩色印刷，大幅降低了包材成本（圖 5-68）。

D.市場評估

在大量採用盒裝形式的禮盒市場中，滿漢肉鬆禮盒組採直立式陳列，消費者可看到、摸到商品的內容物，心理上比較安心。而陳列面積少、賣相完整，只要是選定的就可以馬上提走，在銷售行為上也簡便了許多。

圖 5-67 ————
原來的禮盒成本很高，有底盒、內襯、盒蓋及手提紙袋。

圖 5-68 ───
單張紙展開，軋工成型，
加上兩色印刷，大幅降低
了包材成本。

2. 品茶郵藏 B&W 系列　　　　品茶郵藏 B&W

A. 專案概述

　　由創意田公司所自創的商品「品茶郵藏 -B&W」，是將茶品與郵票相結合的一組禮品組，整體形象以黑與白（Black & White）強烈對比跳脫茶品的傳統感，對年輕一代的消費者而言，藉由個性化的包裝設計顛覆沉悶印象，讓喝茶成為一種時尚新選擇。

B. 重點分析

　　茶，時尚新選擇。在黑白衝突中取得平靜，在黑白對比中取得平衡。沉浸臺灣茶香，喚醒味蕾與感動，完整體驗臺灣茶文化。這是品茶郵藏 -B&W 的商品定位。

　　由專業製茶師傅手工炒製，特選五款臺灣茶品搭配對應，中華郵政發行的茶葉郵票小全張，有別於市售茶葉產品的單一性，此組商品內附的郵票蓋上產區的郵戳，更增添了臺灣在地文化的溫潤感及茶產區的標示性。

　　每一款茶葉口味搭配如：醍醐金榜（包種茶）、濃韻傳說（鐵觀音）、舌尖滿足（阿薩姆紅）、味蕾醒覺（烏龍茶）、擁抱晨曦（東方美人茶），如同心情小語文字，讓人看了會心一笑，微微觸動心靈角落。

　　在禮盒組內附有一張設計師親手簽名款「臺灣茶葉郵票」小全張，及臺灣五大茶葉詳細介紹及精彩創作過程。

C. 圖示說明

- 以真空鋁箔包作單袋裝，再放入多邊梯型的紙盒內，外標貼作品味的區分（圖 5-69）。
- 每盒心情小語的貼心設計，由設計師手寫而成，有別於一般打字體的制式感，增加些手工感（圖 5-70）。
- 用五小白盒放置於大黑盒內，讓收禮者先看見外黑盒，打開時看到小白盒，產生驚艷感（圖 5-71）。

D. 市場評估

　　一家中小企業所研發的新商品，上市時在通路的開發並非一蹴可幾，尤其在文創禮贈品的大市場中，要被注意到確實不是一件容易的事，再好的商品概念，再好的計劃，到了多變的市場，唯有適時的應變，成功與否就交給時間了。

　　不同特性的通路，有不同的陳列配合，有時在充滿書香氛圍的通路中，我們會建議將品茶郵藏 -B&W 裸陳列，文靜昂首的在那裡，因為這是限量的商品，給懂得質感的人（圖 5-72）。

圖 5-69 ———
制式的盒型，外面再貼上口味標貼，紙盒全部以卡榫成型，可以降低成本。

圖 5-70 ———
心情小語由設計師手寫而成，增加些手工感。

圖 5-71 ———
黑白對比的設計，顛覆沈悶傳統茶的印象，讓喝茶成為一種時尚的清新感。

圖 5-72 ———
身處的環境中已有太多的叫賣，喝一口臺灣茶香，暫時拋開沉悶的生活，品茶郵藏 -B&W
沒有華麗的包裝，因為我們跟你一樣不需要偽裝。

3. 麥維他 go Ahead! 聖誕禮盒組

A. 專案概述

　　西方節慶裡，聖誕節、情人節的禮盒市場很受到年輕消費者的喜愛，主要販賣糕餅類商品的企業更是不會放過這一年兩次的重大銷售熱點。麥維他 go Ahead! 鮮果薄餅看準耶誕節慶的市場大餅，推出伴手組合禮，以因應聖誕消費市場的銷售。

B. 重點分析

　　禮盒市場分為禮盒組及伴手組，傳統節慶中，如：新年、中秋、端午等節日是華人文化中不可或缺的重要慶典，在禮盒市場中屬於大型的傳統送禮規格，各廠商一般都推出較大型的禮盒組來滿足應景時的大量消費需求。而在西洋節日中，如：聖誕節、情人節的禮盒市場，則屬較小型、個人的送禮商品需求，一般廠商都會把重點放在商品的組合上，最常看到的是異業結合的商品組合形式的禮盒組。

　　年輕人間相互送禮，舞會、聚會等非正式的場合裡，彼此互贈小禮物，以示好感。這種較偏感性形式的消費需求下，伴手禮的外觀美感往往相當重要。麥維他 go Ahead! 鮮果薄餅，在聖誕節時推出的伴手禮盒組，因販賣的時間很短（促銷活動期往往是從聖誕節前兩周到當天就結束的），無論在商品的組合，還是包裝的設計上，都採取較機動性的策略。包材成本較低，而且也需要考慮到生產線上的組合方便性及物流的易配送性，這些設計前的整合動作非常重要，往往成功與否，都決定在前期的準備動作。

　　由於考慮生產的機動性及降低包材成本等要素，麥維他 go Ahead! 的聖誕伴手禮，在創意上就採用低成本的環保回收紙漿為基材來作為促銷包的材料，將禮盒設計成房屋的造型，小巧可愛。屋頂的成型上，就以開模、灌漿成型的方式來處理，而底部則以厚紙折成盒型，再蓋上紙漿成型的屋頂造型，整體便呈現出聖誕屋的趣味效果。底部盒型的大小可放入兩包鮮果薄餅商品，而在屋型外面再套上彩色印刷的卡紙，便可更為鮮明地傳達出耶誕節慶的視覺效果，使整體包裝在貨架陳列上能符合節日的銷售氣氛，又能將商品及品牌傳達給消費者，讓消費者能清楚快速地選購這組伴手禮。

C. 圖示說明

- 原形提案時，屋型整體都是以紙漿成型，但底盒因生產模具技術的不純熟，唯恐拖延了整體進度，因此最後改採用厚卡紙折成盒型替代（圖 5-73）。
- 紙漿外盒套以彩色紙環，在設計上即可有較大的視覺表現空間（圖 5-74）。

D. 市場評估

　　應景禮盒市場的包裝設計規劃常與時間在競賽，上市前的各個環節都不容馬虎，而在競爭快速的禮盒市場裡，既要成本低、創意新、組合快，常是設計師的最大挑戰與考驗，充足的事前準備工作常可幫助上市時銷售成果的呈現（圖 5-75）。

圖 5-73 ———
原形提案時，屋型整體
都是以紙漿成型。

圖 5-74 ———
紙漿外盒套上彩色紙環，在
設計上即可有較大的視覺表
現空間。

圖 5-75 ──────
禮盒設計既要成本低、創意新、組合快，常
是設計師的最大挑戰與考驗。

4. 立頓金罐茶業務推廣組禮盒（Sales Kit） **Lipton**

A. 專案概述

立頓金罐茶是原裝的進口罐裝茶葉，主要販賣於五星級飯店的餐飲部及高級西餐咖啡廳，以歐洲皇室高級精緻的口味為販賣重點。為了推廣專業紅茶的飲用茶道，特延請日本的西洋茶道大師來臺舉辦金罐茶的新品上市發表會，發表會的邀請對象為五星級的廚師及販賣通路的經銷商等，並非針對一般消費者進行發表。

B. 重點分析

因應發表會的召開，不但要讓與會者瞭解產品的特色，並可試飲產品的特殊風味，除了必要的產品說明型錄外，尚需要設計一款業務推廣用的試用組合裝（Sales Kit），整體感覺要與原商品的包裝具有一致性。在這樣的概念下，首先需要瞭解試飲包的份量有多少，才能進行設計工作。

廠商希望在這套試用組合裝中，放入此次主力推廣的四種口味，而試飲的茶葉量每一口味約可沖泡兩杯。以上的需求釐清了以後，即開始進入設計工作。因發表會的時間在即，而且不希望在樣品包裝上花費太高的包材成本，因此便採用紙質為基材來設計，而且發表會的發放份數不會太多，採用紙質是最方便經濟的方法。

首先要克服的是，如何將原商品的包裝質感（八角型鐵罐）延伸到紙質的樣品盒中，因為原商品是採用馬口鐵壓製成罐型，

再加上蓋子，整體呈現長八角型罐型，這樣細膩的罐型結構要用紙質表現出來是有些難度。紙材可以用模切加壓線的技巧，來表現各種多變的結構，而這一切都必須以可以生產糊型為原則。在盒子糊型時都需要壓平等待糊膠乾透之後，才能成為盒型。而在可壓平的條件上就有一些限制，例如：一定要能對折或是偶數的對折，且對折壓平時兩邊要等邊等條件。

既然決定用紙材為包裝基材，又要跟原商品的整體感呈現一致，所以在單盒的結構上沿用原八角盒的造型，做出迷你的小八角紙盒。當四個口味的單盒完成後，要如何將此四個小八角盒集合在一起，就有比較多的想法。試用組合裝的主要目的是要讓與會來賓或經銷商在收到這份精緻的小禮物時能產生興趣，進而採取下訂單之銷售行為；在這樣的目的下，設計便得滿足這樣的需求，於是將四個單盒一字排開，展示出正面，這樣的展示效果最強。而且盒子的正面面積較大，可以清楚地標明四種口味別，以展示其豐富性，讓來賓與經銷商能再一次地加深對此四種口味的印象。四個單盒再用一個特殊的結構紙盒放置，其造型是八角型盒頗為豐富，但在品牌的識別性上就比較弱了，因此就需要在外盒上加強品牌識別。

由於外盒正面的大部分面積用來展示四個單盒，因此在結構上就要再創造一些空間來經營品牌的形象，於是就在外盒的正前方創造出一個斜面空間，這部分正好是獨立的一個平面，可以完整地傳達出立頓金罐茶的品牌形象。而斜面的視覺角度正好與一般人的視線成垂直，面積夠大也清楚，視線再往上延伸，四個口味的單盒就排放在盒內。外盒的色系及品牌的視覺效果慢慢延伸到盒內的四個單盒，使其具有整體性。最後再套

上一片透明的 PVC 片，於 PVC 片上燙金一個 L 字，加上同色系的手提紙袋，整體的質感就可完整地呈現出立頓金罐茶皇室尊貴的形象。

C. 圖示說明

● 單口味的小盒包裝採用可壓平生產的結構（圖 5-76）。
● 外盒梯型的斜面結構設計，可以獨立且完整地傳達出立頓的品牌形象（圖 5-77），而整體是延伸原商品的視覺效果，使贈品與原商品整體表現出精緻感（圖 5-78）。

D. 市場評估

　　這款試用組合裝，主要目的是要讓來參加立頓金罐茶紅茶茶藝說明會的來賓、採購人員、記者等能更直接、清楚地認識紅茶的歷史、茶葉等級的分類、專業泡茶、飲茶之道及紅茶的口味、產地等知識，再進一步地推展立頓金罐茶的專業、高等級的品味，而非市面一般普及消費性紅茶，進而讓這些五星級飯店的採購人員產生訂購行為。這款試用組合裝也不負使命完成客戶要求，獲得相當的好評，甚至有人提議將其量產化，可以在一些特定通路販賣。但實際執行上是有些難度，因為它的內容量太少，售價不可能因包材成本而提高的情況下，要能擁有合理的利潤，存在一定的難度，而且量產時需靠大量人工組合而成，也是成本會增加的因素。基於以上的一些條件，若要量產，需要重新再思考結構的方式，基於不同條件的設定，設計也需要跟著調整，才是適當的商業設計。

圖 5-76 ———
單口味的小盒裝壓平
的結構。

圖 5-77 ———
梯型的斜面結構設
計，使整體視覺有延
伸的效果。

圖 5-78 ———
試用組合裝整體感覺
要與原商品的包裝具
有一致性。

5. 立頓花釀茶情人節禮盒

A. 專案概述

主動開創商機是行銷上的高明手法，節慶商品處處有，各家廠商都可以推出節慶商品。立頓花釀茶因商品屬性關係，在情人節推出禮盒組，正可謂是製造商機進行促銷的好案例。

B. 重點分析

在行銷手法多元化的商業競爭中，常有異業結合的行銷手法，雙方因特殊的行銷手法，結合在一起，彼此皆可產生一些利益。立頓花釀茶平時販賣的是紙盒茶包，其產品特性亦很適合對飲分享的概念。在情人節這個充滿甜蜜的節慶裡，如何讓花釀茶的香味充滿在這個值得相互分享的日子裡，就是這次行銷的主軸。

雖然分享的概念產生了，但只有立頓花釀茶單品組合成情人節禮盒，則顯得有點形單影隻，異業結合正好克服了這些問題。Guylian 心型巧克力，在巧克力市場中有專屬的獨特定位，立頓花釀茶與 Guylian 結合，於情人節推出這款花茶巧克力情人節禮盒，在眾多禮盒商品中，顯現出其獨特性。

兩種商品本身的單包裝就材積面積及視覺設計都不盡相同，如何將這兩款商品結合在一起，將是這次設計案需克服的重點。首先要設計出一個可以將兩個商品置入的結構盒，紙材即是最能發揮結構性的素材，而且在生產時間及成本上也都是較經濟的選擇。

設計上利用模切、壓線的方式將整張卡紙加以加工，再單面印刷，待盒子成型後，從外到內都能呈現整體設計感，更能將體積較小的 Guylian 巧克力襯高，使它能與立頓花釀茶在同一平面上，最主要的還是利用結構方式將 Guylian 巧克力盒卡緊，使之不易滑落或移位，以免收禮者打開盒子後，看到盒內的凌亂組合，產生不好的印象。

整張卡紙印刷、加工完成後送到包裝工廠，再經過折盒成型、放入商品、裝箱出貨，在生產流程上沒有太多的配件加工，而包材壓平之後體積極小，折型省事方便，全部的生產成本、流程、時間等都是配合情人節的銷售期而規劃。

C. 圖示說明

● 整張卡紙單面印刷，利用刀模、壓線的加工方式，使折型成盒後，能展現裡外、雙面印刷的視覺效果（圖 5–79）。

● 而藉由卡紙的厚度、兩面折型增加挺度，能在成型後保護產品並具有展示的效果（圖 5–80）。

D. 市場評估

節慶型促銷商品，在銷售量上有一定的市場規模，各廠商都不願放棄這個銷售的時機，除能在銷售數字上有好成績之外，最主要的目的是不希望自己的商品在這標竿性的節慶促銷中缺席，可以讓特定消費族群增加對商品的印象，進而提升品牌的形象（圖 5–81）。

圖 5-79 ───
單面印刷利用刀模、壓線的加工方式，使折型成盒後能展現雙面印刷的視覺效果。

圖 5-80 ───
藉由紙的厚度、兩面折增加挺度，能在成型後保護產品並具有展示的效果。

圖 5-31
節慶型促銷商品，各廠商都不願放棄這
個銷售的時機。

6. 品茶郵藏 - 松菸限量款　　　品茶郵藏

A. 專案概述

誠品松菸臺北文創 Taipei New Horizon 開幕期間，與創意田公司的自創品牌 2gather「品茶郵藏」跨界合作，在二樓 EXPO 文創商場，推出「品茶郵藏×臺北文創」限量紀念組。

B. 重點分析

「品茶郵藏×臺北文創」開幕限量紀念小禮組，包裝造形靈感源自臺北文創館的外觀，由許多不同尺度的圓弧拼組，面對都市道路的建築北面，日本建築大師伊東豐雄先生，在建築立面的板柱上，分別以暖色系（橙黃、橘紅）以及草地色系（青綠、碧綠）迎接走在道路上通勤的民眾，設計風格相當耀眼可愛。

由臺北文創館外型轉換而來的限量小禮組，形隨機能的結構下，我們採單片插卡的型式，將它建構成為立體盒，中間再放入茶包，每盒都是純手工，更具限量紀念的價值。

為顯限量的尊貴感，在紙材方面特別選用，進口美國可樂厚卡及德國絲絨卡，粗厚穩重及細滑精緻的質感，兩種相衝突的質感來呈現，並全部採用雷射雕刻製作。

最後在頂蓋面上，用雷射半雕方式，雕上「品茶郵藏×臺北文創」標準字，以彰顯它的純正性及典藏紀念的價值。

C. 圖示說明

● 臺北文創館的建築立面的板柱上，分別以暖色系（橙黃、橘紅）以及草地色系（青綠、碧綠），設計風格相當耀眼可愛（圖5-82）。

● 「品茶郵藏×臺北文創」限量紀念組，包裝造形靈感源自臺北文創館（圖 5-83）。

● 純手工一片一片的組合後，茶包再放入中間的空間，最後封頂，一個限量紀念組才完成（圖 5-84）。

D. 市場評估

　　當一個一個的限量紀念組完成，並在賣場的展售台上，陸續的堆疊起來時一切的努力看到數大就是美的成果，這是一個限量商品，期待的就是有緣的消費者（圖 5-85）。

圖 5-82 ———
建築大師伊東豐雄先生設計的臺北文創館。

圖 5-83 ———
包裝取其意，形於外的「品茶郵藏×臺北文創」限量紀念組。

圖 5-84 ───────
每一片的組合，都看到設計的巧思及堅持。

圖 5-85 ───────
數大就是美的陳列效果。

PACKAGE
DESIGN

第
六講 ×
個案練習。
────────────────────────────
PROJECT EXERCISE

有人曾提過：
向書學、向人學、向地學、向物學。
一

It has been told that learning acquires from books,
people, earth, and everything in the universe.

　　學習過程由基礎到專題，從多元到專業，無論你接觸過多少論述，看過多少篇文章，終究都是別人的經驗及成果，有人曾提過：向書學、向人學、向地學、向物學。

　　本書前幾個章節從包裝的基本定義及功能、包裝與品牌的關係介紹到未來包裝趨勢與個案分析，已有系統的論述及分享，在包裝結構的基礎已達「向書學」的目的，不恥下問是求學問裡最經濟又實惠的好方法，身旁同儕交流、師長的專業修養及學術專長，都是「向人學」的好目標。

　　再來就是親身體驗了，有人為了更深入地去感受那種氛圍，會到相關展場現場去感受，筆者曾在包裝設計課程教學中，將同學帶到大賣場去現場教學，那是一間活生生的教室，沒有刻意的安排，一切都是真實的場景，在其中一切理論論述，任何設計觀點，都可以得到印證，這就是「向地學」的意義。

　　最後就是要親自動手去製作一個包裝結構，從實際執行中才能體驗出種種細節，這是一個踏實的經驗，它將會伴你走進包裝設計的世界，以下幾個練習就是開啟你「向物學」的一扇窗。

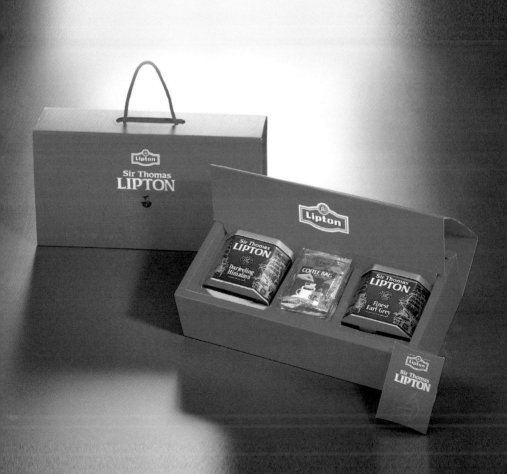

第一節｜禮盒設計（提運練習）

禮盒型式各式各樣，在包裝設計中需要結構設計的地方也較多，而本節練習的主要目的是讓各位實際動手設計一個禮盒包裝，除了將內容物保護好外，重點放在不再另附手提袋，即能將此款禮盒直接提走，並在賣場陳列時也能清楚的展示出內容組合，所以本節的練習主軸為：「提晃及運輸練習」，在提晃時更不能讓內容物分散。以下將用下列的「創意策略單」來條列說明練習時該注意的事項。

1. 創意策略單

姓名			年　　月　　日
● 練習科目	提晃運輸練習		
● 練習內容	將兩罐圓型的玻璃罐置於包裝結構內		
練習說明	目的	需將目標物置於盒內經提晃五次以上目標物必須不散落	
	產品介紹	兩罐同大小的玻璃罐（內容物需裝滿）	
	對象	45-55 歲女性為主	
	通路	超商及百貨賣場（實體通路）	
● 設計項目	一個結構完整（密閉或開放式）並有手提功能的禮盒		
● 必備元素	需將兩罐有內容物的玻璃罐放入並可提動		
● 表現方向	易組裝、易開啟並方便展示		
● 結構材質	紙材及另一材料（自選一種）		
● 注意事項	可用接著劑及其他方式接連		
● 練習方式	草圖 → 電腦線稿 → 原寸白樣模型完成		
● 時間進度	二週		
● 附件說明	圖 6-1		

2. 評分標準

練習科目	提晃運輸練習		
練習內容	將兩罐圓型的玻璃罐置於包裝結構內		
主觀評分	目的達成度	10%	
	對象精準度	5%	
	通路陳列度	5%	
客觀評分	設計項目	20%	
	必備元素	5%	
	表現方向	30%	
	結構材質	10%	
	注意事項	5%	
	練習方式	5%	
	時間進度	5%	

圖 6-1 ———
本參考案例，是由一張紙及單面印刷（只印紅黑兩色）所設計而成，利用紙張自然彈性的特性，採用簡單的刀模結構來製成，包裝成品陳列效果強，購買後可直接提走，不必再另附手提袋，在成本及商品的組裝上，都比原來傳統盒式的成本及效率上節省很多，將省下的包材利潤回饋給消費者，更能增加此款伴手禮的競爭優勢。

第二節 | 包裝彩盒設計 （展示練習）

在包裝設計工作項目中，一般彩盒的設計工作最為普遍，而本節練習的主要目的是加入一些視覺的學習，除了將內容物包好外，重點將練習放在賣場陳列展示時，消費者的心理感受，除了能清楚的展示外，還能具堆疊的效果，有時賣場會以堆箱陳列的方式來配合促銷，所以本節的練習主軸為：「展示練習」在眾多商品陳列於賣場貨架上的視覺效果，將用下列的「創意策略單」來條列說明練習時該注意的事項。

1. 創意策略單

姓名		年　月　日
◉ 練習科目	展示設計練習	
◉ 練習內容	將一支有特殊功能的筆置於包裝內並具展示效果	
◉ 練習說明 目的	需將目標物置於盒內並能展示出特性	
產品介紹	一支有特殊功能的筆（如：給老人用的握筆）	
對象	無限制	
通路	百貨賣場（實體通路）	
◉ 設計項目	一個結構完整並有單支或兩支以上的展示功能的彩盒	
◉ 必備元素	除設計項目的完整性，尚需加入視覺設計。	
◉ 表現方向	易組裝、易展示並需表現產品特性	
◉ 結構材質	無限制（只能用三種材料以內）	
◉ 注意事項	可用接著劑及其他方式接連	
◉ 練習方式	草圖 → 電腦色稿 → 原寸彩色模型完成	
◉ 時間進度	二週	
◉ 附件說明	圖 6-2、圖 6-3	

2. 評分標準

練習科目	展示設計練習		
練習內容	將一支有特殊功能的筆置於包裝內並具展示效果		
主觀評分	目的達成度	10%	
	對象精準度	5%	
	通路陳列度	5%	
客觀評分	設計項目	20%	
	必備元素	5%	
	表現方向	30%	
	結構材質	10%	
	注意事項	5%	
	練習方式	5%	
	時間進度	5%	

圖 6-2 ———
本參考案例，是將單支筆包裝成可獨自販售的包裝，市售的造型筆或是功能筆，多半是集中於一個容器中只靠一些 POP 來做說明，而些案例是將單支具特殊手握功能的造型包裝，並利用其刀模結構一體成形，用紙卡榫的方式將筆置入，在下面延伸出一張產品說明 DM，使整體可以站立在平台上，再配合一打裝的小型紙展架，讓它看起來時尚輕盈。以上作品為選手蕭巧茹、王尹伶培訓習作。

圖 6-3 ——

本參考案例，是 Lux 洗髮露新商品發表會時贈送來賓的禮盒，整體視覺調性以閃亮輕盈
為主軸，在禮盒結構上加入了互動的設計，當來賓依名次坐在自己的桌前，眼前呈現了
這款的禮盒，順手掀開盒蓋，內盒將慢慢的升起，最後呈 30 度角與來賓面對面，取下贈
送的手錶，錶上印有來賓的大名，這一刻的互動讓所有的來賓都有閃亮（巨星專屬的尊
榮感）感覺，整體盒型成梯形的結構，與閃亮輕盈的主軸呼應。

第三節｜瓶型容器造形設計（使用機能練習）

包裝容器及瓶型的設計是包裝設計中最具挑戰性的工作，整體重點是使用機能的設計，除了內在材質與外在型式美學外，更要考慮到消費者在使容器時的人體工學，尤其針對銀髮族或兒童商品，更要考慮他們的體能及使用場合的安全性，本節練習的主要目的是要設計出一只使用方便的瓶器造型練習，就用下列的「創意策略單」來條列說明練習時該注意的事項吧！

1. 創意策略單

姓名		年　月　日
練習科目	使用機能練習	
練習內容	將設計一瓶食用油容器造型	
練習說明　目的	因造型結構設計能更方便的使用此容器	
產品介紹	5 公升的食用沙拉油	
對象	25-40 歲女性消費者為主	
通路	大型量販賣場 (實體通路)	
設計項目	設計一款 5 公升的容器	
必備元素	方便提運，方便使用	
表現方向	輕盈時尚感	
結構材質	塑料	
注意事項	瓶高不超過 30cm	
練習方式	草圖 → 電腦色稿 → 原寸平面色稿完成	
時間進度	二週	
附件說明	圖 6-4	

2. 評分標準

練習科目	使用機能練習		
練習內容	將設計一瓶食用油容器造型		
主觀評分	目的達成度	10%	
	對象精準度	5%	
	通路陳列度	5%	
客觀評分	設計項目	20%	
	必備元素	5%	
	表現方向	30%	
	結構材質	10%	
	注意事項	5%	
	練習方式	5%	
	時間進度	5%	

圖 6-4 ———

本參考案例，是一瓶傳統容器的改造方案，市面上只要有強勢品牌的出現，其他跟從品牌將會依其觀察到的「表面資訊」而行其後，傳統油品容器（5L）都是圓筒狀，中間套上瓶標印上品牌，綜觀所有陳列各品牌都極類似，在賣場的視覺競爭下瓶瓶出色，最後只有看誰的廣告投放力度大。

老二品牌要翻身，就需找到差異點來切入，廣告傳播的事就交給專業，而設計師可以做的是從包裝結構來思考，重新定位形象，當然就不能再用圓筒瓶，而新瓶結構設計見仁見智，客觀的消費者使用之人體工學，就要好好琢磨琢磨。

第四節｜自由創作（環保材料使用練習）

環保議題是消費者與企業之間一個難解的課題，企業不斷的在找替代包材，消費者也不斷的在學習接受新材料，本節練習的主要目的是用環保的材料去設計一個包裝，從練習中找到設計創新能與環保平衡，盡量以最不浪費材料的手法來設計，就用下列的「創意策略單」來條列說明練習時該注意的事項吧！

1. 創意策略單

姓名			年　月　日
● 練習科目	環保材料應用練習		
● 練習內容	自由設定商品（以固體類為原則）		
● 練習說明	目的	將自選商品用最省材、最環保的方式包裝	
	產品介紹	將自選商品的特色表現出來	
	對象	自己設定	
	通路	自己設定	
● 設計項目	少耗材、少加工		
● 必備元素	必需能量化生產		
● 表現方向	原樸自然感		
● 結構材質	需具環保概念不二次加工的材料（只能用二種材料以內）		
● 注意事項	可用接著劑及其他方式接連		
● 練習方式	草圖 → 電腦色稿 → 原寸模型完成		
● 時間進度	二週		
● 附件說明	圖 6-5		

2. 評分標準

練習科目	環保材料應用練習		
練習內容	自由設定商品（以固體類為原則）		
主觀評分	目的達成度	10%	
	對象精準度	5%	
	通路陳列度	5%	
客觀評分	設計項目	20%	
	必備元素	5%	
	表現方向	30%	
	結構材質	10%	
	注意事項	5%	
	練習方式	5%	
	時間進度	5%	

圖 6–5 ———
本參考案例，是一只休閒手錶的包裝設計，從包裝材料上就刻意避開一些壓克力類的珠寶盒式樣，直接採用紙材來做設計，結構型式是採用火柴盒式，從底座盒插入上蓋，籍由傳達出男性的豪邁感，盒內的緩衝功能是以木絲（屑）為材料，整體大方簡約，從材質及色調的氛圍都能傳達出POLO品牌形象。

在底座盒的結構上，是採用摺紙成型的方式，不必加工糊成型，而外盒上的金色緞帶是唯一較不環保的尼龍材質，至少與其他品牌的包裝材料相比，這個耐久材的POLO錶的包裝盒尚能達意了。

Pd,Package design包裝設計：華文包裝設計手冊 = Package design :
mandarin package design guidebook / 王炳南著. -- 再版. -- 新北市：全
華圖書股份有限公司, 2023.04
　　面；　公分
ISBN 978-626-328-433-3(平裝)
1.CST: 包裝設計
964.1　　　　　　　　　　　　　　　　　112004527

Pd,Package design 包裝設計（第二版）
華文包裝設計手冊

作　　者｜王炳南
發 行 人｜陳本源
執行編輯｜黃繽玉
書籍設計｜劉醇涵
出 版 者｜全華圖書股份有限公司
郵政帳號｜0100836-1 號
印 刷 者｜宏懋打字印刷股份有限公司
圖書編號｜0821901
定　　價｜600 元
二版一刷｜2023 年 04 月
I S B N｜978-626-328-433-3
全華圖書｜www.chwa.com.tw
全華網路書店 Open Tech｜www.opentech.com.tw
若您對書籍內容、排版印刷有任何問題，歡迎來信指導 book@chwa.com.tw

台北總公司（北區營業處）
地址：23671 新北市土城區忠義路 21 號
電話：02 2262-5666
傳真：02 6637-3695、6637-3696

中區營業處
地址：40256 台中市南區樹義一巷 26 號
電話：04 2261-8485
傳真：04 3600-9806（高中職）
　　　04 3601-8600（大專）

南區營業處
地址：80769 高雄市三民區應安街 12 號
電話：07 381 1377
傳真：07 862-5562